詹姆斯・法蘭西斯・庫克所著這本書非常值得讓我大力推薦，這給每一位不同程度的學習者能有機會了解二十世紀初傳奇大師們對音樂上全面藝術性的思考，打破一般練琴的死練硬記的畸形現象，而讓我們更多不同的角度思考，回歸到音樂的本質的學習組織構思，非常難得的一本真誠真實又趣味橫生，給人了解傳奇大師們充滿智慧的學習啟發機會的好書！

——**葉孟儒**／莫斯科音樂院鋼琴演奏博士、文化大學音樂系教授

我們總是心折並驚嘆於廿世紀初期，所謂黃金年代鋼琴大師們獨特的藝術性，高貴的聲響與瘋狂的想像力。本書作者透過與二十位，風格各異的鋼琴家珍貴的訪談錄，揭露出一個重要的時代，演奏名家的養成過程與藝術信念。誠懇而不浮誇的筆法，每每讀來引人深思。

——**胡志龍**／美國密西根州立大學鋼琴演奏博士、美國田納西大學音樂系鋼琴教授

鋼琴老師、學生與其家長，乃至於鋼琴愛樂者的新世代聖經。

——**徐鵬博**／鵬博藝術創辦人、音樂會經紀人

比起市面上談音樂的書，這本書是真的談到音樂的核心問題，而非不著邊際的名人軼事。

——**賴家鑫**／樂評

鋼琴研究如此有用／如何在腦海中解決複雜的音樂問題／把難題孤立出來逐一練習克服，是值得建議的做法嗎／如何把握機會增進琴藝

第 8 章 卓越的鋼琴演奏———————————卡蓮妮歐 Teresa Carreño：113

應該模仿嗎／培養演奏的個性／個人的生理特性應不應該納入考量／愛德華‧麥克杜威的個性／個性如何透過詩來培養／培養明亮的鋼琴音色時，哪些練習特別好用／矯正彈琴者的粗心大意的對策／膚淺的學生必須如何施教／研究音樂史的重要／音樂何以是個性的雕塑者

第 9 章 觸鍵的基本要點———————————加布里洛維奇 Ossip Gabrilowitsch：125

兩種觸鍵／僵硬的手臂彈琴時的效果／能從觸鍵分辨是哪位鋼琴家在演奏嗎／彈琴時，肩膀肌肉如何運作／如何在鋼琴演奏中運用聽覺／魯賓斯坦如何看待觸鍵的理論／一般會在什麼時候以手觸鍵／在觸鍵的動作中，手臂應該有什麼感覺／大師演奏時，會讓自己受技法細節牽制嗎／鋼琴家演奏時，最先思考的應該是什麼

第 10 章 技巧的要義———————————郭多夫斯基 Leopold Godowsky：135

彈鋼琴的力學與較廣泛的技法主題的不同／技法的要義／徹底培養琴藝研究的途徑／觸鍵的主題的三個時期／重力彈奏與徹爾尼時期的高角度彈法的差異／彈圓滑奏時應該如何擺放手指／指尖感受性／琴藝會因機心而墮落／學生必須保有的最主要的特質／天才或才華能取代研究與課業嗎

第 11 章 分析傑作———————————古德森 Katharine Goodson：145

分析是孩童的天性嗎／分析的第一步／認識不同舞曲形式的好處／樂曲的詩意／平衡感優良的音樂家的特徵／孩童時期應該教導樂句分析嗎／以聽力辨認和弦的能力，比以視覺辨認的能力更重要嗎／好耳力有助於學好觸鍵／能從音樂會學到什麼／教師的責任最重大的階段

第 12 章 鋼琴研究的進展———————————霍夫曼 Josef Hofmann：157

從胡梅爾的時代以來，鋼琴彈奏藝術的進展／樂器構造的變化影響著鋼琴琴藝的進展／避免成為「彈奏機器」／進行技法操練時的唯一目標／後人有可能超越李斯特的技法成就嗎／模板般的方法的缺點／研究音階是不可或缺的嗎／學生必須知道作曲家寫曲時所針對的樂器特性嗎／時下潮流對裝飾音的譜寫扮演的角色／學生為什麼應該自行判別問題

第 13 章 在俄國學鋼琴———————————列文涅 Josef Lhévinne：167

在俄國家庭中，音樂是孩子日常生活的一部分／俄國的兒童教師會特別留意什麼／為什麼俄國鋼琴家以其技法能力著稱／在俄國，鋼琴考試是如何進行／未經過適切的初步音階訓練就學彈樂曲的俄國學生，俄國人會怎麼看／音階的練習必須是機械性而無趣的嗎／為什麼有些學生認為技法課

外的音樂練習／教師的首要考量／學技法一定要避免單調／反向練習的價值／無用的練習會浪費時間嗎／大腦技法和手指技法的差異／觸鍵法革命

程很累人／俄國在作曲上的音樂進展，和其他國家有什麼不同／俄國音樂是否影響了其他國家的音樂進展／我們要如何看待魯賓斯坦與葛令卡的作品

黎國媛

這本橫跨一個世紀，由作者庫克與二十一位鋼琴大師的訪談錄，對於今日鋼琴演奏家、老師或是年輕學子或是音樂愛好者，都是極為珍貴、深具啟發性、值得一讀的書。

無論是鮑爾、布梭尼、郭多夫斯基、霍夫曼、列文涅、拉赫曼尼諾夫，在訪談中皆提出了有關於思考、聆聽、專注力、音樂知識、情感見解，這些即使在一百年後依舊不變的真理，例如：彈琴主要是關於正確的思考音樂、以正確的方式表達、良好的分句取決於對音樂的認識和對彈奏的知識，或者學習一首新樂曲時最重要是先掌握作品的整體概念⋯⋯等。

除此外大師們也不約而同的談到除了彈鋼琴外，更需要寬廣的心胸、開拓藝術視野、培養人文素養，以及了解自己作為音樂家所賦予的藝術使命。

在閱讀到鋼琴家列文涅的訪談篇章時真的是感觸良多，他說在俄國的家長們通常極為喜愛音樂，從孩子幼年起就會觀察他是否顯露出音樂天分，他們明白音樂可以讓孩子的生活豐富許多，他永遠不會輕視藝術，只把藝術當成滿足表演項目的，而是當成生命中巨大喜悅的

9

來源。

在此強力並誠摯地推薦這本不僅可一窺大師們的音樂想法，更是一本引人深思的好書。

推薦序：黎國媛

國內知名鋼琴家，任教於國立臺北藝術大學音樂系。自幼赴歐，師承韋伯教授（Dieter Weber），並與俄國名師轟高斯（Stanislav Neuhaus）及德國鋼琴大師肯普夫（Wilhelm Kempf）習藝。

演出足跡遍及台灣、香港、澳門、法國、奧地利、德國、英國、加拿大等地，曾與國內各大樂團合作，於香港藝術節、澳門藝術節、台北藝術節、亞太藝術節、關渡藝術節演出，並受邀至德國 Euro Arts、英國 Chetham、法國里昂等國際音樂營指導大師班。曾跨界與劇場導演馬汀尼、舞蹈家羅曼菲合作《三個女人》，亦曾為侯孝賢導演的電影《最好的時光》配樂，並出版鋼琴專輯《即興人生》。

復興音樂人文主義

賴家鑫

「事實上，赫赫有名的鋼琴家過的是完全不同的人生：用功、用功、再用功的人生，不停研究、無止盡地練習、不斷設法提升其藝術聲望。」

這句話絕對是所有音樂家內心小劇場不停上演的場景。作者詹姆斯·法蘭西斯·庫克（James Francis Cooke）在第一章已直指音樂之路的艱辛與孤單。在台灣，一般人對音樂家或是音樂學生都懷有浪漫、美好的刻板印象，殊不知這群臺前光鮮亮麗、帶給眾人美好音樂的表演者，從小就必須犧牲玩樂的時間，在琴房裡與樂器不停地奮鬥，每天少則二小時，多至八小時機械性的反覆練習，與自己的耐心奮戰，訓練如何控制自己的手指能夠超越自我極限，在樂器上飛奔練就駕馭自如的功夫，心無旁騖的專注力以及堅強的意志力，在經過長時間的練習，或許可能稍有成果。即使已經是職業演奏家或是音樂院的教授，都必須利用音樂會與教學之外的空檔，不斷地練習下一場音樂會或是下一個樂季的曲目。熟練曲目是基本，此外還必須不斷地自我突破，追求在藝術上更上一層樓，這不單單是技法的純熟，還包括

音樂與其他藝術知識的充實，以及勤讀文學作品，亦能產生豐富的想像力，使音樂詮釋更為豐富。

在這本《大師的刻意練習：20世紀傳奇鋼琴家訪談錄，教你比天賦更關鍵的學習心法》中，作者詹姆斯・法蘭西斯・庫克訪問了包括巴克豪斯、布梭尼、郭多夫斯基、古德曼、帕德瑞夫斯基等二十世紀初二十一位鋼琴名家，從不同層面討論鋼琴演奏藝術的各種面向，包括純熟的音階琶音與各種練習曲所涵蓋基本技巧的重要性，和聲學、音樂史等專業知識對於樂曲詮釋的影響，教學、耳力的訓練、不同方式觸鍵的音色以及巴哈鍵盤作品對於學生思考能力的重要性等，深切地了解到昔日音樂家的養成方式，比起今日更為全面性，更富「人文主義」的思維。

人文知識是音樂的「靈魂」

二十世紀初期仍是十九世紀浪漫時期傳統師徒制下培育出來的大鋼琴家，因此除了音樂方面的傳承外，老師的身教與其他音樂及人文知識教導也占有極大的部分，因為這與一位音樂家獨特藝術性格的養成息息相關，如同波蘭鋼琴家西吉斯蒙德・史托佐夫斯基(Sigismond Stojowski) 提到：「音樂史的研究顯露出許多非常重要的事，這些事不僅直接影響著演奏者

12

所以音樂家必須借由黑白鍵以外的音樂事物精通音樂的「字句」，才能讓作品的靈魂「重生」。

的詮釋，也影響著聽眾能欣賞一件音樂作品的程度。」(第二十一章〈詮釋究竟是什麼？〉)

演奏。

在升學主義掛帥下，台灣學生都將這些音樂理論課程單純地視為考試必考科目，將音樂理論與實際演奏分別看待，教導這些科目的老師也為了升學，用填鴨的方式教學，坊間考古與模擬試題書籍推陳出新，但是音樂理論、音樂史，最後仍然要回到運用在實際演奏上的分析與詮釋，不能因考試結束這些科目就遭到停擺，因此這對學習音樂是必要的。學生熟知音樂理論知識與音樂史，才能分辨蕭邦與貝多芬音樂的差異，可以以聆聽的方式即能辨別巴洛克時期與古典時期的音樂，不然上了舞台也是淪為只知其然而不知所以然的「模仿」演奏。

教授樂器的老師不一定都能為學生說明樂譜中隱藏的道理，即使運氣好碰上一流的老師，但短短一週一小時的課程，也很難在有限的時間內完成。今日大部分的學生都直接運用垂手可得的３Ｃ產品，模仿音樂家的演奏，但是無法藉由音樂知識理解樂曲的含意，演奏的音樂也將缺乏「靈魂」，這樣其實就是書中多位鋼琴家提及可以精確無誤彈奏的鋼琴機械。

「分句」首要來自音樂的理論知識

此時，或許你會問，即使我懂音樂史、熟讀和聲學，但如何運用在演奏上？在書中，多位鋼琴家都已作了精闢的解釋與分析，首要為「分句」。哈羅德‧鮑爾（Harold Bauer）說：「每個樂句都有某種訊息要傳達，情感對呼吸有直接而立即的效果。」意思是如果無法理解和聲結構，難以在樂譜中分析交錯縱橫的樂句，因此無理的斷句，將會造成音樂詮釋上的錯誤。

我們最熟悉的大鋼琴家、作曲家拉赫曼尼諾夫亦認為，如果學生不知道「分句」這個音樂詮釋中重要的主題，是不可能有正確的演奏詮釋，尤其像巴洛克時期的作曲家，如巴哈、韓德爾符號標記用得極少，如果學生缺乏音樂理論基礎，很難有適當的分句，分句如同歌者的呼吸，如同我們講話時句子的標點符號，運用錯誤，是讓人難以理解的，因此義大利大鋼琴家布梭尼提到良好的分句首先取決於讓人能訂定樂句限制的音樂知識，其次是彈琴的知識，分句與正確的重音彈奏會影響到主題，這也會影響到指法的運用，所以這些因素都是環環相扣的。所以在音樂會上，我們不時看到呼呼大睡的聽眾，排除聽眾自身疲累的因素，但也有可能是演奏者的演奏令人難以理解。

「專注力」是彈鋼琴的基本能力

「專注力」是多位音樂家非常重視的能力，在第五章〈學鋼琴的藝術面〉，哈羅德‧鮑爾直指：

14

「其實專心彈好一個音階需要的專注力，並不下於練習貝多芬的奏鳴曲。」而且在如此的專注下，大腦會訓練、指揮手指要在正確的時間挪到正確的位置，同時用心、眼正視，用耳朵細聽，用感覺體會，這樣的練琴方式不僅訓練手指也訓練腦力，因此今日已經有多篇科學研究指出，學習樂器到一定高水準的程度，平均在各方面的學習，甚至語言都比沒有學習過樂器的人來的優秀，在手腦協調上比一般人都好，所以馮‧紹爾(Emil von Sauer)說：「學音樂或許比其他任何課業更能培養學生的專注力。」(第十八章)。因此歐美注重教育的家庭，勢必都會讓他們的孩子從小學習一樣樂器，並要求須有相當的程度，且是每日習慣性的練習，這是毅力、恆心、克服困難、自我挑戰的性格培養。接著他認為專業音樂家的養成，正規教育是不可忽略的，不然也是某種精神障礙，而這也是今日台灣音樂教育正面臨的問題。所以我們可以看到西方許多音樂家都是學富五車，精通三至四種語言的人不勝枚舉，能宇宙玄黃談論各種話題，令人驚訝的腦容量，讓我們今日仍可以在臺北國家音樂廳看到九十四歲普萊斯勒(Menahem Pressler)的音樂會，七十歲俄國鋼琴家阿方納席耶夫(Valery Afanassiev)全場背譜演奏，精確地傳達他們對音樂的想像與內在感受，令在場人士感動地落淚。曾任波蘭第一任總統的鋼琴家帕德瑞夫斯基說：「學音樂給孩子的知識訓練極富教育價值，沒有一樣事物能取代，因此許多大音樂家都非常推崇學音樂。這為他們晚年帶來不可限量的滿足。」

15

即使只是業餘愛好者，都應認真學習音樂

家長對於孩子初學樂器的態度，大部分的疑問是不知道孩子有沒有興趣？初學而已，不用找很專業的老師。學樂器只是培養興趣，不用太專業的老師。甚至提出如果買了鋼琴，萬一上幾堂課不學，就浪費了。家長的憂慮不能說錯，但是一開始沒有立下要孩子將這個樂器學好的立場，其實就已經踏出錯誤的第一步。首先，工欲善其事，必先利其器，沒有樂器在手，怎麼可能有規律的練習，更遑論將這樣樂器學好，這不是未來成為專業或是業餘音樂家的問題，而是如何看待學習音樂的態度，即使是業餘興趣的培養，都應該認真看待，至少能讓孩子學習到能夠鑑賞音樂的程度，懶散的學習，只是浪費孩子與老師的時間，也浪費家長的金錢。因為成為音樂家，需天時地利人和、眾萬之中，才有可能出現一位，中上者成為音樂老師，大部分是業餘愛好者，而這群人才是最幸福的。

再者，是如何選老師。德國鋼琴家夏溫卡（Xaver Scharwenka）提到一開始為了省錢，將自己的孩子交給不夠專業的老師，未來要彌補的疏漏，難度會比一開始請專業教師教授多上數倍，所花的時間、金錢與心力更是難以估計，所以絕對省不了開銷，同時累了孩子也累了接手的老師。因為音樂教育的錯誤在於大多數老師一開始教的不是音樂，而是將樂譜上的符號對應琴鍵上的音，忽略用耳朵傾聽聲音的音色與聲響，因此常有學習多年鋼琴的學

生，無法準確地用耳力分辨音高，當然更不可能細膩地分辨音色，如此一來彈奏的音樂也不會有變化性，感受性當然也不可能存在了。

巴哈是磨練心志最好的音樂

「技法」只是探索音樂藝術的媒介，音樂學業告一段落，只是技法進到能掌握更多樂曲的階層，事實上這才是探索音樂天地的開始而已。布魯姆菲爾德—蔡絲樂（Fannie Bloomfield-Zeisler）的見解，是今日台灣許多學生面臨的問題——忽略練習巴哈的作品。她說：「研究巴哈創意曲與賦格，所能獲得心智的技巧，在任何其他地方都得不到的。這些作品的複音性格能訓練心智領悟到個別主題是多麼精巧而美妙地交織，同時手指得到紀律。」布梭尼也說：「巴哈會迫使學生思考。」然而今日以考試為目的的速成教學，用巴哈鍵盤作品有系統地訓練學生的老師，似乎不是太多了，殊不知巴哈作品影響後世作曲家極為深遠，也是學習鋼琴最重要的基礎。速成、跳躍式的學習法，雖然可獲得短暫的自我滿足，但很快地就一敗塗地，如同帕德瑞夫斯基所言：「學音樂要下苦功。下過苦功的人才是真正會在任何藝術領域飛黃騰達的人。」要爬上音樂這個藝術最高層次的山巔，不經一番寒徹骨，哪得梅花撲鼻香。如果可以克服浮躁且耐心地扎實練習基本技巧，進而自我要求地不斷反覆追求更好的練習狀態，相信您已經踏上音樂殿堂的第一個階梯！

給業餘音樂愛好者

這本書乍看雖是討論學習、演奏鋼琴的方法與建議，事實上也是讓音樂業餘愛好者了解十九世紀初至二十世紀初鋼琴演奏流派的演變，以及一位優秀演奏家的養成方式。書中受訪的鋼琴家，其影響力無遠弗屆，時至今日許多鋼琴家仍追隨著他們的步伐追求鋼琴演奏藝術的最高境界。當您細讀此書，同時從唱片或網路找到這些鋼琴家的歷史錄音，相信在聆聽下一場鋼琴音樂會時，您已經可以透過音色、觸鍵、樂句，逐漸掌握、了解音樂家詮釋的樂曲。每個時代都有自己的聲音美學，但是不知道經典，絕對無法創新。同樣的，一位不知前人的音樂家，是不可能有創造力的，其藝術生命也只是曇花一現。希望百年前的訪談，能穿越時空，依然能讓今日讀者了解音樂的多樣性，亦能幫助您們在聆聽音樂時有可依循的脈絡空間，可供想像。

導讀：賴家鑫

國立台北藝術大學音樂研究所畢。目前從事音樂教育及撰寫音樂相關文章，為國內資深樂評。曾在《PAR表演藝術》雜誌、台灣絃樂團工作，跨界劇場為玉米雞劇團行政總監，在台中成立樹樹文創策劃推廣畫展與古典音樂。

鋼琴家布梭尼畫給他夫人的卡通，描繪 1904 年他離家千里到美國巡迴演出的模樣。

第一章

鋼琴家的生活

職業鋼琴家生涯的真實樣貌

一位年輕女性預備成為鋼琴大師前，她的父親就女兒的未來生涯請教一位著名的音樂教育家。「我要她成為美國歷來最偉大的鋼琴家，」他說：「她有天分，身體健康，志向遠大，受過良好的正規教育，而且也很用功。」教育家思索了一會兒，回答他說：「您的女兒在她的天賦領域很可能成功，但她必須咬緊牙關練琴，才能達到現代鋼琴藝的高超標準，那種千辛萬苦想來就恐怖。最後她會獲得來自四面八面的讚美，也可望獲得一些資助。回報是，她可能必須犧牲很多女性所渴求的安逸和享樂。她愈成功，就愈需要四處為家。她會明白自己不得不練琴好幾個小時，多年下來休息不到幾天。她會變成音樂大眾的財產，受到無知樂評的羞辱，不可靠的音樂經紀人或許也會令她困擾。她的報償是名利雙收，但嫁給一位出色的男人過平凡的居家生活，獲得的喜悅可能遠不止於此，人生目標也明確得多。

「年輕時我鼓吹的往往是相反的教誨，但愈是了解藝術家的生活有多艱難，我就愈看淡這種生活帶來的名利。這種生活對男人來說已經夠苦了，對女人的話更是苦上加苦。」

21

巡迴演奏真的很辛苦！

有些憤世的人很看不起「金錢萬能」，但這卻是眾大師在歐洲音樂中心奮鬥的最大誘因。雖然有些人可能是如此，但這麼說對別人委實不公平。廿世紀初，許多大師百般不願意到美國巡迴演奏，就算音樂會經紀人鉅額引誘，要吸引鋼琴家再度蒞臨仍是難如登天。許多名聲顯赫的藝術家多年來確實都拒絕了經紀人的誘人提議。其中一位是莫茲柯夫斯基（Moritz Moszkowski），他可能是古典音樂中最受歡迎的現代鋼琴作曲家。葛利格（Edvard Grieg）雖然終究答應來美國，但他將每場音樂會的演奏價碼訂在兩千五美元，只因為他是世上碩果僅存的國際知名鋼琴家，否則當時不論是哪一位經紀人都把這看成是天價。葛利格的意思再明白不過，他一點也不想到美國表演。

廿世紀初，巡迴美國的不便，在歐洲被可笑地誇大，讓許多大師一想到來美國就害怕，他們得遠渡重洋才能來到這片大陸：一出紐約就會碰見紅皮膚的野人，總之離芝加哥不遠處就是荒郊野外。帕赫曼（Vladimir de Pachmann）討厭海洋，他在自己最喜愛的六月來到美國後，要一直待到隔年六月才敢回國。其他從未造訪美國的音樂家對美國行的印象則一定是來自查爾斯·狄更斯（Charles Dickens）的《美國札記》（American Notes, 1842）等這類不可原諒的描述。狄更斯寫到美國的一條鐵路時說：「一路上顛顛簸簸，到處吵吵鬧鬧，四面都

是車壁，窗戶不多，此外就是火車頭、尖銳的汽笛聲和火車鈴。每節車都像載了三五十個人的破爛公車。車廂中央通常有個塞滿木炭或白煤的火爐，大多時候燒得通紅。火爐近得教人難受，不管目光落在哪裡，你都可以看見熱空氣在中間跳動。」

一八七二年，安東・魯賓斯坦（Anton Rubinstein）來到美國時，美國鐵路依舊沒什麼改善。雖然他首次訪美時，接受了以四萬美元的費用演出二百一十五場音樂會，但後來其他音樂會經紀人試著用十二萬五千美元，請他再來美國舉行區區五十場音樂會，魯賓斯坦卻拒絕了。

當時美國鐵路已經達到旅行的舒適、方便甚至奢華的巔峰，但歐洲藝術家仍很難適應要在短短一個冬季跋涉數千英里，因為他已經習慣了幾百公里的短程旅行。他就像我們害怕囚車般恐懼火車。帕德瑞夫斯基（Ignacy Jan Paderewski）坐的是私人轎車，但即使是這種奢華的旅行模式，可能也很單調而累人。

長途旅行一定多少帶來了壓力，說明了諸多大師臉上扭曲的表情和內心的疲憊。周遊各地的推銷員和火車服務人員似乎能從數英里的鐵路旅行中回復活力，但被演出經紀人拖著從

23

一場音樂會趕赴另一場音樂會的大師，卻只感到疲倦——噢，多麼累人，多麼令人憔悴、提不起精神又無聊啊！巡迴季剛開始時，他的身體狀況已大不如前。令他遠近馳名的群眾魅力在他眼裡閃耀，彷彿從指尖流洩，但巡迴到最後，他簡直判若兩人。

陳舊的馬戲團，歷經了折磨人的巡迴季，拖著疲累的身子回到紐約時，腦海裡只留下光影綽綽般閃過窗外的無數根電線桿、一批又一批的觀眾、臥鋪火車、剛嶄露頭角的天才、躲不開的歡迎酒會，和酒會上少不了的雞肉沙拉或半冷不熱的牡蠣，還有那些如同海涅筆下神祕阿斯拉族（Asra）般不惜為愛焚身的「青春小甜心」。有些大師有體力承受這一切，甚至樂仕其中，但多數人都向我承認，他們的美國之旅活脫脫是惡夢一場。

其中一位頂尖鋼琴家啟程返國之前，還必須先留在紐約休養一陣子。當時他被馬不停蹄的巡迴演出逼得倒下，虛弱得差點沒辦法幫觀眾簽名。他憔悴的臉彷彿受盡了宗教法庭的折磨，而不是因為到水牛城、堪薩斯城、丹佛與匹茲堡開音樂會。他的聲音疲憊，氣若游絲，像病人般一心盼著愈早回家愈好。在那個時候和他談音樂，對他可能並不公平，因此我把話題帶開，談起他的母國波蘭的苦難，他很訝異我竟沒有向他索討本來我所要求的教學素材。他詢問原因，我告訴他在那個當下討論音樂沒有意義。

大師無分男女，除了他們聲名卓著的成就之外，其實多半也是凡夫俗子，必須走下神壇，在俗世中生活。能夠認識其中三十多位最顯赫的藝術家，並與多位私下結為好友，是我的榮幸。有趣的是，你能觀察到儘管他們是非常不同類型的人，卻都能成功躋身大師之列，贏得大眾喜愛。事實上，在大眾所認定的那種長髮形象的大師之外，並無所謂的「大師類型」。他們當中有生意人、藝術家、工程師、法官、演員、詩人、怪胎，統統是出色的演奏者。熱情的音樂愛好者或許不願接受怪胎被當作鋼琴家，但我所知道的音樂家當中，就有不下三位非這麼描述不可，而且他們都享有大師等級的名氣與財富。

怪胎鋼琴家

選定怪胎為專題研究的人類學家，一定能從腦力異於常人的驚人怪胎身上找到比別的領域更多的趣味，從某些技巧高超演奏者的例子來看，這些人在其他方面上的智力與心智能力都不值一提。盲人湯姆就是一個經典的例子，他的怪在類型上和連體嬰相去不遠，拇指將軍湯姆 * 也是如此。盲人湯姆為出生於喬治亞州的黑奴，完全沒有受過教師會稱為音樂教育

* 盲人湯姆，本名湯姆‧威金斯，為黑奴出身的天才鋼琴家，八歲起就巡迴美國各地演奏，因為出生即雙眼全盲，所以人稱「盲人湯姆」。將軍湯姆，本名查爾斯‧雪伍德‧史崔頓，極有表演天分的侏儒藝人，從五歲起隨馬戲團演出，名氣遠勝當時任何一位美國演員。

的訓練，但他的天分卻驚動了當時眾多最保守的音樂家。困難的樂曲只要聽過一遍，他就有可能照著彈出來。幾年前我和他在紐約談過話，卻發現他的智力和生理發展都僅能歸為愚休病一類。

盲人湯姆的特殊能力導致許多評論家驟下斷語說，有一群比較懶散、欠缺責任感的人，他們的音樂天賦與智力全然無關。這些男男女女有音樂才能，但卻對人世間其他方面似乎一無所知，因此我們不應該他們拿來當作評判別的藝術家的基礎。真正的天才擁有的是實在的天分及無庸置疑的廣博心智。不過，我想到了另一個鋼琴家的例子，他遠近知名，備受推崇，但和盲人湯姆這類人卻相去不遠。偉大往往伴隨著怪癖，但這種怪癖和顯然和黑猩猩搞怪或捲尾猴耍寶時所不經意流露的生理與心理愚癡是不同的，一個訓練有素的精神病學家應該辨別得出來，並能從我所提到的那位演奏者身上，發現某些非常有趣、甚至令人吃驚的思考課題。很少人能成功讓這位鋼琴家聊幾分鐘音樂以外的話題。

酒精中毒的天才

有一位以李斯特學生的身分聞名、並四處巡迴美國的鋼琴家，他對鋼琴的怨恨到成了執念。

他大喊：「你看看！我是鋼琴的奴隸。它差遣我繞著世界跑，夜復一夜，年復一年。詛咒我

變成流浪的猶太人，不得安寧，居無定所，沒有自由。我借酒消愁有什麼好奇怪的？」

於是，他沉溺酒鄉。有一次，他在不省人事中展現自己的技巧功力，雖然模樣悲慘，但想證明音樂有賴某種特殊「天賦」獨立運作的心理學家，應該會覺得非常有意思。他來美國巡迴時，我屢次造訪這位鋼琴家，為的是深入研究他的演奏方法，但他絕少有不沾酒精的時候，每次總是清醒不了幾個鐘頭。某天早晨，我出於工作需要來拜訪他，當我在飯店發現他時，他卻正大秀醜態。我記得他連站也站不穩——我就坐在威廉‧莫里斯（William Morris）所設計的椅子上，他就倒在我身上，口齒不清，就在我要離開時，他堅持拿出名片用德文草草寫下「來自深夜裡的問候」。當時是已經是早上，他卻醉到晨昏不分，可以理解他已經不知自己身在何方。儘管如此，他還是坐到琴鍵前，彈奏李斯特與布拉姆斯高難度的作品，例如彈到李斯特的〈鐘〉時，他的手不得不從琴鍵的一端跳到另一個端，而且一個音符也沒彈漏。他一路彈到失衡跌落鋼琴椅，不支倒地。雖然這段表演讓人覺得他可厭又可憐，我還是覺得自己正在目睹某種精彩絕倫的自動機制，他絕佳的心智力量經由身體再現了這個因為重複多次而成為「第二天性」的指令，而且顯然不費吹灰之力、完全不假思索。不僅如此，這也清楚顯示出，雖然這個人的身體一大半已經「睡死」了，但他培養到極致的能力依舊活躍。只是幾年後，這個人終於淪為酒鬼。

真正的鋼琴家

和上述這類人形成對照的鋼琴家，值得一提的有：埃米爾·馮·紹爾（Emil von Sauer）、謝爾蓋·拉赫曼尼諾夫（Sergei Rachmaninov）、歐根·達爾貝特（Eugen d'Albert）、伊格納奇·揚·帕德瑞夫斯基（Ignacy Jan Paderewski）、利奧波德·郭多夫斯基（Leopold Godowsky）、威廉·巴克豪斯（Wilhelm Bachaus）、莫里茲·羅森塔（Moriz Rosenthal）、馬克斯·包爾（Max Pauer）、拉菲爾·喬瑟菲（Rafael Joseffy）、西吉斯蒙德·史托佐夫斯基（Sigismond Stojowski）、薩韋爾·夏溫卡（Xaver Scharwenka）、歐西普·加布里洛維奇（Ossip Gabrilowitsch）、約瑟夫·霍夫曼（Josef Hofmann）、哈羅德·鮑爾（Harold Bauer）、約瑟夫·列文涅（Josef Lhévinne）等，不用說還有各位女士：芬妮·布魯姆菲爾德─蔡絲樂（Fannie Bloomfield-Zeisler）、德瑞莎·卡蓮妮歐（Teresa Carreño）、凱薩琳·古德森（Katharine Goodson）等人，其中多位是知識巨人。大多數鋼琴家都極有規律地恪守日常慣例，其中至少有兩位是節慾的強烈擁護者。在聰明才智上，這群鋼琴家表現出才智出眾，即使在日常對話中，腦子也敏捷得驚人，令人印象深刻。用外語交談時，他們能迅速流暢地表達自己，沒有什麼困難，但能這樣自在表達自己的大歌唱家卻屈指可數。這些鋼琴家學富五車，許多人都熟悉牽涉兩三種其他語言的文學作品。在他們當中，確實不難發現有人能在日常對話中交互運用幾種語言，卻渾然不知那種語言能力會令普通大學畢業生自慚形穢。他們熟諳藝術、科學、政治、製造業、

連最新發展也跟得上。「你最喜歡哪一種飛機機型？」幾年前高空飛機才剛起步時，一位鋼琴家這麼問我。我告訴他我無從選擇，因為雖然我出生在飛機所誕生的國度，卻從未見過飛行機器。接著他大抒己見，討論起飛機的物理和機械細節，指出自己曾苦思好幾個鐘頭，只為了弄懂整個主題。這位德國鋼琴家能默背《神曲·地獄篇》的全部章節，還能用讓人稱道英國口音背誦《李爾王》的大段場景。

美國一般的「勞碌生意人」容易將巡迴演奏的大師看成「區區鋼琴家」，但要他拿出自己的「博學多聞」來和那些演奏家比較，他會自嘆弗如。他馬上就會知道，自己長年在處金錢的牢籠中，已經言語乏味、面目可憎了。但拿這些音樂詮釋名家來和平凡的「勞碌生意人」比較也不太公平，他們地位可比擬為音樂界的塞西爾·羅德斯、湯瑪斯·愛迪生、梅特林克。*當然，人生經驗不多但夜郎自大的音樂家也比比皆是。

雖然我們能將這些三大師描述成廣義上的知識分子，但通常他們對學術懷有很深的恐懼，其藝術野心比學術鴻圖大得多。他們會努力提升人心，但無意從事嚴格教學意義上的傳道授

*
羅德斯 (Cecil Rhodes, 1853-1902)，英國實業家、政治家。愛迪生 (Thomas Edison, 1847-1931)，美國發明家。
梅特林克 (Maurice Maeterlinck, 1862-1949)，比利時劇作家，以法語寫作。

，有些頂尖演奏家是出了名的不適合當老師。他們對大學殿堂興趣缺缺，也不嚮往法國報紙專欄作者所爭相描寫的那種廉價的波希米亞式生活（為什麼藝術家放蕩不羈的生活要牽連上美麗的波希米亞？）。這些藝術家的生涯完全致力於讓自己對傑作的解讀更有意義、更具感染力、更優美。無論是文學、科學、歷史、藝術，還是自身的詮釋所發展出的技法，凡是能增進自身造詣的一切，他們都有興趣。他們勤奮不懈地研究與思索，透過這個萬無一失的過程洞悉有關鋼琴演奏的各種奧妙。他們對完成工作的心智過程興致斐淺，特別關心個人發揮魅力的現象——我們通常稱之為氣場。

音樂家氣場的魔力

氣場確實是成功鋼琴家最叫人羨妒的資產，但很少有心理學家試著陳述氣場究竟是什麼、如何形成。為什麼那個和魯賓斯坦一樣動輒彈錯，或凡開音樂會就頻暴缺點的鋼琴家，卻每每能吸引廣大觀眾並獲得諸多掌聲？其他公認技高一籌的音樂家，論學養更佳、表現更敏銳，但卻沒他這麼順遂？我們都有自己的一套理論。

劇場製作人中最敏銳的查爾斯・福樂曼（Charles Frohman）將演員的成功歸給「活力」，而他這麼說只是選用了較氣場淺顯的同義詞。活力在這個意義上並不是指充沛的身體精力，而

30

是靈魂活力、心靈活力、生命活力。曾任教於哥倫比亞大學的替代醫學博士約翰・奎肯波斯(John D. Quackenbos)教授在其佳作《催眠治療學》(Hypnotic Therapeutics)中，對「氣場」提出以下定義：「氣場不過是認真與誠懇，加上洞見、同理心、耐性及機智。這些基本要件買不到也教不來，而是『與生俱來』的，浸染著『心的赤誠』。」但奎肯波斯博士是醫師、哲學家。假如他是詞典編纂者，他會發現「氣場」這個詞含括更多意義。他起碼會認同，我們的確屢屢目睹到了演奏者在旺盛活力中折服廣大觀眾的現象。

氣場是一種不可見的知性或精神電力形式，這種古老説法已經傳進了佛朗茲・約瑟夫・加爾(Franz Josef Gall)異想天開的古怪骨相學，也出現在奇人法蘭茲・梅斯梅爾(Franz Mesmer)的一些偽科學理論中。人人都擁有所謂的氣場，有些人的氣場非比尋常地強烈，例如艾德溫・布思(Edwin Booth)、李斯特、菲利浦斯・布魯克斯(Phillips Brooks)、俾斯麥。丹尼爾・韋伯斯特(Daniel Webster)能讓觀眾把他不著邊際的陳腔濫調當成偉大的發言，顯然不是因為口才或能力出色；理查・曼斯菲爾德(Richard Mansfield)能從戲味誇張的《卡爾王子》(Prince Karl)大獲成功，也不光是因為他的表演才華。韋伯斯特深不可測的眼神與緩慢低沉的聲音、曼斯菲爾德的霸氣性格，都是氣場的出眾範例。

帕德瑞夫斯基傳奇

帕德瑞夫斯基是大師中尤其擅長以個人魅力迷倒觀眾、風靡全場的鋼琴家。有人說他首次來訪美國前，他的一根頭髮就要價十萬美元。但他的音樂會場場爆滿，絕不是因為大家好奇他的頭髮是什麼樣子。我去聽他在紐約的第一場音樂會，當時很錯愕到場的樂迷相對不多。不過，他震撼觀眾的能力正如君臨天下。本來樂於把帕德瑞夫斯基的一頭亂髮當成笑柄的某些樂評，反而激動難抑。他的藝術天才與大將之風，全然無關外貌，很快就讓他成為樂壇最亮眼的音樂會焦點。和他談過話的人，不出幾分鐘就會明白「氣場」這個字的意思。他整個人的風範，心靈的崇高、個人威嚴等，在在增添了他不可思議的吸引力，頂尖催眠師梅斯梅爾率先將這種吸引力描述為「動物性氣場」。

任何人只要稍加思索就會明白，鋼琴家的氣場截然不等同於個人美貌與充沛的身體精力。本書所提及的許多藝術家都擁有類似帕德瑞夫斯基的氣場，但他們顯然無一具有美貌。氣場也和人人看見英氣爽颯的駿馬、健壯的獵犬、威武的老虎時所感覺到的那種吸引力不同，也就是說，不是那種對動物之美的單純欣賞。氣場和不幸的鳥兒一見蛇就撲翅亂飛的那種神祕魅力有無關係，我們很難判別。從燈光低矮、只有鋼琴家隻身在台上彈著高雅樂器的現代獨奏會設計中，我們確實或許會發現那種確保心思集中的環境布置，跟專業催眠師的

用意一樣，但就算是這點，也解釋不了鋼琴家真正的魅力所在。如果福樂曼所說的「活力」意指「生命火光」、「生命元素」，那就非常接近氣場的實際定義了，因為沒有這種普羅米修斯般的珍貴力量，我們無從想像鋼琴家的成功。它或許只是垂死的蕭邦靈魂中一抹將滅的餘燼，但只要還在，就令人無法抗拒，直到它燃燒殆盡為止。外在的美貌與英姿都敵不過蘇格拉底、喬治·桑、凱撒、亨利八世、帕格尼尼、愛默生、斯威夫特 (Jonathan Swift) 或華格納身上的氣場。

更奇妙的是，氣場絕不是只有受過嚴格訓練的知識分子或名聲響亮的人才擁有。有些雜耍小丑或吉普賽騙子所擁有的吸引力，或許還勝過培養心性與技藝多年的大師。大師們一般都想著他的「才華」、「天分」（或愛默生所說的「靈魂的影子，即另一個我」），多過他的技法或裝飾樂段。要透過哪種奧妙途徑培養氣場，筆者不願裝作知情。從內心更深處（姑且稱為「潛意識的自我」）與身邊無形但永遠鮮明的大自然力量更親密地溝通，參與其巨大的搏動，或許能讓自己更有活力，感受性更敏銳。如果年輕鋼琴家能從某些神祕宗師、更高智慧的先知手中接下已經使少數幸運兒名利雙收的磁石，那意義該有多重大？數以百計的人都曾為此受騙，砸下重金。

33

所有藝術家都明白，拜倒在演奏者氣場魔力下的觀眾，本身也扮演著某種角色，那顯然和自我暗示的現象有關。著名的德國心理學家威廉‧馮特（Wilhelm Wundt）醫師曾向一群學生展示，儘管成人早就過了輕信任何預兆的階段，但早年下意識所接受的迷信仍影響著他們的條理判斷。來聽著名演奏者的音樂會時，觀眾早就做好了心理準備，藝術家總是戴著名氣構成的光環登台，而正是這種名氣讓他更容易橫掃全場，不同於必須證明自己有本事獲得觀眾認可的新手。名家獲得觀眾共鳴而非漠視的機會大得多。在劇院看戲時，有時你會看見觀眾下意識地呼應演員強烈的臉部表情。同樣的，與音樂會舞台上的鋼琴家產生共鳴的觀眾，其心靈與感受也更為敏銳。如果影響深刻而持久，大家就會說那位藝術家有大師的至高光輝，那就是氣場。

有些博學的樂評會順理成章，混淆氣場與人格，但這兩個詞含意大不相同，人格是他面對周圍世界的思想與行動的外在態度。藝術家的個人價值與其人格息息相關，也就是說，人格有多重要，或許可以從自動演奏鋼琴製造商的宣傳詞來說明，他們努力要大眾相信，其精緻非凡的產品能真實重現個人藝術家獨特的生動手法。

自動演奏鋼琴確實有其地位，而且頗重要，但就算再精妙，它仍是機器，僅此而已。它無疑能為數千人帶來樂趣，也是音樂和音樂教師的使者，將藝術帶進本來絕不可能涉足的無

數家庭，進而為音樂的深入研究扎下強烈慾望的基礎，但就算製造商能輕易誇口說，自動演奏鋼琴能精確掌握李斯特、達爾貝特或巴克豪斯的手法，它還是不比打完這篇文章的打字機更有人格，打字機也無法重現千千萬萬不同的人五花八門的手寫個性。因此，人格是大師固若金湯的堡壘，正是人格讓我們想聽六七位不同鋼琴家演奏貝多芬的同一首奏鳴曲，由此而產生的六七種不同詮釋，各有其獨特的魅力與風味。

不過，精闢絕倫的英國散文作家阿圖·克里斯多夫·班森（A. C. Benson）已經為人格與藝術的關聯下了精湛的定義，本文與其自行闡釋，不如直接引述他的話：「最近我察覺到，不論是書畫還是音樂，賦予任何藝術作品價值的是那個細膩而難以捉摸的東西，即人格。再多心力、熱忱甚至成就，都彌補不了人格的空缺。我相信這一定是某種接近天性的東西。當然，藝術作品只有人格還不夠，因為顯露出來的人格可能缺乏魅力，而魅力同樣是種天性。沒有藝術家掌握得住魅力，他就算忙大半夜也不會有任何斬獲，不過每位藝術家所能夠也必須達到的，是真心誠意地設法提出觀點。他必須試試自己的觀點是否有吸引力，而誠懇是其中最不可或缺的要件。假托、買賣或挪用來的觀點是無用的，你必須形成、創造、感受自己的觀點。藝術家有誠心，他的作品就幾乎肯定會獲得某些價值，沒有誠心，作品從裡到外都毫無價值。」

班森先生所說的「魅力」，就是大師所感覺到的氣場，那會為藝術家的演奏注入他所無法闡釋的力量。當生命的火光在一瞬間燃起眩目的火焰，他的整個世界就此充滿著撲向「聖火」的飛蛾。

人生中最棒的事

我們這樣長篇大論地談氣場，了解氣場在藝術家生涯中十分重要的人，很快便能看出原因。

但我們也不能誤以為氣場能取代勤學。即使是小神童也有一段用功的路要走，鋼琴大師往往也是翻越了這一行無數座的馬特峰和白朗峰，才爬到今日的地位。日日練習，月月研究，年年奮鬥，這幾乎是每位真正登峰造極的藝術家人生的一部分。要打破古老的幻覺真是遺憾！有些人喜歡把他們的藝術家想成是在佩斯（Pesth）嘈雜的咖啡廳中做著春秋大夢，或在巴黎某個陰暗酒館中憂鬱、喝著苦艾酒、醉生夢死中的英雄。事實上，赫赫有名的鋼琴家過的是完全不同的人生：用功、用功、再用功的人生，不停研究、無止盡地練習、不斷設法提升其藝術聲望。在縱情恣飲之都數英里外，某個寧靜的鄉間別墅，大家會發現大師正孜孜不倦地準備下一季的演奏曲目。

畢竟在藝術家的人生中，最棒的事就是「工作」。

第二章

鋼琴家是天生的還是練成的？

幾年前，萊比錫音樂學院給筆者一份從建校到一九八〇年代晚期的完整畢業生名單。在數千名通過學院教育的學生中，名聞遐邇的音樂家屈指可數。成功被列名在大部頭的音樂傳記辭典中的學生，一百位裡出不到一位。與其他學校相比，傑出畢業生與成不了名的畢業生的比例懸殊。那數千名瘋狂用功、希望以鋼琴家成名的學生日後發展如何？都已經耗費了那麼多心力，就算輸了比賽也沒有白費工夫吧？那些往往自認失敗的學生，轉而用比戴著桂冠的大師更有用的方式服務社會。沒有歡迎和掌聲，他們成為老師，為大眾擔任音樂的真正使者。

這麼說來，將少數「幸運兒」從萬頭鑽動的歐美學生中拔擢為傑出鋼琴家的因素是什麼？什麼是成為鋼琴家的必要條件？首次登台前必須練習多久？傑出鋼琴家從演奏中能獲得什麼？鋼琴家一天要練習多久？他做的是哪種練習？所有這些和諸多類似問題，都會定期出現在樂評辦公室和鋼琴工作室中。不幸的是，沒有人能獲知確切答案，不過從某些傑出人

十的經驗回顧中，我們或許能有豐富收穫。

事實上，有些鋼琴家似乎生來就是天賦異稟，許多人的父母確實從孩子的勝仗中實現了自己早已粉碎的夢想。如果小奈森爬向鋼琴，不需要長輩伸手就能挑出母親唱給他聽的歌，隔天這件事就會傳遍敖德薩（Odessa）的街頭巷尾。「說不定他是個神童啊！」這是個名利雙收的好彩頭！小奈森應該受最好的教育。當然，一開始會由母親來教，她會教他如何把小手指放到琴鍵上，在他耳邊唱著甜美的民謠小曲，歌詞述說著做工、奮鬥與流亡的故事。她會一天天數日子，直到他「彈對拍子」為止。在這段日子裡，這位瘦小母親的目光也會越過貧民窟，放眼全世界：大音樂廳、擠得水洩不通的群眾、數不清的燈光、打賞的貴族、數千人的喝采，綿延不絕的桂冠團團包圍著奈森。噢，真是再幸福不過了。「奈森！奈森！你彈得太快了，一、二、三、四、一、二、三、四。你看，克萊門蒂（Muzio Clementi）會照這個拍子彈。很好！奈森，有一天你會成為最偉大的鋼琴家，然後……」諸如此類。

接著奈森會求教於名師。他已經八歲大，能夠脫離母親的懷抱了。學琴兩年後，奈森可能已經準備好以神童之姿首次登台。樂評很和善。假如他的父母很窮，有陣子奈森或許會像受過訓練的貴賓狗或小賣藝人般，從一個鄉鎮被帶到另一個鄉鎮展示。離家愈遠，樂評對

他就愈嚴厲，於是奈森和母親急著回頭找以前的老師，他們告訴這對母子，奈森必須長時間辛勤練琴，也要充實正規教育的涵養。這段時間，世人都斜瞄著這位音樂家，因為他除了很會彈琴外，不過是個傻子。奈森的父母非做出更多犧牲不可，但成名在望，貧窮和匱乏又算得了什麼？奈森在學校和高中讀了幾年書，後來進音樂學院。他在學院前後學琴六年——四年的正規課程，加上兩年的學士課程或碩士課程。能力齊備後，他會用一堂課一戈比（俄羅斯國家發行的輔幣）左右的價碼收幾個學生來協助家計。

奈森以優異成績從學院畢業，現在大眾能接納他是大鋼琴家了嗎？奈森計畫開一場音樂會，多年來他的家人都在盼望這一刻。且讓我們承認這場音樂會大獲成功，那麼他一夜之間名利雙收了嗎？老實說，不，成就不相上下的奈森足足有一千位，因此他必須繼續用功，再次舉行演奏會。或許在多年浮沉後，有一天音樂會經紀人會帶著合約上門。幸運的奈森，你是不是還有一千個永遠見不到合約的兄弟？然後，「奈森，這怎麼可能，真的是美國耶，美國可是鋼琴家的寶山！」奈森聲勢浩大地出遠門，瘦小的母親可能也陪著去，但更可能待在鄉下的家裡，目光閃爍地盼望著每封信。學生紛紛上門，奈森每堂課的學費都和父親上禮拜的週薪一樣多。再會吧貧民窟！再會吧貧窮！再會吧沒沒無聞！奈森可是真正的大師，貨真價實的鋼琴家！

成為鋼琴家的天堂路

有抱負的音樂家要如何與奈森競爭？我們不是也有媲美歐美的良師嗎？真的需要到歐洲去「完成」音樂教育嗎？在本國能不能成大器呢？

下面這故事可能是可能一個未來鋼琴家將踏上的旅程。一個二十來歲的年輕女性，她的教師中有一位數一數二的鋼琴家。她的學校成績很優異，事實上比出身歐陸好人家的普通年輕淑女更有涵養。她在少女時期就是學院音樂會的焦點。因為她的琴藝出色，她的老師也因此收了不少學生賺錢。她和千千萬萬個學生一樣，沒有讓學琴成為一種日常慣例。比起六年來在敖德薩沒日沒夜、週復一週練琴的奈森，這位小姐明顯居於下風。不過，誰聽過學音樂的學生能像醫師或律師那樣，將專業訓練變成日常慣例的？自古以來，學生不是只要一週上兩堂課就滿足了？我們必須進一步發掘我們教育體系的瑕疵，問題不出在老師或教學法上，而是出在我們習慣上。一週兩堂課對無意走進專業的學生來說是足夠的，但對必須在短短幾年內練好大量本領的學生來說根本不夠。她需要不間斷的建議、規律性的日常指導，也需要經驗老到的教師來緊迫釘人。

回到我們上面的例子，每週上兩三堂課、如此上了兩到三年後，老師告訴這位小姐說，她

已經是個成熟的表演者，能夠在音樂會中和其他鋼琴家一較高下了。她的演奏技巧顯然比同儕優異。有人力主讓她去國外短期留學，不是出於必要，而是因為有益她的名聲，這樣她首度在美國開音樂會時就更引人矚目。於是她飛往歐洲，卻只發現身邊滿滿是剛嶄露頭角的鋼琴家，無數奈森組成的大軍，任何一位對手都有可能令她黯然失色。儘管她有個人魅力，但奈森有經年累月的系統訓練，他的靈魂浸染著歐洲過去幾世紀以來的音樂與藝術傳統，年輕時的窮困或許也深深影響了他，他非成功不可。這位小姐的歐洲老師坦白告訴她，雖然她的音樂在沙龍或客廳聽起來悅耳，但進大音樂廳卻萬萬不可。她必須學著彈得更有力、更剛強、更有個性。因此，這位年輕女士開始進行增肌特訓，培養音色，增加速度，沿著這些技法路線鍛鍊，以彌補她在母國所缺乏的訓練，如果家長有這方面的知識，早就能在家鄉輕易把這些系統性的日常練習當成必要了。新老師所傳授的第一段技巧訓練，簡單得讓這位小姐陷入沮喪，最後她才明白，自己的演奏技巧確實發展出了嶄新也更成熟的個性。她偶爾會舉重五十磅，她的老師正在訓練她每日舉重一百磅。她也持續畫粉彩速寫，老師教她畫迪亞哥·維拉斯奎茲 (Diego Velázquez) 般的油彩線條。她的收穫不僅是聲音的響度。來歐洲前，她彈出的琴音就頗響，但現在新的彈琴風格更成熟了，接近她所聽過別的大師的彈琴效果。永不鬆懈的長年苦練，才是學生成為鋼琴家的救贖之道。

但我們卻毫不憐香惜玉地拋棄了我們的年輕鋼琴家。她在柏林聽過許許多多音樂會與獨奏會，演奏風格五花八門，令她產生自省，她的藝術鑑賞力，或你也可以說詮釋，變得愈來愈敏銳。因為有資金能聽音樂會，所以她定期去聽。以前她從不明白布拉姆斯的間奏曲或蕭邦的敘事曲有那麼多意境。第一年結束時，她的常識告訴她，貿然舉行音樂會依舊危險。

因此，她又待了兩年，也可能是三年，如果她很用功，最後她終究能相信，只要經營得當，自己或許有機會贏得那個善變的珍寶，即大眾的歡心。

「但是，」讀者仍不放棄，「她在家鄉也可能達到相同的成就啊。」只要這些鋼琴老師也能在教學中施展足夠的意志力，要求學生及其家長做到在歐洲求學所必須達到的條件，就很可能成功。在歐洲，這些條件是從長遠傳統和無數經驗中建立起來的，有志成為專業鋼琴家的學生眼前有清晰的專業道路。受過良好教育的學生會彈出那種柔弱的文藝風格，往往是家長本身的錯。他們以家中客廳的規模來衡量音樂會的需求，栽培學生專業的老師，想要培養的卻是一千個座位以上的音樂廳前後都聽得見的音量，學生在家裡卻依吩咐不能「用力敲」或「大力彈」，結果是造成虛弱無個性的音色，要能讓整個音樂廳都聽見，難上加難。音樂會鋼琴家也必須培養演員不能永遠以耳語排演，否則就無法面對一整個劇院的觀眾；強力、明確、活潑的音色，才能帶來高潮，並讓自己的活力遠近可聞。離開家庭牽絆，或

者說家人干涉，確實往往是學生在海外獲得成就的主要原因，比良師指導更重要。

成功需要以強烈的紀律來鍛鍊，標準必須定在你所能想像的最高點。筆者主張，假如我們在美國也能以同樣認真、有毅力的態度面對這份工作，同樣的成果指日可待。很多鋼琴家就算從未在「彼岸」上過課，未接受過任何海外訓練，似乎也能像我們的許多頂尖歌劇歌唱家般，在音樂會場域中大獲成功。

從海外名師那裡完成學業後，會發生什麼事？成為鋼琴家確實需要砸下重金。我們來計算看看，那位年輕鋼琴家的父親要花費多少錢，他為了給予女兒正規的音樂訓練，孤注一擲地投入大筆資金。而這支出還只是剛開始，談收穫還有一大段路要走。根據傳統，在音樂明星蒞臨美國之前，必須先在歐洲造成轟動。不過，要造成轟動同樣所費不貲。你必須租用音樂廳，雇用樂團，買通樂評。每晚都有三四場音樂會展開，付一點錢請樂評多留意某一場音樂會有什麼不對？所幸最優秀的報紙評論都不是錢買得到的。

假如大這位鋼琴家成功了，她的媒體報導傳回國內經紀人的手上，經紀人可能會在買下一些版面重刊這些報導。這只是「入行試溫」的商業歷程，如果方法正確，最後有可能證明這

是年輕藝術家最幸運的投資。不過，不要以為鋼琴家的經紀人是投機下注在這尚不明朗未來之上，要讓經紀人把為她宣傳，反而要先付經紀人訂金，之後通常還會收取佣金來「訂妥」所有行程。這是賄賂嗎？掠奪嗎？打劫嗎？一點也不。如果那個經紀人是好人，也就是說，如果他是正直的商人，在其本行訓練有素，那應該是筆好投資。宣傳一位藝術新人是一種耗費腦力、精力、手段和經驗的事。那位經紀人必須維持營運，四處旅行，打廣告，也必須維持生計。假如他成功以行銷那位年輕鋼琴家的演出，他的利潤不久就會開始追上源源不斷的支出。然而，能存活下來獲得回報的，只有最有毅力和才華的藝術家。已過世的亨利‧沃夫松（Henry Wolfsohn）是美國歷來最偉大的音樂經紀人之一，他經常告訴筆者，介紹一位藝術新人是你想像中最吃力不討好、成效也最難說的差事。

這麼龐大的心力、時間、花費嚇到你了嗎，琴鍵前的各位？你害怕那種煎熬、那種折磨人的失望、那種永無寧日的犧牲嗎？那就放棄你的偉大生涯，加入廣大而有用的音樂工作者行列，教導這片土地上的年輕人喜愛他們所應該喜愛的音樂吧——不是在音樂廳歇斯底里的喊叫中欣賞，而是在家庭的懷抱中欣賞。如果你靈魂中的火焰難以熄滅，如果你有天賜才華，如果你健康、活躍、有條理、活力十足，那什麼也阻擋不了你的偉業。勸告、干涉、阻礙都不值一顧。你將日以繼夜地達成你的目標。在這方面，除了大鋼琴家本人的說法，

你還可能有更好的指引嗎？以下篇章雖然是從幫助業餘表演者的角度來寫，對即將成為專業鋼琴家的學生也有幫助，但你還能從真正偉大的鋼琴家所說的話裡，找到豐富的資訊與實用的建議。

讓大師給你第一手建議

以下篇章大多是與在世最偉大的鋼琴家多次在不同場合開會討論的結果。所有文字都經過藝術家本人的修正才付梓出版。為了說明鋼琴家們的詳盡與樂意，筆者要特別提出一個有趣的例子，也就是偉大的俄國作曲家拉赫曼尼諾夫。最初的討論是用德語和法語進行，資料則整理成英文草稿。後來拉赫曼尼諾夫先生要求進行第二場討論。在這同時，他也已經把大部分草稿譯為母語俄文了。然而，為了確保用字精確，筆者又在鋼琴家面前把整份文稿譯回德語。拉赫曼尼諾夫先生不說英語，筆者則不諳俄語。

鮑爾（Harold Bauer）的相關篇章則是以英語討論的結果。鮑爾先生說起母語來如同詩人或演說家般流暢無礙。為了使其概念的表達盡可能完善，那一整章文稿反覆寫過數次，並由鮑爾先生本人仔細編校與潤飾。

45

有些討論進行得很順利，聊個通宵。筆者經常需要以教學二十年的經驗來掌握鋼琴家們所難以表述的不同意義層次。許多人確實覺得自己的口語表達能力不足，並樂見自己的想法能以適合的詞彙表達。筆者鼓勵每位鋼琴家完全坦白，真心誠意。巴克豪斯（Wilhelm Backhaus）在當時諸多鋼琴家眼中是首屈一指的「技術專家」，讀者將觀察到，與巴克豪斯先生討論的結果，徹底迥異於鮑爾所陳述的教學原則。每位鋼琴大師都真誠表達了其個人意見，有心的學生能衡量兩人的說法，或許能為自己獲得極豐碩的收穫。

就鋼琴演奏的主題而言，沒有一本書比本書所含括的觀點更廣泛。不論你是學生、教師，還是音樂愛好者，都能從本書中讀到各個鋼琴大師的意見，進而洞悉針對技法、詮釋、風格、表達的最佳觀點。不過，練習仍然比告誠重要。學生有可能「記住」本書內容，但依舊無法登峰造極，不如就讓他記住約翰・洛克（John Locke）的這句話：「讀萬卷書的人可能知識豐富，但所知甚少。」

畢竟，大師之所以能夠偉大，正是因為他確實有所知，並起而力行。

46

佩皮托·阿歐拉
Pepito Arriola

佩皮托・阿里歐拉 Pepito Arriola

佩皮托・阿里歐拉，出生於一八九七年十二月十四日。詳細檢視他的祖先，會發現有不下十二位父祖與親戚有顯著的音樂成就。他的父親是內科醫師，但母親是音樂家。他早期的音樂訓練是由母親一手包辦，十二歲以後才另有安排。

當時他顯然完全是個健康寶寶，有同年齡男孩的正常活動力，在音樂之外，也比十五、六歲的孩子多受一點正規教育。他說

法語、很流利的德語及西班牙語，但只懂一點英語。

雖然歐洲君王與著名音樂家給予他諸多榮耀，但他出奇地謙虛。即使是非常複雜的樂曲，他彈琴時似乎也從不漏掉音符，他的音樂成熟度與觀點著實非常驚人。以下的文字從教育角度來看特別可貴，因為這個孩子描述自己的訓練時，毫不矯揉造作。

（以下討論以德語和法語進行）

第三章

神童的故事＼佩皮托・阿里歐拉

我最早的記憶

「幼年的時候，我有興趣的事情就源源不斷出現，多到似乎像一片迷霧。我記不清自己是什麼時候開始彈鋼琴的了，因為母親告訴我，我還未脫離她的懷抱就會爬往琴鍵。我也得知自己兩歲半的時候，就能跟著我母親輕鬆彈出她所彈的曲子，只要我的小手彈得出來。

「我真心喜愛音樂，手在琴鍵上游動，彈出美麗的琴音，實在非常有趣，鋼琴著實是我的第一個玩具，也是最棒的玩具。我喜歡聽母親彈琴，老是懇求她彈給我聽，這樣我才能跟著彈出相同的曲子。我對樂譜一竅不通，完全是憑聽力彈琴，我覺得這似乎再自然不過。那時西班牙國王聽說我有天分，對我很好奇，我就去彈琴給他聽。

我與指揮家尼基許的友誼

「不久，萊比錫布商大廈管弦樂團指揮阿圖爾・尼基許（Arthur Nikisch）先生來到馬德里，

擔任一場特別音樂會的管弦樂團指揮，有段時間他也是美國波士頓交響樂團的指揮。有人告訴他我的事蹟，於是我獲准為他彈奏。他的興趣大增，堅持要人帶我到萊比錫進修。當時我才四歲，雖然西班牙的音樂優勢與日俱增，但母親認為聽從大音樂家的建議是最好的，於是便帶我到萊比錫。

「我想說的是，在我最早的演出中，我母親半點也沒有逼迫或催促我練琴。我喜歡彈琴純粹是因為自己喜歡，不需要哄我花時間練琴。我年幼的時候，大人很少允許我公開彈奏，雖然一直有這類邀約湧來。大家把我看成某種珍稀物品，但母親要我規規矩矩地跟從好老師學琴，並在大量公開演奏前積蓄更多精力。

「然而，我還是到倫敦，在宏偉的阿爾伯特音樂廳演奏，那棟大建築物可以容納八千人，但事過境遷，我幾乎已經沒印象了，只記得大家似乎很開心看到一個四歲小男孩在偌大的音樂廳彈琴。我也為皇室彈琴，包括德國威廉二世，他對我很好，給了我一只漂亮的別針。我非常喜歡德皇，他看起來是個好人。

我的第一段常規教育

「除了母親之外，我的第一位老師是萊比錫的雷肯多夫先生（Herr Alois Reckendorf）。他對我很親切，也費盡心力教我，但我非常排斥學音符這件事。他給我的技法練習令我煩不勝煩，但從那時起我就知道，練習音階和做那些技巧練習能在日後省下很多時間。雖然不喜歡，但現在我每天都這麼練，已經有一陣子了，這樣我的手指才能控制自如。

「過了約六個禮拜，我就已經學會我所應該知道的八度、六度、三度、三度重音等所有音階，於是老師改教起練習曲與其他樂曲。我頭一次發現樂譜很有趣，因為我意會到自己已經不需要等別人彈完一首曲子，就能開始探索它的美。啊！學新的曲子真是美妙，我置身在新國度，等不及一次只熟諳一首樂曲，迫不及待地窺探下一首樂曲的樣子。

「雷肯多夫先生給我練一些楊‧杜賽克（Jan Ladislav Dussek）、約翰‧克拉邁（Johann Baptist Cramer）的練習曲、巴哈的創意曲等，但沒多久我就太過享受彈這些美麗的樂曲，他反而很難把我引開。

早期的曲目

「我如飢似渴地尋找新的音樂作品，所以八歲半時，我就能不看譜，背出蕭邦的降 B 小調第

51

2號詼諧曲、降A大調第6號波蘭舞曲和大多數圓舞曲及練習曲了。我也會彈李斯特的第六號匈牙利狂想曲、貝多芬的C小調第三號鋼琴協奏曲。

「那時候我們搬到柏林，就此定居到現在，所以你應該猜得到，比起母國西班牙，我比較瞭解德國；其實我說德語也比說西班牙語自然。七歲時，我很幸運能投入西班牙名家阿爾貝托・喬納斯（Alberto Jonas）門下，他擔任美國一間大型音樂學院的校長已經很多年。我永遠對他感激不盡，因為他教導我，不問報酬，比任何父輩對我都要親切。我離開柏林到這裡巡迴演出時，眼裡充滿淚水，因為我知道要離開自己最好的朋友了。我目前的曲目大多是在喬納斯底下學好的，他可是極嚴厲的老師。

「他也留意拓寬我的訓練，不要局限在最吸引我的那些作曲家上。結果是，我現在能欣賞所有鋼琴作曲家的作品。我發現貝多芬引人神往，一個禮拜就學會奏鳴曲《熱情》，且渴望學到更多。不過我的老師堅持要我慢慢來，等精通所有細節之後再說。

「我也很愛巴哈，我喜歡他讓旋律出入穿梭、形成一片美景的方式。我很常彈巴哈，包括管風琴G小調賦格曲，李斯特瞎搞一通地把它改編為鋼琴曲。老天爺，原本的管風琴就已經

夠難了！我不懂為什麼李斯特要把樂曲弄得更難。

「當然，世人公認李斯特是鋼琴巨匠，彈他的作品非常愉快，尤其是有優美如鐘聲效果的〈鐘〉，但我沒辦法把李斯特看成像蕭邦一樣的鋼琴作曲家。鋼琴是蕭邦的天生語言，李斯特的語言就和貝多芬一樣，是樂團。從他譜寫自己作品的方式來看，他寫曲不費吹灰之力。

「因此，彈李斯特的作品時，你一定會想到樂團，但蕭邦的作品只代表鋼琴。

有計畫的日常練習

「大多數日子裡，我一天從來不練習超過兩個小時。在美國巡迴時，我從不練習一個半小時以上。沒有必要練習太久，因為音樂會本身就能因應我的技巧訓練。我從來不擔心自己的手指。只要腦袋能把樂曲弄對，指頭自然而然會彈出音符。我母親堅持要我不做功課、不練琴時就到戶外活動，所以一天下來我在外頭的時間很多。

「在練習期間，我至少會用十五到二十分鐘做技法練習，並努力彈出所有音階，每天一次以上。接著我會彈一些我的音樂會曲目，持續搜尋有什麼需要留意的地方。如果有，我會馬上花一點時間改進那個段落。不同形式、所有不同調來彈。

彈琴主要是關於正確地思考音樂，接著以正確的方式表達。如果思路不走偏，坐在鋼琴前

心態也準備好，就不可能彈錯音符，連安東・魯賓斯坦的降 E 大調隨想圓舞曲的跳躍式音

符也不會彈錯。我從不記得自己有彈錯上位音符的時候。對我來說似乎都很簡單，相信如

果其他美國孩子在其他方面也能以同樣的態度面對，那課業肯定不會太難。我喜歡練蕭邦。

你和巴哈不可能太親近，因為他有點冷淡、不大友善，不過熟悉他之後你就會改觀。

看重一般教育，藉以訓練思考

「我說過我們是邊彈琴邊思考。頭腦必須不斷精進，手指才不會變得遲鈍。為了窺見音樂之

美，我們必須領略其他學科之美。我有一位家教老師會來柏林教我各種不同學科。我學過

一點拉丁文、法文和正規的學校學科。我對電學的興趣大得難以形容，很想多學一些，但

我最有興趣的還是天文學。沒有什麼比望著星星更美好的事了。我在柏林有天文學家朋友，

他們讓我看他們的望遠鏡，並告訴我關於各星座的一切，你看見星星放大時，那些世界像

月球般近在眼前，美妙得令人無法停止思考。

「我也喜歡到工廠看各樣物品是怎麼製造的。我認為在課堂之外，可以學的東西多如牛毛。

例如最近我去一間電線工廠，我相信自己從那裡得知的林林總總的事，從書本裡絕對學不

到。旅行也有益學習，巡迴演出時，我覺得比讀地理更能了解不同人群及他們的生活。你不覺得我是個幸運兒嗎？不過，你還是必須讀地理才能學會看地圖，了解各個國家是如何形成的。我曾巡迴至德國、俄國、英國，現在又來到美國。美國令我無比著迷，事事都顯得如此活潑，我也很喜歡這裡的氣候。

理論課

「音樂理論如今讓我厭倦，就和我最初接受的技法練習差不多。德國大作曲家理查・史特勞斯（Richard Strauss）很親切地提議要教導我。我非常喜歡他，他人也很友善，但是他雷霆萬鈞的音樂效果對我有時顯得太吵了。我知道裡頭有很多和聲的法則，但還是非常令我不舒服也不悅耳。

「我真的寧可寫下我腦海裡自然湧現的音樂。尼基許先生說如果我那麼做，出錯的機會就微乎其微，但我明白自己永遠不會成為作曲家，除非我能精通所有音樂理論的派別。我現在寫交響曲，也為尼基許先生彈一些段落，他也同意譜成樂曲。當然，樂團的部分還需要有人為我譜寫，但我知道自己想用哪些樂器來表達某些理念。

「把音符寫在紙上是件累人的事。為什麼音樂思維不能一浮現腦海就保存下來，不需要冗長的紙筆作業呢！有時我還來不及寫在紙上，點子就消失了──不曉得去了哪裡，最糟的是，果真一去不回頭，還不如彈鋼琴、踢足球或划船有趣得多。

藉由閱讀與學習，幫助音樂詮釋

「我喜歡讀書，最喜歡的書是《三劍客》，我也讀過莎士比亞、歌德、席勒和其他很多作家的著作。我喜歡西班牙小說傑作《堂吉訶德》的某些部分，但我發現要讀完整部小說很難。

我想音樂學生應該大量閱讀，這樣他們才會思考，也才能讓思維產生詩意。

「說到底，音樂不過是另一種詩歌，假如我們能從書中領略詩意，自己也會變得更詩意一點，彈出來的音樂也會更美。一心只想著坐在鋼琴前敲琴鍵的學生，是彈不出令大家愉悅的音樂的。彈鋼琴遠遠不止於按下琴鍵，你必須告訴大家言語所無法表達的事物，那才是音樂的本分。

在音樂會上

「我不了解在音樂會上覺得緊張是怎麼回事。我開過太多音樂會，對自己要彈什麼極有把

握，所以一點也不覺得緊張。我當然會急於知道觀眾能不能接納我的演奏。我很想取悅他們，不希望他們給我掌聲是因為我年紀很輕，而寧可是因為他們身為真正的愛樂者很享受樂曲本身。假如我無法帶給他們那種愉悅，那我就不應該出現在公眾面前。

「我的音樂會通常約莫一個小時，不過有時結束後我會彈幾首安可曲。我訓練自己在音樂會開始前幾小時不進食，因為醫師告訴我母親說，這樣腦袋會比較靈敏。我想謝謝來聽音樂會的學生，很多人都成為我的朋友，我也希望有機會告訴他們一些有助於其課業的事。」6

威廉・巴克豪斯
Wilhelm Bachaus

威廉・巴克豪斯 Wilhelm Bachaus

　　威廉・巴克豪斯，一八八四年三月廿四日出生於萊比錫，兩年後李斯特過世。他比霍夫曼（Josef Hofmann）小九歲，比帕德瑞夫斯基小兩輪，代表著有別於本書其他鋼琴家的不同世代。

　　巴克豪斯師從阿洛伊・雷肯多夫（Alois Reckendorf）九年，他是摩拉維亞教師，與萊比錫音樂學院有超過三十年的淵源。雷肯多夫在維也納及海德堡大學時是科學與哲學學生，也是一位認真的音樂家與教師，有自己的一套理論。巴克豪斯特別得雷肯多夫的緣，他除了曾向達爾貝特學過一年琴、「上

過西洛第（Alexander Siloti）三堂課！」之外，只有雷肯多夫這麼一位老師。

　　雖然巴克豪斯八歲就開始彈琴，但他認為一九〇一年六月在倫敦的音樂會，才是自己的首場專業音樂會，當時他彈的是難度極高的布拉姆斯《帕格尼尼主題變奏曲》。

　　一九〇五年，年方二十一的巴克豪斯在巴黎榮獲著名的魯賓斯坦大獎，這個五年一度的這座獎項還會頒給二十至二十六歲的年輕鋼琴家得主五千法朗獎金。

（以下討論以英語及德語進行）

第四章
明日的鋼琴家／威廉・巴克豪斯

今日、昨日與明日

「今日鋼琴教學的素材和四、五十年前的素材差別甚微，這多少有些令人訝異。當然，一直有最新規劃、書寫和出版的技法素材、作業、練習等出現，數量甚鉅，其中一些有推陳出新的優點，這種改善或許可以稱為進展，但整體來看，比起今日其他科學和人類其他層面的驚人進展來，鋼琴教學的進展微不足道。

「音樂科學（研習這門藝術的過程無疑是科學性的）似乎少有留給新的探險者和發明家發揮的餘地。雖然他們譜寫了大量的練習曲，但稍微想想，如果沒有徹爾尼（Carl Czerny）、克萊門蒂、陶西格（Carl Tausig）、匹斯納（Josef Pischna）等人，音樂技法將是一片荒漠；史卡拉第（Domenico Scarlatti）和巴哈的大作更不用提，不但影響了鋼琴的彈奏技法，本身也確實是偉大的音樂藝術作品。

培養技法的最佳方法：練音階

「為音樂會做準備時，我個人偏好練習音階，多過其他所有技法練習。再加上琶音和巴哈，就是我的技法練習所賴以發展的基礎。當我告訴好奇於我的技法成就的鋼琴家說，音階是我培養技法的靠山，也就是說練音階加上用功時，他們顯然都驚奇不已。他們明顯以為我有某種鍊金術般的祕密，就像把卑金屬轉化成金的哲學家之石。我沒有在音樂的實驗室裡待得夠久的認真學生所無法得知的祕密，只是某些藝術要點，要在經年累月的實驗後才會浮現。

「如同化學家必須從無止無盡又錐心累人的消去法中找出想要的結果，藝術家也必須不斷權衡並測試，直到找出最有可能帶來最美或最適切結果的方法。但這種對正確效果的尋求，和必須好好鍛鍊彈琴所用到的每條肌肉的那種技法，沒有什麼關聯，我會盡一切努力重申，我的技法本領是來自音階、音階、音階。我發現每日練彈音階不僅有益，更是必要。現在我仍舊認為，每天練音階半小時是有好處的。

讓技法登峰造極的捷徑：練巴哈

「再反覆重申巴哈的事蹟似乎很可笑，他是萊比錫的領銜大老。然而，有些人可能還是不

知道這個不爭的事實，即練彈巴哈是通往技法巔峰最快的捷徑。雖然明知是不可能的任務，

但布梭尼（Ferruccio Busoni）曾長篇大論地寫過巴哈；但就如同有時會建在完好的古老地基上的現代橋梁，布梭尼也運用了巴哈的概念，並以敏銳的詮釋能力讓意義更清晰、更有效。

任何一位年輕鋼琴家只要有志讓雙手純熟反應大腦的細膩指示，都可以從練習音階、巴哈與琶音中扎下最佳根基。

大師也天天練這樣練

「我見過大家嘗試許多方法和工具，有些是為了省時，似乎會犧牲完整的訓練。再說，過去產生大鋼琴家的方法，似乎也和產生未來大鋼琴家的方法相去不遠。

「過分現代的教師傾向把音階想成過時，他們應該去聽帕赫赫曼彈琴，他每天都練音階。帕赫赫曼身為大師已經很多年，但還是覺得每天練習有其必要，在音階之外，他也頻繁彈巴哈。

今日他的技法比以往任何更有力而多樣，他將這一大部分都歸功於最基本的練習。

新鋼琴作品的難題

「大家經常問我，未來的鋼琴作品是不是似乎註定會改變這個樂器的技法，比如說像李斯特

的作品那樣？這是個很難回答的問題，但布梭尼和郭多夫斯基的作品及改編曲似乎已經達到了鋼琴難度的高點。德布西、拉威爾等人的新法國樂派類型則不同，但技法要求並沒有更嚴苛。

「不過，很難想像有比郭多夫斯基所改編的蕭邦練習曲更複雜或更困難的曲子。我看不出鋼琴技法還能做出多少超越，除非人有更多手指或更多隻手。郭多夫斯基改編這些練習曲的手法不僅從技術觀點來看精湛絕倫，從音樂的角度來看也是如此。他為蕭邦的個別傑作添加了新的風味，在和聲與對位上都是非常有趣的練習曲，美得讓人忘記這些樂曲有著錯綜複雜的技法。我們不能說其原本的美加強了，但他讓這些樂曲變得精采迷人，雖然也給學生帶來了惱人的一團亂麻。

單是高難度再也震懾不了人

「只要展現驚人技法就足以令鋼琴家成名的日子，所幸已經過去了。這可能要歸因於自動演奏鋼琴。大眾拒絕欣賞機器就能做到的事，渴望著更美妙、更細膩、更緊密貼近藝術家靈魂的事物。然而，這並不是說全方位技法的必要性降低了，恰恰相反，對全方位技法的需求比以往任何時候都強烈，只是大眾持續展現出對純音樂性、純藝術性的要求。

「現代作曲家寫曲時，心裡所想到的是這點，而不是龐大的技巧組合。在我心目中，今日的音樂巨人毫無疑問是拉赫曼尼諾夫。他寫出了比任何在世作曲家都更有原創性的音樂。他所有的作品都是鋼琴曲，而且並不屈尊迎合輕浮的大眾品味。他有偉大的心靈，在這之外，他對比例的掌握合宜，並具有美感，這些特質讓他成為一位有大師氣度的作曲家。他的作品會和音樂一樣永存於世。

現代樂曲

「史克里亞賓（Alexandre Nikolaïevitch Scriabine）等這類音樂家，我就比較少留意，雖然我能感受到他們多數人作品中的美，但他們沒有拉赫曼尼諾夫的恢宏氣度，也沒有他強健有力的原創性。毋庸置疑的是，他們有些人日後會作出很棒的原創樂曲。水準欠佳的樂曲根本不值得寫在紙上，因為不會傳世。會傳世的是偉大、嶄新、有原創思維、有感而發、高貴而強大的樂曲，只是透過大師特有的專門技藝完成。

「我特別偏愛德布西，他散發著非凡的氛圍，一旦形成聽德布西音樂的品味，你會發現他的作品很迷人，尤其是〈拉摩讚歌〉、〈雨中庭院〉和〈來自草稿簿〉，我巡迴美國時也會演奏。

最難彈的樂曲

「大家反覆問我：『最難彈的樂曲是哪一首？』這個問題總是令我發笑，但我想會問很正常，我們總是渴望比出哪一棟大樓最高、哪一座山最巍峨、哪一條河最長、哪一座城堡最古老。為什麼要把難度看得這麼重要？奇怪的是，似乎從來沒有人覺得有必要問：『最美的是哪一首樂曲？』」

「音樂的難度絕不能以技巧的複雜程度來衡量。要彈好莫札特的協奏曲，是比登天還難的任務。為了把這類樂曲盡可能彈到接近心目中的完美而長練數小時的鋼琴家，除了少數鑑賞家之外，永遠不會獲得認可，那些鑑賞家大多吃過同樣的苦頭。海頓或莫札特的奏鳴曲等相對簡單的樂曲，也可能是耗費了數個月才練成，但愛樂大眾對大師認為再明顯不過的神來之筆或精到之處，卻渾然不覺。

「反之亦然。鋼琴家稍微施展一下功力，可能是他練了十分鐘的段落，卻能在許多不假思索的觀眾中掀起轟動。這當然會令誠懇的藝術家困擾不已，因為他想努力達到的，是以自己真正的實力成名。

「當然，也有一些是很少人做出充分的努力去克服其難度的樂曲。這類例子可以提出的有郭多夫斯基改編的蕭邦練習曲（特別是作品25，第1號降A大調，對程度接近這首曲子的學生來說尤其惱人）、李斯特的幻想曲〈唐璜的回憶〉、布拉姆斯改編的〈帕格尼尼主題變奏曲〉和貝多芬的作品106，最後這首曲子要彈得好，得用上大量專門技法，所以把它從表演曲目中去除當然省事得多。這四首曲子就算不是最難的作品，難度也是數一數二地高。

何不追尋美麗的曲子？

「但是，何必為了追求高難度，而捨棄差不多同樣美麗又不那麼難彈的曲子？何必栽成一圓橡樹，卻忽略滿地燦爛的花朵？鋼琴是獨奏樂器，有其限制。有人認為，有些鋼琴音樂聽起來像應該以樂團演奏。事實上，很多作品以樂團演奏的效果更佳。

「真正的鋼琴音樂寥寥可數。鋼琴對我們作曲家中的一些現代巨匠來說，似乎是雕蟲小技。德布西的作品吸引我的一個原因，他們寫鋼琴曲時，心裡似乎嚮往著百人以上的現代樂團。就在於他試著為鋼琴曲注入紛繁色彩，卻不帶有樂團的暗示。他的許多音樂在這方面是上品，未來音樂家將愈來愈欣賞這一點。」

立即而有效的練習

「沒有哪一套演練能因應今日鋼琴練習中的所有狀況,但我很常用一套簡單的演練,它似乎能在很短的時間內『哄誘』雙手進行肌肉活動。因為這套演練很簡單,所以當成建議有點不好意思,但有時基礎歷程是邁向大型結構之路。埃及金字塔便是在蒸氣與電的時代來臨好幾個世紀前建立,但科學家至今仍在納悶那些巨大石塊是如何擺定位置。

「除了音階,我最常做的練習,其實也是奠基於所有音階演練與鋼琴演奏所持續運用的原則,即讓大拇指在其他手指上下挪動。你是否曾停下想過,自己這麼做已經多久了?人在碰到更多難題以前,幾乎很少超越基礎層級。這個練習所需要的肌肉活動完,全不同於用手指、前臂或手臂動作按下琴鍵所需要的肌肉活動。

「從上述原則出發,我設計出新的練習來因應人類對變化的需求。我彈出以下音符:

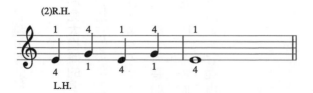

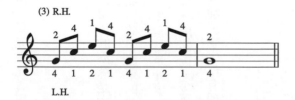

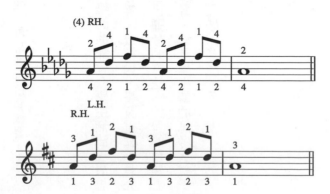

下個形式會採用另一種「指法──

下個形式是──

以下是幾個調的變調，例如──

69

「請留意我所提出的不是非如此不可的演練，只是提出這個計畫供學生參考。製作新演練十分有趣，有助於學生專注。當然，要先做完書中所有標準演練，再來進行這套練習。

避免太複雜的演練

「我經常認為，教師給予學生太複雜的演練是大錯特錯。複雜的演練會令學生無法理清思路，專注心力。如果學生的志向正確，簡單的演練永遠不會無聊或枯燥，畢竟重點不是完成什麼，而是如何完成。不要去想素材是什麼，專心矯正自己彈琴的方法。練習的種類五花八門，不一而足，一套練習告一段落後，我建議換一套練習，給予學生新的思考素材。

不同書本會提出幾百套不同的演練，學生沒有理由煩惱練習一成不變。」

哈羅德・鮑爾
Harold Bauer

哈羅德‧鮑爾 Harold Bauer

哈羅德‧鮑爾，一八七五年四月廿八日出生於英國倫敦，父親是卓然有成的業餘小提琴家。因為父親的緣故，這位未來大師出色地領略了室內樂的美麗樂章。鮑爾童年時請著名小提琴教師普立澤（Adolf Pollitzer）當家教。十歲時，他的表現已經很純練，因而在倫敦首度開小提琴演奏會，其後四處巡迴英國，所到之處無不大獲成功。

隨後鮑爾在倫敦藝術圈遇見一位名為莫爾（Graham Moore）的音樂家，引他體悟彈奏鋼琴的若干技法細節，鮑爾或許是受教，更可能是自學而來的，但他從未想過放棄小提琴家生涯。莫爾本來預定以第二部鋼琴與帕德瑞夫斯基排練管弦樂伴奏，當時帕德瑞夫

斯基正準備公演幾首協奏曲。不料莫爾身體不適，於是請他有天分的音樂朋友鮑爾代為登台。帕德瑞夫斯基馬上就對這位才華洋溢的伴奏者產生興趣，並建議他去巴黎向葛爾斯基（Władysław Górski）學小提琴。

然而，鮑爾在巴黎遭遇諸多困難，無法以小提琴家的身分安頓下來，於是他前往俄國擔任一位歌唱家的伴奏，偶爾也在某些小鎮獨奏鋼琴。回到巴黎後，他發現自己仍然無法穩住小提琴家的工作，直到一位著名鋼琴家因為病痛無法出席音樂會，請鮑爾代勞，他才獲得更多彈琴機會。於是他付出更多心力在鋼琴上，在音樂界獲得崇高的地位。

第五章

學鋼琴的藝術面／哈羅德・鮑爾

技法與音樂的直接關係

「雖然我很樂意與一大群學琴的學生談話，但我可以向你保證，就算我極力說明他們可能驅欲理解的主題，幫助依然不大。一來，文字所能傳達的很少，二來，我的整個生涯偏離正統方法甚遠，我不得一直自行開路，以因應我遭遇到多如牛毛的藝術問題。大概因為如此，近來有人邀請我寫怎麼彈琴的書，讓我受寵若驚。我迄今的人生經歷，讓我無法理解應該用哪些方法學鋼琴才正常，所以我必須與學生一同發明新方法、新計畫來因材施教。

「因為不仰賴傳統技法基礎來運作，這必然導致我研習鋼琴的幾個面向，自然有點不同於專家所普遍認定的技法概念。首先，我所研究過的技法，只和我所學彈的曲子的音樂訊息直接有關。換句話說，我從未脫離音樂而單研究技法。我不會怪別人採用某些一般技法來練習，畢竟他們認為這些練習對自己有所幫助，不過我怕自己無法充分討論這些技法，因為不在我的個人經驗範圍之內。

73

練技法的目的：音樂的表達

「當環境完全超乎我的掌控之外，我只得放棄小提琴改當鋼琴家時，我不禁意會到，有鑑於我的技巧素養非常不完美，為了善用公開演奏的機會，我必須找出一些方法來讓我的演奏過得去，又不需經年累月地達到機械般的精熟程度。要克服這個難題，我唯一能做的似乎是完全投入我所詮釋的樂曲中，鑽研其音樂要素，倘若我能充分提起興致，逼自己好好留意作品的情感價值，那純技術上的匱乏便可望過關，不被察覺，要不我的時間和所知都不足以矯正那些錯誤。這種我不得不採用的學琴途徑，主要是一種權宜之計，後來才成為習慣，又逐漸變成一種信念，我相信單純練習技法是錯誤的，除非有助於帶來某些明確、特定而立即的音樂成效。

「我不希望大家誤解我的這段話，這裡所表達的意見雖然是早期學琴時形成的，但我從不覺得有需要改變的理由。我並不是要暗示不需要研習技巧，或可以忽略純粹的肌肉訓練，我的意思只是說，我們必須從技法訓練的每個細節中，找出音樂性的表現，並加以培養，而在培養力道和肌肉控制的訓練中，你也只需要形式最簡單的肢體練習。

「歌唱家和小提琴家永遠都在鑽研樂音，即使是練習一連串單音時也不例外。鋼琴家卻並非

如此，無論是對成就最高的藝術家還是街頭藝人來說，鋼琴所發出的單一音符沒有意義，半點意義也沒有。

尋求個人表達方式

「在上面談到的那段時期，我最大的難題自然是為生涯給予持續而明確的方向，並努力進行合適的肌肉訓練，讓我能彈出表現力豐富的琴音，同時我也不放過任何機會仔細觀察身邊的鋼琴師生如何上課。我發現，技法功課雖然大多無比磨人，曠日費時，但不僅製造不出富表現力的琴音，對音樂感性的發展來說實是有害無益，誤人子弟。我看不出以均速來彈音階有何用意，因為以完美的均速來彈音階根本沒有任何情感可言。我也不明白將音色限制在某種樂音上為何叫做『好音色』，因為表達情感在多數情況下都必須運用相對刺耳的聲音。再說，我也看不出為什麼要去克服一般所說的天生缺陷，例如相對無力的無名指，因為我認為每個手指都有其天生而正常的特有動作是好事，不是壞事。

「藝術中重要的是差異，不是相似。每個個別表現都是一種藝術形式；如此說來，何不栽培每根手指成為一個藝術家，培養出其特殊天賦，而不是使其順應刻意算計來破壞這些個別特徵的訓練系統？那種訓練系統只會拉平所有手指的層級，使其成為無生氣的機器。

75

「我發現，這些和其他相關的思考，愈來愈讓我遠離我所接觸的大多數鋼琴家、學生及教師的理想，所以不久我就完全斷念，不再千方百計尋求我一直努力獲得的成果。因此，從那時以來，我的工作本質一定多少較獨立而強調經驗，雖然我相信自己對一般的鋼琴教育並無偏見，也沒有不耐煩，但我不禁覺得，許多天生的品味會因此窒息，努力不懈但不求甚解地研習『均速彈音階』或『好音色』等這類事情，只會製造出一大群平庸之輩。

「最後，我也不太能理解為什麼有哪種技術方法比其他方法更優越，因為就我的判斷，沒有哪位教師或學生曾宣稱哪種技法系統更好，頂多說該系統所提出的技法能力比其他系統多。事實上，我從來沒能說服自己相信，某個系統所能培養的能力最好，但就算有那麼一個系統遠遠凌駕所有其他系統，我還是覺得不夠，除非其宗旨與目的完全是要來加強音樂的表達。

「用這種方式學琴，自然需要我把專注力訓練到最高點。專注力的問題遠比大多數老師所想的還重要，細讀一些心理學的標準著作，學生應該就能獲得許多助益。許多學生誤以為只有某種音樂需要專注力，但其實專心彈一個簡單的音階所需要的專注力，並不亞於練彈貝多芬的奏鳴曲。

思考，才不會變成彈琴的機器

「在每種藝術形式中，要能揮灑自如之前，會從所運用的媒介（樂器）遇到某種阻力，我們必須充分了解這種阻力的本質，才有辦法克服障礙。詩人、畫家、雕塑家、音樂家各有各的問題要解決，而鋼琴家往往特別容易灰心，因為彈琴所必須耗費體力與精神，可以說消耗了大部分音樂表達所需要投入的心力。

「對許多學生來說，鋼琴只是梗在他們與音樂之間的障礙。他們的思緒似乎從來不會離琴鍵太遠。他們長年耕耘，顯然是為了努力讓自己化為彈琴機器，結果卻是畫虎不成反類犬。

「這幾年情況無疑好了些。教師上的課有一些音樂價值，經年累月苦練而不談訓練音樂性或訓練美感的教學，很可能已經過去了。但我還是擔心教師會在許多情況下濫用針對特別技法的練習及樂曲。假如我們練習真正的樂曲時，心裡只想著培養出某些技巧重點，那首曲子往往就不再是音樂，而淪落為某種培訓機器。一旦樂曲機械化，就很難再扭轉局勢。在苛求技法盡善盡美的野心下，所有技法上的嵌齒、齒輪、栓、螺絲都要明顯可見，但這只有最有耐心而堅持的觀眾才忍受得了。

還給巴哈一個公道

大家『用巴哈的音樂』來達到某些技法目的的說法，令人心碎不已。他們似乎從未想過詮釋巴哈，只把他當成是一種技法升降梯，希望藉以達到一流的音樂高度。我們甚至也聽過大家以同樣不懷好意的方式來談蕭邦，但巴哈這位大師中的大師，還是最大的苦主。

「技法只是達到目的的手段，這已經成為老生常談，但假如我們都不假思索地接受這個主張，我非常懷疑這是不是也暗示著，就算你學的事物不是音樂，但只要你相信未來某刻它能奇妙地轉化為藝術表達就好了。正確來理解，技法就是藝術，必須當成藝術來學習。音樂中的所有技法，無一不是音樂本身。

鋼琴音樂表達的單位：音符之間、和弦之中

「在所有樂器中，鋼琴的天生表現力最低，學生最重要的便是去理解其抗拒的本質。鋼琴的動作純粹是機械性的，每個個別音符都沒有意義。當按下琴鍵，發出音符的聲響，這個動作就完成了，再也無法更動或改變半點所發出的音符。鋼琴家所能掌控的唯一一件事是音的長度，但琴弦的自然振動一停止，音可能也就終止了，雖然可以藉由釋放琴鍵來縮短音長。按下個別音符的是個孩子還是帕德瑞夫斯基都沒有差別——音符本身沒有表現力。至

於小提琴、人聲和除了風琴以外的所有其他樂器，個別音符發出或拉響後還可以變化，這種更動包含著情感表達的一切廣博可能。

「因此我們彈鋼琴時，唯一的表現途徑是各音符在一連串音符或和弦中的關係。難題就在這裡，也就是前述讓你無法自如表達的媒介抗拒，這也是理智與詳盡研究的重要主題，但了解這點的學生似乎少之又少。他們的心力似乎多半放在讓一連串特定音符中的所有聲響盡量相像，如同一個模子出來的硬幣。他們以鋼琴為唯一的樂器，從來沒想過向表現潛能比鋼琴卓越無數倍的人聲或其他樂器學習。他們似乎飢似渴地想精通術語與強加在我們身上的各類訓練法，卻沒認真發展自己的音樂目標。學音樂變得愈來愈像在研究細菌，其所牽涉的技術令人費解又複雜。這些人行為詭譎、創造力豐富，花招不斷，諸如此類，令人厭煩。

鋼琴的主要魅力在於，彈琴者對許多合奏聲部的掌控。但除非鋼琴家關心個別聲部與整體之間的關係，不然他也彈不出鋼琴真正的美。」

「音樂研究很需要再寬廣一些。就我所知，這點常有人提，但再說一次也無妨。人知道得愈多，經驗愈豐富，對各類訊息的接受的胸襟就愈寬廣，也愈有話說。我們需要心胸寬宏、理解廣博、目標明確的人來投入音樂。音樂家實在太容易專精過頭。他們似乎如

「在所有事情中，我最建議鋼琴家要適當培養對其樂器構造的知識。聽起來似乎很怪，但實情是，一般鋼琴家對鋼琴幾乎一無所知，多數人甚至連樂音是如何產生的這類簡單小事都渾然不覺。他們對踏板功能的無知程度，就和礦工不懂地質學一樣。在某些極端例子中，這種無知往往讓人以某些動作或某些方法彈琴，看起來真的很荒唐。

音樂至上，樂器其次

「從許多有抱負的認真學生彈琴的風格來看，他們似乎將全副心思放在只有鋼琴琴音才能傳達給世人的事物上。鋼琴當然有其獨特語彙，有些作曲家能出神入化地運用這種語彙，以致要用其他樂器改編其音樂是一件苦差事。蕭邦的音樂特別強調鋼琴琴藝，但音樂就是音樂，從這位波蘭裔法籍天才靈思泉湧的腦海中流出的任何一段美妙旋律，都能從鋼琴之外的多種不同樂器中選一種來表達。詮釋者的職責當然應該是從樂曲本身出發，並主要詮釋為音樂，不論用的是何種樂器。有些學生坐在琴鍵前『彈／玩（play）』鋼琴的樣子，正像他們在玩牌。他們已經得知遊戲的某些規則，且不敢違抗這些規則。他們心裡想到的是這些規則，而不是終極成果——音樂本身。義大利語的用詞在這裡很合適。義大利人不說『我彈鋼琴』，而是說『我讓鋼琴發聲（Suono il pianoforte）』。如果我們多讓鋼琴發出聲音（a little more sounding），也就是說，產生真實的音樂效果，而不是只顧著玩弄象牙般的琴鍵，學

生的彈琴表現會更有趣。

變化是藝術的香料

「所有音樂藝術的起源都可以追溯至歌唱，這點少有人質疑，那是最自然、最流暢、最美的音樂表達形式。如果每個樂器演奏者都能從歌唱藝術中學習，該有多好！

「人聲要連續產生兩個一模一樣的音符，在生理上是不可能的。兩個音符可能聽起來很像，但訓練有素的耳朵聽得出其中的差異。歌唱者開口唱樂句時，需要運用一定程度的動能來讓發聲構造產生振動。在第一個音符受到氣的全部衝擊後，留給後續音符的重量或壓力自然不會太多。然而，第二個音符還是有可能和第一個音符一樣響，甚至更大聲。不過，為了替第二個音符增加力道，彌補因為原始重量或壓力流失而缺乏的力道，歌唱者必須增加所謂的緊張力（nervous energy），亦即依比例加快呼氣的速度。

向聲樂學習音樂的表達力

「如此展現的緊張力，大不同於肌力的展現，雖然兩者當然是密切相關的。肌力從最高點開始緩緩降低，直至耗盡，緊張力則是在短得不可思議的時間裡升至最高點，接著立刻垮台

消失。可以說緊張力是由氣的加速釋放來表示，也就是運動員所說的『爆發』。

上面關於人聲的描述，也同樣適用於所有其他樂器，唯一的例外是鋼琴與風琴。顯然吹奏管樂器一定會受呼吸的限制，至於以琴弓來提供動力的小提琴與其他弦樂器，則不可能連續發出兩個一模一樣的音符來。假如樂句的第一個音符受到底下整個琴弓的重力衝擊，第二個音符受到的衝擊就會大為減少，而假如小提琴家想加強任何後續樂音，他就必須運用前述的緊張力，如此必定會造成音色的不同。鋼琴家應該仔細觀察並盡力模仿這些特性，這些特性生動傳達了有機生命的無限變化，每個藝術表達的媒介都蘊含著這個概念。

分句與呼吸

要深入討論我現在所說的分句（phrasing），可以寫成一本書，而且是分量不輕的書。但即使是在那樣的長篇大論中，無疑還是會有很多地方會受人攻擊。我不是為了找事情辯護而去做宣傳或寫論文，只是想舉出幾點有益我彈琴的事實。然而，我相信鋼琴家的職責是試著去理解較自然的音樂表達媒介，如人聲、小提琴，都有類似生理限制的東西，他可以將自己觀察的結果運用在鋼琴演奏上。

用呼吸調節情感的流露

「分句與呼吸還有另一層關係，學生予以探索也有好處。情感對呼吸有直接而立即的效果，當大腦知會神經系統有新的情感印象時，首先能觀察到的視覺證據就是呼吸。我們不太需要探討其生理學或心理學，只要略加思考你就能馬上明白我的意思。

「目睹一個災難事故時，呼吸不可能不顯現出內心的刺激和激動。喜悅、憤怒、恐懼、愛、寧靜、悲傷——這些情緒在在有不同的呼吸模式，一位訓練有素的演員必須非常密切地研究這點。

「鋼琴家也能說是吸吐著樂句。純粹沉思性的樂句是以祥和的呼吸來表示，不帶任何神經刺激。如果我們攤開表達的量尺，從沉思靜心到異常激烈的高潮，呼吸會逐漸加快。每個樂句都有某種表達訊息要傳達。用一連串急促的呼吸來表達一片寧靜的樂句，會造成矛盾，因為急促的呼吸所顯示的是激動；同樣的，以為有可能用沉緩的呼吸來表達戲劇性的情緒強度，這也是完全牴觸人性。

「總而言之，我會敦促學生培養非常明確的心理態度，明白自己想達到何種成就。你希望做

音樂嗎？如果是這樣，那就想著音樂，不論何時都只思考音樂，甚至深入到最末微的技法細節。你的抱負是彈好音階、八度音、雙音和顫音嗎？那麼請無論如何集中心思在這上頭，心無旁騖，不過如果後來你想以自己機械性的動作表達活力時，可別訝異自己除了報時木偶般的笨拙動作外，什麼也做不到。」〈

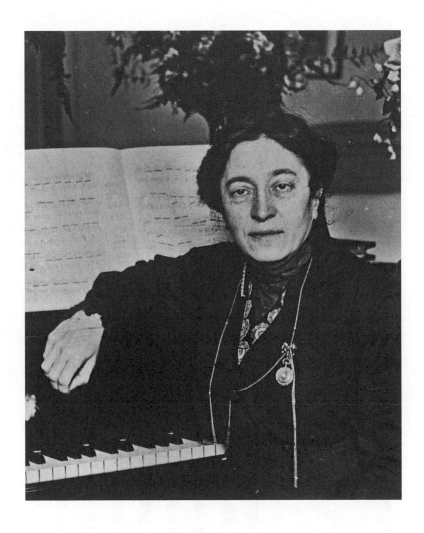

芬妮・布魯姆菲爾德—蔡絲樂
Fanny Bloomfield-Zeisler

芬妮・布魯姆菲爾德―蔡絲樂 Fanny Bloomfield-Zeisler

芬妮・布魯姆菲爾德―蔡絲樂女士，被帶往奧地利首都，在那位著名教育家的門下學琴五年。一八八三年起，她開始在美國地各市舉行每年一度的獨奏會及音樂會，名聲鵲起。一八九三年她巡迴歐洲，比在家鄉吸引到更多目光。自那時起她又赴歐美巡迴數次，所到之處無不引起騷動。她的情感力量、她的個人氣場，還有她敏銳的分析邏輯，令各地樂評不禁將她列為今日頂尖鋼琴家之列。

一八六六年七月十六日出生於奧屬西里西亞別利茲（Beilitz），兩年後父母帶她到芝加哥。她在芝加哥的啟蒙老師是伯恩哈德・齊恩（Bernhard Ziehn）與卡爾・沃夫桑（Carl Wolfsohn）。十歲時，她在芝加哥的一場公開音樂會中造成轟動。兩年後，她有幸遇見艾希波夫夫人（Mme. Essipoff），她建議布魯姆菲爾德―蔡絲樂到維也納向提奧多・雷樹第茲基（Theodor Leschetizky）學琴，於是她

第六章

公開亮相／芬妮・布魯姆菲爾德─蔡絲樂

「要闡述鋼琴家生涯成功的祕密並不容易，有很多因素要考慮。就算才華洋溢，也絕不保證馬到成功，還必須培養許多看似無關的特質，並避免犯下許多錯誤。

「請讓我先提出一點警告。如果你以為年輕時必須頻繁公開演奏或長期開巡迴演奏會，才能鑄成鋼琴家的偉大生涯，那你就大錯特錯了。我會說，這樣的過程肯定是弊多於利。如果能擺脫怯場或過度緊張，獲得成功所必不可缺的冷靜與自信，那麼頻繁公開演奏的『經驗』是必要的，但這類經驗應該要在身心成熟後再來獲得。一個年輕男孩或女孩再怎麼是神童，如果大量開巡迴演奏會，他不但會過於介意他人目光，變得過度自負、虛榮，容易滿足於眼前的成就，最慘的是，這有戕害健康之虞。青春年華的主要心力應該用來攢聚健康，沒有健康，成功也不可能恆久。沒有什麼比四處巡迴的壓力，更有害健全的身體發展與心智成長了。誠然，今日在觀眾眼前的傑出鋼琴家，過去也曾是經常面對一大群觀眾演奏的天才神童，但可喜的是，有一股明智而有效的影響力監控著不讓這段發展失控。年輕藝術家

有良師照料，有機會在持續公開演奏前達到其生理成熟與藝術境界。如果不是如此，一般咸信這位英才將落得失敗收場。

「我的意思不是說，不要讓學生在老家開獨奏會。這類演奏能給予學生自信，有助於他順利踏上成熟藝術家之路。除了在學生家或老師家演奏之外，這類演奏應該降至最少。我所反對的是對天才神童的大規模剝削。

準備好再上台

「要成功公開亮相，一個真正的秘訣是充分準備。事實上沒有法寶，沒有能說『這是我的祕密，你拿去照做』而傳給別人的訣。如果有，那麼這個珍貴的祕密將令德國克虜伯槍砲公司神祕不已的槍砲製程也相形失色。真正的價值終究才是最基本的要件，而充分的準備就是邁向真正價值之路。舉例來說，長久以來我一直覺得，研究巴哈的創意曲和賦格所能獲得的心智技巧，在別的地方都得不到。這些作品中特有的複音性格能訓練心智，使人領悟到個別的主題可以多麼精巧而美妙地交織在一起，而手指也同時受到鍛鍊，這是其他練習難以辦到的。

「外行人很難了解要同時彈出兩種性質不同、方向相反的主題有多難。只有耗費了多年才掌握這技巧的學生，才能充分了解其難處。這些獨立主題必須個別處理；必須將它們當成是各自分開的，不過也絕不能忽略它們對作品整體的效果。

「巴哈作品中所能發現的風格純粹性，連同他絕佳的對位結構，都應該盡早在學生的智性一開始發展時就解釋給學生聽。要培養欣賞巴哈的品味可能需要一些時間，但教師能從中獲得實質而永久的成果，一切麻煩與時間都是值得的。

「我還想談一個這種磨練帶來的影響。練彈巴哈似乎能磨平不少銳角，從這位來自德國愛森納赫小鎮的古典大師身上，學生學到的不是粗劣的技巧，而是從中學到某種手法，這是其他練習所無法取代的。

「我的意思不是要你理解成，單是研究巴哈就足以培養出完美的技法，儘管他的作品樣樣齊備，但要學習的還多得不得了。要發展音樂會生涯的學生必須有良師的教誨，並在良師的指導下認真不懈地練習。我之所以強調練習巴哈，只是因為我發現學生的巴哈練習得不夠。

不用說，技術完熟是公開演奏的成功要件。這不僅是演奏獲得讚賞不可或缺的因素，同時

意識到自己擁有完美技巧，也會增進演奏者的自信。他若希望加深觀眾的印象，非要有這點自信不可。

雷榭第茲基與「方法」

「談到良師，我也要提醒大家：切忌牢牢追隨一個方法。大部分的方法有好處，但哎呀，也有一些壞處。最近我們常聽見雷榭第茲基（Theodor Leschetizky）的『教學法』。在我向雷榭第茲基學琴的那五年，他清楚表明自己沒有一般定義下的固定方法。他就和每位好老師一樣，深入理解每位學生的個人差異，並據此因材施教。幾乎可以說，對於不同的學生，他的教法也不一樣，我也經常重申，所謂的雷榭第茲基法並沒有固定套路。誠然，他要所有學生做的某些準備功課差異不大，但重點與其說是功課本身，不如說是要他們培養有利練琴的耐性和刻苦毅力。當然，雷榭第茲基也偏好某些作品，因為這些作品深具教育價值。

對於各種樂曲要如何真正詮釋，他有自己的信念，但那些可能都不太構成所謂的方法。我個人不太相信宣稱是以任何特定方法來教學的人。雷榭第茲基不採用特定教法，他風趣的人格與身為藝術家的傑出特質，讓他成為一股偉大的力量。他本人是永不枯竭的靈感來源，年屆八十依舊年輕，充滿活力與熱忱。有些人教學喜歡用激將法，有些人則是直接斥責；雷榭第茲基則不然，他對才情殊異但有潛力的學生，總是予以鼓勵。他會在鋼琴前實際示

範給學生看『如何不那樣彈』，或用直接相關的故事來解釋要點，這些都是他經常用來激發學生最佳表現的方式。再好的老師也無法確保學生成功，雷樹第茲基自然也有很多永遠不會成為傑出鋼琴家的學生。如果學生沒有那種天分，老師再卓越也創造不出不存在的才華。

一很多雷樹第的助教出書談論其教學體系，這些書雖然有其優點，但絕對沒有構成什麼雷樹第茲基教學體系，只是助教為大師準備教材時，整理出來某些井井有條的準備功課。雷樹第茲基自己一聽到有人提起他的『方法』或『體系』就發笑。

一任何體系或方法都不可能確保公開演出成功，除非最終能造就出一位成熟而名符其實的藝術家。

精心安排的曲目

一有技巧地安排藝術家的曲目，與其成功息息相關。這點特別有兩個面向要提。首先，節目單必須『看起來』有吸引力；其次，演出必須『聽起來』很好。當我說節目單必須看起來有吸引力時，我的意思是必須包含能吸引音樂會觀眾的曲目，既不該全然傳統，也不該統

統是新曲目。經典曲目應該要演出，因為有大批學生都期望聽到一位偉大藝術家來彈奏這些作品，如沐春風一番。新曲目也必須放進來吸引常聽音樂會的成熟觀眾。

「但我私心認為，更重要的是剛才提到安排曲目的另一個面向。演奏的樂曲一定要有個性與音調本質上的對照，樂曲分類不但要能吸引觀眾聽完全曲，更要逐漸加強他的興致。不用說，每首樂曲在音樂史上都應該有其優點和價值。但在那之外，還應該展現不同樂曲的性格多樣性：古典、浪漫和現代樂曲都應該有所表現。連續彈奏幾個慢樂章或幾個輕快的樂章，觀眾會容易疲倦。反高潮也應該避免。

「安排曲目本身就是一種高級藝術，這可能是真的，要就這個話題提出任何一概而論的忠告並不容易。泛論往往誤人至深。我會建議年輕藝術家仔細研究最成功的藝術家的節目單，試著發掘其底下的安排原則。

「切勿忘記一件事，音樂會的目的不僅是展現演奏者的技巧，也要寓教於樂，提升觀眾的美感。節目單的主幹應該由標準曲目構成，但有真正價值的新作品也應該在節目單中占有一席之地。

人格

「要贏得觀眾認可，演奏者的人格有不可估計的重要性。我不是特別指個人美貌，雖然討喜的外貌無疑有助於贏得觀眾歡心，不過我指的更是誠懇、個性、氣質。我們用氣場隱約描述的東西，擁有者往往是外貌並不特別出色的演奏者。有些演奏者簡直像是想魅惑他的觀眾——是的，魅惑。但他們不是施行哪種黑魔法或有意採用哪種心理學招數，而是藉由藝術家演奏當下的純粹感受強度，來令觀眾沉醉。」

「在這類激情片刻，傑出的演奏者會渾然忘我，處在某種藝術狂喜中。在熟諳樂曲的技術前提下，藝術家不需要介意音符彈得對不對，而是不假思索地在心裡再造他覺得是作曲家當時心情的感受，進而重新創造樂曲。這種演奏會建立起一種無形繫帶，連接著演奏者與聆聽者的心，他情思奔騰的時刻，觀眾也隨之心蕩神馳。他讓自樂器流瀉而出的樂音，在每個觀眾的靈魂中化為神奇；他的感受與熱情擁有令觀眾陶醉的感染力。這些時刻不僅是藝術家的至高勝利，也是他的狂喜巔峰。無法用這種方式撼動觀眾的人，永遠無法脫穎而出。」

不要緣木求魚

「對仍在生涯準備階段的人，我很樂意提出一點建議。切勿彈奏遠在你掌握之外的樂曲。這

是今日我們美國音樂教育體系最大的錯誤，允許他們彈奏技術上根本掌握不了的樂曲，冀望學生一蹴而就，跳過多年練習。這真是天大的錯誤！

比方說，學生帶著李斯特的第二號匈牙利狂想曲來找老師，有原則的老師會堅守立場，告訴學生他應該彈的是海頓的C大調奏鳴曲，學生在自信心作祟下，以為老師試圖阻礙他的前程，於是往往會去找另一位遂其所願的老師。話說得輕一點，這種自信心是危險的。

美國女孩以為自己無所不能，凡事無不在掌握中。在這個成就非凡的國家，她們並不明白在音樂中，『學海無涯』。大師蒞臨一座大都會，彈奏莫茲柯夫斯基難度極高的協奏曲，隔天唱片行中這首曲子的庫存就銷售一空，能勉強彈完孟德爾頌《無言歌》的十來個小姐們，便就此湮沒在這首迷人的協奏曲所不可能突破的重重技術關卡中。

在國外舉行首場演奏會，以打響國內的名氣

不幸的是，在國外舉行首場演奏會似乎是想博得美國大眾青睞的藝術家必要的一步。國外鋼琴家早在美國音樂會經紀人聽過他們的大名前就安排好了音樂會。在當前這種情勢下，就算一位美國鋼琴家有能力一人彈奏三首李斯特和三首魯賓斯坦，如果他沒有享譽歐洲的

名氣在背後撐腰，也只能獲得微薄的報酬。

「情況荒謬而令人惋惜，但卻是千真萬確。我們美國有很多優秀的老師足以和全世界其他地方的老師分庭抗禮。

「我們大城市的音樂觀眾，有著媲美歐洲最佳觀眾的敏銳鑑賞力。許多享譽歐洲的藝術家來到美國，因為無法成功贏得我們的樂評和觀眾的心，回國後名聲一落千丈。儘管如此，如前所述，沒有歐洲知名度的美國藝術家也沒有吸引力，引不起音樂會經紀人的興趣，也引不起今日大多已取代經紀人地位的鋼琴製造商的興趣。既然如此，我只能勸告美國藝術家仿效他人的必要作法：到歐洲去，在柏林、倫敦、維也納或巴黎開幾場演奏會，讓安排演奏會的音樂會總監免費招待觀眾入場，但其中務必要請幾位樂評。請人翻譯演奏會的評論，在美國報章上重新刊載。然後，如果你有真本事，機會自然會上門。

「今日美國對音樂的興致非比尋常，歐洲人卻對此毫不知情。世界上再也找不到更有音樂熱忱的國家了。從知性欣賞的觀點來看，國內各地觀眾的差異不大。當我們考慮到歐洲廣大未受教育的農民和我們自己的農夫現況，尤其是美西農夫時，就會明白兩者無法相提並論。

95

美國已經是個音樂國度，音樂欣賞力非常高。我們只是無法適切支持本土音樂家，才那麼容易受批評左右。

給未來想公開演出者的六項建議

「對想學習『公開亮相的祕密』的年輕男性與女性，我會說：

一、請深入探索你的天賦條件，運用你所擁有的每一分鑑賞力判別自己是否有天分，還是只是對音樂『有小聰明』。請公平中立的專業音樂家給你建議，並思索邁向生涯成功所必須面對的難關，如果沒有自信勝任這份工作，就不要想為這世界增添另一位音樂家。請記得，下決心的這個瞬間是很重要的階段，你有可能犯下危險的錯誤。請記得，一位成功的鋼琴家，背後有數千位成功而快樂的老師。

二、決定走上鋼琴演奏家的生涯後，健康考量至上，其他任何事都不能阻礙你學習。成功但身體垮掉、心智崩潰，打了勝仗也無價值可言。請記住，如果你希望名垂青史，就必須徹底練好這門藝術的所有枝節。

96

三、避免吹牛，還有犧牲自尊與摯友對你的尊敬換來惡名的那種宣傳。請記得，只有真正的價值終究才能帶來恆久的名聲。

四、請研究大眾喜好，試著找出什麼能取悅他們，但絕對不要降低你的藝術標準。請閱讀一流文學，研究繪畫，旅行，拓展你的心智，培養一般的文化涵養。

五、請留意你在舞台上的風範，盡量不要在鋼琴前做任何突顯個人怪癖的事。永遠誠懇、真心面對自己的天性，但在這些限制下，也請試著留下予人好感的印象。

六、務必要做自己最嚴厲的樂評，不要輕易自滿，要胸懷大志。讓自己設下完美的最高標準，並永遠努力達到那個標準。絕對不要公開彈奏你尚未完全摸熟的樂曲。公開演奏的自信比什麼都有價值。一旦確實獲得，這將成為藝術家所能擁有最寶貴的資產。

練琴時的十大建議

「大家屢屢請我提出練習的十大法則。要提出無所不包的十大萬用法則是不可能的，但多數學生會發現以下的建議有用：

一、練習時每一秒都要專心。專心意味著儘量全神貫注，集中所有思考力在一個中心點上。專心意味著儘量全神貫注，集中所有思考力在一個中心點上。一個鐘頭的專心思考，抵得過漫不經心地練練習階段要有收穫，非要有這樣的專注不可。一個鐘頭的專心思考，抵得過漫不經心地練習數個禮拜。我們大可以說，因為不懂得如何專心而無法充分利用練習的國內學生，是浪費了多年光陰。一位著名的思想家曾說：『智性的專注力是優秀天才的證據。』

二、分配練習時段時，每段不要超過兩小時。試著一次練習超過兩小時，你會發現自己沒辦法好好專心。不要硬套固定的練習課程，因為按表操課容易讓事情變得單調呆板。對於要練習四個小時的人（四個小時對所有學生差不多都夠了），我建議一個小時純粹練技法，一個小時練習巴哈，兩個小時練彈樂曲。

三、開始練習時，請先彈完你的樂曲一兩遍再來默記。徹底練完整部作品後，再挑出比較困難的小節來特別留意並反覆練習。

四、一開始一定要慢慢練。這只是換個方式告訴學生要專心。就算你已經能用必要的速度來彈你的樂曲，也有足夠的信心自己沒彈錯，別忘記偶爾仍要回頭用你學彈時的速度來練習。許多鋼琴家都是這麼做的。雖然已經在熱情的觀眾面前反覆演奏過那些樂曲，他們還

是會用非常慢的速度來重新學彈。這是真正能揪出錯誤的唯一方法，如果持續用快節奏來彈，那些毛病肯定會潛入你的演奏中。

五、不要一開始就試著練彈完整首樂曲，請挑一小段甚至一小句來練習。如果你挑長度超過十六小節的段落來練習，會發現自己很難不出錯。當然，熟諳整首樂曲後，你就應該要能融匯所有段落，流暢而不中斷地彈完整首樂曲。

六、請先把自己挑來學彈的段落背起來，接著多練幾遍。如果你不是很熟悉這個段落，憑記憶練習不來，那表示你還未掌握其音樂內涵，只是機械性地彈奏。

七、請偶爾倒背樂曲，也就是從最後幾個小節彈起，徹底學會後，再以同樣的方式繼續練習前面的小節，直到熟諳整首樂曲。就算你已經能彈完樂曲好幾遍，這個過程往往能逼你專心，這是有好處的。

八、練琴時請記得，練習只是一種培養習慣的方法。如果一開始就彈對，那你就養成了好習慣；如果彈得漫不經心、錯誤百出，那麼你的琴藝只會愈變愈糟。因此，從一開始就緩

99

慢而正確地彈，才能確保你的指法、分句、音調、觸鍵（斷音、圓滑音、滑音等）、腳踏及強弱效果是正確的。如果你把領會上述任何性質的時間往後延，只會更難學好。

九、一定要邊彈琴邊聆聽。音樂是要用來聽的。如果你不聽自己彈琴，別人很可能也不會想用心聽。

十、絕對不要才剛學完一首樂曲就公開演奏。學完一首樂曲後，請暫且擱在一旁，等自己消化音樂的內涵，一段時間後再重複同樣的過程，到第三次時，那首樂曲自然而然會成為你的一部分。」

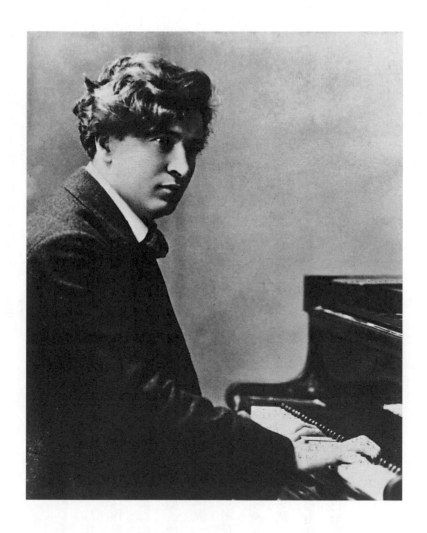

費魯喬・布梭尼
Ferruccio Benvenuto Busoni

費魯喬・布梭尼 Ferruccio Benvenuto Busoni

費魯喬・本韋努托・布梭尼，一八六六年四月一日出生於靠近義大利佛羅倫薩的恩波利（Empoli），父親是單簧管演奏家，母親的娘家姓魏絲（Weiss），顯示她是一位出色的德國鋼琴家的後裔。布梭尼的啟蒙教師是雙親，由於天賦異稟，他八歲就在奧地利維也納百次登台，隨後他在格拉茲市（Graz）向雷米（W. A. Rémy）學琴，雷米的本名是威廉・梅爾（Wilhelm Mayer）博士，這位能幹的教師不僅是學識豐富的法官，對音樂教育也極有心，學生中不乏費利克斯・溫加納（Felix Weingartner）這類名家。

一八八一年，布梭尼在巡迴義大利期間成為波隆納愛樂學院成員。一八八六年，他

徙居萊比錫，兩年後在芬蘭首都赫爾辛基音樂學院擔任鋼琴教師。一八九〇年，他榮獲著名的魯賓斯坦鋼琴及作曲大獎，同年成為莫斯科皇家音樂學院鋼琴術科教授。隔年，他接受波士頓新英格蘭音樂學院的類似教職，一八九三年回到歐洲，準備展開巡迴演奏。在許多成功的巡迴音樂會後，他接受維也納帝國音樂學院主掌鋼琴高級班（meisterschule）。他的作品包括一百多首已發表的編號樂曲，其中聖詩協奏曲大概是他最自豪的作品。他所改編的巴哈樂曲是兼具技巧與藝術學識的傑作。

（以下討論以英語進行）

第七章
學鋼琴的重要細節／費魯喬‧布梭尼

細節的重要性

幾年前我遇見一位非常有名的藝術家，其名聲是來自他精采絕倫的彩繪玻璃作品，同代人多半認為他是高級藝術玻璃最偉大的製作者，享譽歐洲各國藝壇。此刻我想不出有哪些字句，比他對我說的那幾句話更能顯示出細節的重要性。

他說：『如果某個彩繪玻璃是一件偉大的藝術作品，因為意外裂成碎片，那麼儘管所有其他碎片都已佚失，大家仍然應該能從其中一個碎片窺見整件作品的偉大。』

在高級鋼琴演奏中，所有細節都很重要。我並不是說，如果你聽到隔壁房間有人彈一個單音，就知道他的本領高低，而是說，受過嚴格訓練的演奏者在處理一個音符與樂曲中其他音符之間的關係時，應該已經就其相稱價值進行精細而具藝術性的衡量，使那個音符成為藝術整體的一部分。

「舉例來說，我們都認為，在必須彈得行雲流水的樂曲中，出現一個刺耳或不協調的音，就會毀了整個詮釋，也顯示出演奏者在藝術表現上的失算。這類例子可以提出的有巴哈的讚美歌前奏曲《我們歡喜》，我改編過，還有蕭邦前奏曲，作品28第3首，左手要連續伴奏。

「大鋼琴家的表現有別於新手，往往是因為他們追求細節完美。新手通常試著掌握所謂的重點，但對詮釋細節漫不經心，但就是這特性，定義了真正藝術家的詮釋──也就是說，演奏者已經養成習慣，不達到完美的最高理想，絕不罷手。

學習聆聽

「有一個細節無比重要，令人不禁要說成功的音樂進展主要便是取決於這點，只是學生很少留意到這點。這個細節就是學習聆聽。每個在練習階段產生的聲音都應該被聽見。也就是說，我們應該側耳聆聽那個聲音，賦予其應當做的知性分析。

「只要是仔細觀察而桃李無數的人，一定會察覺到學生耗費數個鐘頭撥弄琴鍵，但對由此產生的琴音所抱持的注意力，卻比聾啞療養院的院生還不如。儘管這些學生無意成為大師，但都期望變成優秀演奏者。對他們來說，鋼琴鍵是附加在樂器上的體育館。他們當然能練

104

就強壯的手指，但仍必須學習聆聽，不然連個普通的演奏者都不是。

「在我自己的獨奏會上，我聆聽得比任何一個觀眾都還要專注。我竭力聆聽每個音符，彈琴時也全神貫注到對周遭的一切幾乎毫無所覺，只為了用作曲家所要求的最高藝術性及我對作品的概念來傳達作品。我也領悟到，自己必須時時留心改進的機會。我永遠都在追尋新的美，即使是公開演奏時，也可能有新細節領悟從天而降，浮現腦海。

「看不見這類細節、相信自己的表現已經不可能更上層樓的藝術家，已經進入了藝術停滯不前的階段，這非常危險，會導致其生涯毀於一旦。進步的空間永遠存在，也就是發展新的細節，正是這點令藝術家對工作產生熱忱與知性興趣。沒有這點，他的公開演出會變得非常平淡，無吸引力。

個人發展

「在成為藝術家的過程中，我在在清楚地發現，成功是來自仔細觀察細節。學生都應該盡力精確衡量自己的藝術能力。估計錯誤永遠會導致危險的情況。假如多年前我沒有關注到某些細節，要成功根本還差十萬八千里。

「我記得結束新英格蘭音樂學院的鋼琴教授任期時，我對自己風格上的某些缺失耿耿於懷。

儘管歐洲與美國都當我是大師，我也和波士頓交響樂團這樣大型樂團一起巡迴，但我比誰都清楚，不能忽略自己琴藝中的某些小瑕疵。

「舉例來說，我知道我彈顫音的方法需要大幅改善，我也知道自己彈某些段落時不夠持久有力。所幸雖然我當時還年輕，但沒有被美言欺瞞，那些善意但能力不足的樂評十分樂於要我相信自己的演奏很完美，已經登峰造極。每個藝術真相的追尋者，對自身缺點的廣泛體悟，都會比任何樂評更深刻。

「為了改正上述和其他未提到的毛病，我得出一個結論，即我必須建立一個全新的技法系統。建立個別的技法系統最有效。從理論上說，每個個別部位都需要一個不同的技法系統：每隻手、每條手臂、每十根手指、每個身體，最重要的是，每個人的智力也有別。因此，我竭力找出技法這個主題底下的基本法則，並建構自己的系統。

「研究多時，我發現了自己相信是造成缺陷的技法原因，於是我回到歐洲，花兩年時間幾乎完全致力於沿著訂好的個別路線研究技法。令我喜出望外的是，向來頑劣的毛病、難纏的

106

顫音、蹣跚的炫技段落、不平穩的急奏，全都漂亮地順服了，帶給我彈琴全新的喜悅。

糾出個別錯誤

「我相信自己的經歷能令某些胸懷大志的鋼琴學生思考，或許還能從中獲益。缺點總是有辦法矯正的，只是要把那個辦法找出來。不過，首先還是要找出毛病本身，接著體悟到那不是小缺陷，而是非常重要的問題，必須予以克服並馴化。彈琴時，永遠要留意你的難題大概在哪裡，然後在適當時機將這些難題孤立出來個別訓練。所有優良的技法練習都是以這種方法訂定的。

「你自身的難題，便是你應該最常練習克服的難題。已經能彈得盡善盡美的段落，何必浪費時間練習？對一位演奏者來說彈顫音不容易，但對一般音樂能力旗鼓相當的另一位演奏者來說卻可能簡單得不得了。不過彈琶音時，演奏者的障礙卻可能完全顛倒過來，能完美彈好顫音的演奏者，有可能無論如何也做不到以必要的流暢度和真正的圓滑奏彈好琶音，反觀永遠彈不好顫音的學生，卻有能力把琶音與裝飾樂段，彈得像森林裡的小溪般流暢自如。

「所有給予學生的技法操練都必須經過審慎考慮與判斷，就像開有毒性的藥給病人也必須千

萬小心。良莠不分地一律給予相同的技法操練，對學生有可能是阻礙多過進步。沒有理由

只因為某個練習湊巧出現在技法教本的某個地方，就代表特定學生需要在特定時間做那個

練習。有些不可行或時機尚不適宜的練習，後來再回頭練，也可能對學生的進展很可貴。

「拿有名的陶西格改編練習曲來說，陶西格是技法名家，在當時少有、甚至無人能匹敵。他

的練習曲大多非常巧妙，對進階演奏者很有幫助，但有些曲子依作曲家的要求變調時，要

用適當的觸鍵法等來彈奏變調，在實務上卻做不到。再說，從其他偉大鋼琴巨匠的作品中，

都不太可能發現到需要這種技法本領的段落。因此，這類練習沒有實用價值，只能說教師

的要求是出自對傳統的敬意，而非常識。

分句與加重音的細節

「有些學生認為分句只是小事，可以等其他應該更重要的事完成後才來留意。任一部樂曲的

音樂本意，都有賴對構成樂曲的樂句有正確理解與表達。忽略樂句，大概就像偉大的演員

在詮釋台詞時忽略了適當的思緒頓挫。戲劇文學最偉大的傑作，不論是《羅密歐與茱麗葉》、

《安蒂岡妮》、《奇想病夫》還是《玩偶之家》，如果沒有仔細判別並表現出口語語句頓挫

所顯示的思緒起伏，就成了胡說八道。

「偉大的演員會耗費多時尋找表達作者原意的最佳方法。只要是有能力的鋼琴家，都會對分句給予等量的關注。演員把上一句的最後一個字加到下一句的開頭，這有多愚蠢啊。同理，學生把上個樂句的末尾音符加到下個樂句的開頭，也是大錯特錯。分句絕非小事一樁。

「良好的分句首先取決於對音樂的認識，然後是對彈奏的知識。有了對音樂的認識，才能界定樂句的限制；有了彈奏的知識，才能適切落實對音樂的認識。分句與加重音（accentuation）的主題息息相關，兩者又與指法密切有關。指法不妥，往往也就不可能正確落實某些樂句。大體上，大家認為重音重要，是因為重音應該落在特定小節的某些固定部位，才能顯示拍子。

「指導年紀很輕的學生時，有必要引導他們相信，必須用這類重音來明確標示時間，但學生有進步以後就必須了解，這些分節符號的插入主要是為了方便他讀譜。他應該學著把每首樂曲看成一張美麗的織錦，其中的主要考量是作品的整體主設計，不是製作者必須放進紡織機的不可見的標記線，那些標記線只是為了建立織錦賴以成形的結構而存在。

巴哈，巴哈，還是巴哈

「在加重音與分句的主題研究上，不可能有人能推薦比巴哈的樂曲更有啟發的作品。這位不朽的圖林根作曲家是編織大師，他的纖錦就精緻度、色彩、幅度與整體美感而言，無以倫比。

為什麼巴哈對學生來說如此珍貴？這個問題很容易回答。因為他的作品結構逼得人不得不研究其細節。即使學生只精通二聲部創意曲的繁複編曲，也大可以說他已經成為更好的演奏者。不僅如此，巴哈也會迫使學生思考。

「如果學生在練習期間從未思考，他不久就會發現，如果沒有最細膩的心智運用，他不太可能克服巴哈作品中的每道難題。事實上他或許還會發現，不彈琴時，他才有可能解開某些音樂問題。我歷來遇過最繁瑣的音樂問題與難關，很多都是上街散步或夜裡躺在床上時，在腦海中解決的。

「有時困難細節的答案會在一眨眼之間出現。我記得自己還很年輕時，曾經預定和一個大型交響樂團演奏一首協奏曲。那首協奏曲有一部分向來都困擾著我，所以我有些擔心。在樂團演奏而我停頓時，正確的詮釋方式閃過我的腦海，我等樂團演奏到非常大聲時，趁機順一遍那個困難的段落。當然，在樂團的合奏聲下是聽不見我彈琴的，而當適時彈奏那個段

落的時刻到來，效果比以往都好得多。

⌒

「我從不忽略更上層樓的機會，就算以往的演奏似乎已經盡善盡美也是一樣、事實上，音樂會結束後我通常是直接回家，再用幾個鐘頭時間練習剛剛所演奏過的曲子，因為某些新靈感會在音樂會中浮現，這些靈感很珍貴，忽略或看成留待日後再培養的小事就太荒謬了。」

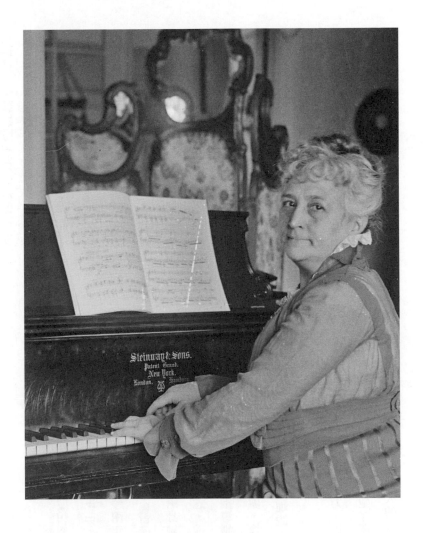

德瑞莎・卡蓮妮歐
Teresa Carreño

德瑞莎·卡蓮妮歐 Teresa Carreño

德瑞莎·卡蓮妮歐，一八五三年十二月廿二日出生於委內瑞拉卡拉卡斯（Caracas）。

她來自首屈一指的西班牙裔美國家族，號稱「南美的華盛頓」的西蒙·玻利瓦（Simon Bolívar）也是這個家族的一員。她的祖先中有許多藝術家，最遠可追溯至十四世紀居住於西班牙的著名畫家卡雷尼奧（Carreño）。

卡蓮妮歐夫人的啟蒙教師是父親，其後她在本國向一位德國教師學琴，七歲便能彈孟德爾頌的隨想輪旋曲，贏得滿堂彩。革命爆發後，卡蓮妮歐家族遷居紐約，孰料他們託付資金的友人過世，十八名家族成員於是淪落為海上難民，小德瑞莎因此經安排上台彈琴，因而保住了足供家族存續的資金。

當時在紐約名聲如日中天的路易斯·莫羅·高夏克（Louis Moreau Gottschalk），成為這個孩子的新教師。她向他學琴兩年，隨後到巴黎成為蕭邦著名弟子喬治·馬夏斯（Georges Mathias）的學生。她在歐洲躋身鋼琴大師的成功，引起了魯賓斯坦的注意，他花費大量時間給予她寶貴的建議，並指導她的詮釋。

事實上魯賓斯坦非常以她為傲，逢人便介紹她是他藝術上的女兒，並打趣說：「我們的手看起來是不是一模一樣？」

卡蓮妮歐夫人聰穎而富活力，思維開闊，對美有近乎感官的熱愛，為她在所有愛樂國家的諸多巡迴演奏，帶來驚人的成功。

第八章
卓越的鋼琴演奏＼德瑞莎・卡蓮妮歐

個性的早年證據

「只要討論到個性這個主題，我就很難不回想起我的生涯迄今讓我印象最深刻、意義最重大的事件。我小時候被帶到歐洲學琴時，有幸遇見不朽的李斯特，並彈琴給他聽。他似乎對我的演奏很感興趣，他是眾所周知的和藹，不吝給我祝福，彷彿是一種藝術聖禮，對我往後身為藝術家的生涯影響深遠。他將手放在我的頭上，印象最深的是他說了這句話：『小女孩，以後你會成為我們的一員。不要模仿任何人，真實面對自己，培養你的個人個性，切勿盲目追隨他人的道路。』」

「單從這裡就能看出，李斯特的話體現了某種教學要義，全世界所有學校、音樂學院、音樂工作坊都應該常常鼓吹這種觀點。沒有什麼比人為教育體系摧毀強烈個別性格這類情事，還要更令人遺憾的了，那種體系膨脹自身的重要性，高高在上，把個人貶低得微不足道。

115

「從孩童幼年的時候，就可以觀察到其個性[1][2]。有些孩子的個性並不突出，似乎就和其他數百個孩子一樣，沒有什麼特殊的藝術或其他傾向可言。教師的慧眼就是要在這時發揮作用。在有任何真正的進展之前，必須先摸透孩子的本性。有的孩子從很小的時候個性就很鮮明。在多數情況下，個性鮮明的孩子也是未來人生最值得期待的孩子。有時大家會誤將個人特質看成是早熟，對音樂家尤其如此。只有在少數例子中，大師的個性很晚才成形，例如華格納早年顯現出的個人傾向是戲劇而非音樂。

因材施教：參考體格、性情

「收新學生時，老師應該明白，每走一步都會出現新問題。每個學生的手、心、身與靈，其實與他所教過的其他學生不同。每隻手的個別特徵都要仔細考慮。假如學生的手指修長尖細，隻隻分明，那對待方式就十分不同於手指短而密實的肌肉型雙手。假如學生的心智有懶散或早年缺乏妥善教育的特性，老師也必須審慎考慮。

「假如學生身體虛弱，健康狀況不穩定，教師當然就不可要求她做和強壯活潑、很少請病假的學生等量的功課。一個學生可能一天練習四五小時也不嫌累，另一個學生卻可能兩小時就精疲力竭，興趣全失。其實我認為研究學生的個性，是教師的首要焦點或研究重心。

116

「不同的演奏大師，個性也是涇渭分明。雖然大師的抱負是精通所有風格，也就是成為所謂的全方位演奏家，不過為其鋼琴獨奏會增添魅力的，其實是演奏家的特質。如果你聽過一個大師彈一首偉大傑作，再去聽另一位大師彈相同的樂曲時，你會察覺到差異。不是技法能力的差異，也不是藝術內涵的差異，而是個性的差異。林布蘭、魯本斯、范戴克有可能畫過同一個模特兒，完成的肖像卻各不相同，而那點不同就反映著藝術家的個性。

教師的責任：發現學生的特質

「讓我再次強調教師正確『診斷』學生個人特質的必要性。除非教師出對功課，否則學生很難在藝術上存活。這很類似看醫生。假如醫生開錯藥導致病人枉死，當然是醫生該受責怪，他是不是出自善意都無關緊要，因為病人已經過世，回天乏術。我對這類人沒有多少耐性，他們雖然用意良善，但沒有能力、沒有勇氣，也沒有意願落實他們的善意。許多教師很希望在學生身上大展身手，但哎呀，他們要不是沒有能力，就是忽略了讓教師的工作化成使命的要點。教師最重要的一大責任是一開始就看出學生的個性，進而擬定一套條理分明的教育課程。請記得，學生並不都是溫馴如羊，等著你用同一把剪刀、以同樣的方式剪毛。

愛德華・麥克杜威的個人特質

「說到突出的音樂個性，一個最鮮明的例子是剛過世的愛德華・麥克杜威（Edward MacDowell, 1860-1908），他曾向我學琴滿長一段時間。當時他很年輕，從一開始就帶著最崇高而純正的動機而來。他的理想遠大，根本不需要任何激勵或催促。這裡你必須非常仔細研究學生的本性，並給予能培養其聰慧藝術個性的功課。我記得他極喜歡葛利格，那位挪威音詩作曲家鮮明而具創意的個性，令他印象深刻。麥克杜威有詩人的氣質，喜歡研讀詩。如果以嚴厲的方式或教條式地逼迫他，都會摧毀他的特殊性，反而保有他的個人特質，讓他在數年後在作曲上有驚人發展，也讓他的作品有與眾不同的獨特風格。

「我很樂意把他的作品放進我在美國外的音樂會曲目，我發現歐洲的愛樂者對這些曲子讚賞有加。假如麥克杜威的個性不強烈，假如沒有讓他的個性循其正常路線發展，他的樂曲就不會成為我們藝術的珍寶了。

從詩歌培養人格特質

「假如教師發現學生有突出的音樂天分，但他的本性還沒有發展到能欣賞我們這個絕妙世界的美與浪漫，這個教師會發現，單是靠練琴不太可能改變學生這方面的特質。庸俗、乏味

118

的人相信，學音樂的唯一目標是學到技法或指速的魔法，必須了解藏結是人格特質上的問題，不以智慧糾正會戕害學生整個生涯。如果他心裡只想著要在節拍器每分鐘一〇八下的拍子中可以重複一串音符幾次，那麼就算經年累月地練習，他也無法成為音樂家或大師。

「速度無法令你成為大師，有能力解開巴哈與布拉姆斯富有巧思的琴鍵謎題，也未必能令琴藝優美。藝術家的心必須接受教化，事實上，他必須擁有像構思音樂的作曲家那種涵養。涵養來自對許多事物的觀察：大自然、建築、科學、機械、雕塑、歷史、男女、詩歌。我建議上進的音樂學生大量讀詩。

「莎士比亞給予我許多啓發，我知道自己在音樂會上詮釋音樂傑作時也傳達著這股影響。看見哈姆雷特的謎團與心理、李爾王的巨大苦難與慘況、奧賽羅的怨恨與復仇、羅密歐與茱麗葉的甜蜜相許、理查三世的威儀和《仲夏夜之夢》的仙境之美，誰能無動於衷？我們能從人類七情六慾的精彩萬花筒中，發現一片讓人充滿靈感的天地。我也非常喜愛歌德、海涅（Heine）與繆塞（Musset），拿他們來比較音樂大師是一種樂趣。我會拿莎士比亞與布拉姆斯比較，拿歌德與巴哈及貝多芬比較，拿海涅和繆塞來與蕭邦及李斯特比較。

培養活潑明亮的音色

「彈出活潑明亮的鋼琴音色，大抵上是性情與技法流暢度的問題。在這方面我從高夏克身上獲益良多。他才剛告別蕭邦的絕世之手回到美國，便使用心良苦地栽培我這方面的演奏。蕭邦本人的琴藝以精緻著稱，蘊含著演奏的強度，有別於當時大多數藝術家的炫技。高夏克是個觀察入微的人，他盡可能將這種風格傳授給我。我則是運用徹爾尼、李斯特、漢塞特（Adolf von Henselt）、克萊門蒂的練習曲來培養學生的音色明亮度。

「要記得，所有音色明亮的演奏都來自同一個根源：精確。彈得不精確，想要音色明亮必會導致『髒髒的』這種反效果。書本和理論解釋不了這些事。記得歌德曾說：『所有理論都是一片迷霧，很難理解。』二十分鐘內可以寫進書裡的事，口頭上可以講五十遍。書本是必要的，但要指導技法絕不能只是照本宣科。

「粗枝大葉的人有一種特性，會嚴重損害其音樂家、藝術家的特質。彈琴時粗心大意，往往會被當成『隨性』。『隨性』和經過多年練習的藝術家無意間流露的純熟技巧不同。彈琴時的『隨性』而在急奏中漏掉幾個音符，然後走調幾次，不時彈錯最低音，模糊了顫音並完全忽視正確的分句，卻還以為自己做的是和大師同樣的事，其實只是誇張到家的粗心大意。

「對於粗心大意已損害其藝術個性的人，我建議你慢條斯理地彈琴，細膩入微地深入細節。

從技法上來說，徹爾尼和巴哈對於矯正粗心非常有用。徹爾尼樂曲中的音樂結構清晰而輪廓分明，出任何錯都能一目了然；巴哈的樂曲結構也是緊湊明快，一出錯就很難不中斷其他聲部。然而，重點還是自己要謹慎，挑哪首練習曲差別不大，只要學生自己下工夫留心不犯錯，確保百分之百正確，才繼續往下練。然而，大多數音樂家還是會說，巴哈是鞏固著我們高等技法結構的那顆大磐石。

「有些人極為膚淺，輕浮如沫，很難想像他們能做什麼大事或成什麼大器。教師很難對這類學生施教，因為他們對自己也懵懂無知。他們從未探究自己的人生，發掘人生中最重要的事。人生不全是享樂，也不全是悲傷，但悲傷往往有助於培養音樂家的性格，讓他審視自己，發現較嚴肅的人生目的。你也可以運用基督教科學等這類方法來自省，雖然我不是基督教科學會教徒＊，但我誠心相信其美好的原則。

「培養這些膚淺學生的個性時要小心為上。一開始就要他們彈巴哈或布拉姆斯只會讓他們不

＊　基督教科學會（Christian Science）是十九世紀末新創的教派。

121

耐煩，必須循序漸進地引導他們喜歡上更深刻或更可貴的音樂。就我自己的例子來說，我有幸獲得成熟而著名的音樂家們指導，幼年便只接觸性質嚴肅的音樂。對這段經歷我永懷感激。最早在紐約開音樂會時，我有幸請到西奧多‧湯瑪斯（Theodore Thomas）當我的第一小提琴手，我還清楚記得他天生偏愛嚴肅的音樂，截然不同於時下流行的音樂品味。

研究音樂史的重要性

「每位作曲家都有鮮明的個性，對經驗豐富的音樂家來說，其個性突出到即使是一首從未聽過的樂曲，他也往往能辨認出作曲家的風格。藝術家對作曲家個性的理解，是來自研讀作曲家的生平、研究音樂通史，並分析作曲家的個別樂曲。

「每位音樂學生都理應熟悉極必要而有益的音樂史主題，不然他要如何摸熟大作曲家們的個性？我愈是了解蕭邦、貝多芬、史卡拉第或孟德爾頌其人，愈認識他們所生活的時代，就愈能體會到他們希望樂曲獲得何種詮釋。想想華格納和海頓的個性是如何南轅北轍，還有兩位大師的作品應該以如何不同的方式詮釋，你就明白了。

「史特勞斯與德布西的作曲方法也迥然不同。在我看來，天才橫溢的史特勞斯在生涯中發明

了一種新的音樂語言，德布西卻沒有引起我這方面的感觸，他似乎永遠在摸索音樂理念，但史特勞斯理念的偉大永遠都很鮮明而魄力十足。

「最後，請容我總結，時間、經驗、工作形塑著所有人的個性。我們當中很少人臨終時的個性，還和年輕時的個性一樣。如果不是愈來愈好，就是變愈糟，很少靜止不動。對音樂家來說，工作是個性的一大雕塑者。你怎麼工作、怎麼思考，就會變成怎樣的人。每次行動、每個想法、每條希望，即使再微小，也無不影響著你的本性。透過工作，我們變成了更好的男人與女人；透過工作，我們也變成了更優秀的音樂家。湯瑪斯·卡萊爾（Thomas Carlyle）在《過去與現在》中說得很好：『這個世界最新的福音是「知汝職責，起而力行。」』知其職責者是有福之人，願他別無所求。他有職責在身，有人生目標，他已找到正道，並將循路前進。」6

歐西普‧加布里洛維奇
Ossip Gabrilowitsch

歐西普・加布里洛維奇 Ossip Gabrilowitsch

歐西普・加布里洛維奇，一八七八年二月八日出生於聖彼得堡，父親是著名法官。他的兄弟們有音樂天分，其中一位兄長就是他的啟蒙教師。後來，大家帶他去向安東・魯賓斯坦求教，魯賓斯坦誠摯支持他走上演奏家的生涯，於是他進入魯賓斯坦擔任校長的聖彼得堡音樂學院，在維克多・托爾斯托夫（Victor Tolstoff）班上學琴，隨後又向魯賓斯坦學琴。私下他也頻頻與魯賓斯坦討論課業，對他的助益甚鉅。畢業後，他前往維也納，師從提奧多・雷榭第茲基兩年。迄今他已以鋼琴家的身分廣泛巡迴歐美，並擔任樂團指揮，成就斐然。他是甫過世的馬克・吐溫（Mark Twain，本名撒米爾・克萊門斯）的好友，並娶他的女兒克拉拉（Clara Clemens）為妻。

（以下討論以英語進行）

第九章
觸鍵的基本要點╱加布里洛維奇

「現代鋼琴教師教觸鍵時，似乎經常會刻意把簡單的事複雜化。說到底，觸鍵這整堂課可以歸結為施力於琴鍵的兩種方式：重量與肌肉活動。施加在琴鍵上的壓力多寡取決於手臂重量，以及手、前臂、全臂、背部肌肉允許琴鍵彈得多快。不論演奏者想做出何種力度與音色的變化，都必須仰賴這兩種施力方式。大師經過訓練的手與手臂所彈出來的各種音調變化無比細膩，我想不出能以哪種科學儀器或尺度來測量。生理學家試著造出能做到這點的儀器，但迄今這類實驗的成果甚微。

不受歡迎的僵直手臂

「不過幾年前，還有許多教師堅持要學生練習時手臂打直，甚至一動也不能動。這自然會導致你所能想像到最僵硬的觸鍵效果，同樣也導致機械式的彈奏風格，發展不出日後我們稱為『音色』的東西。

「以往所謂的指觸練習，今日幾乎已不復存在。我說的指觸練習，是指手與前臂幾近僵直不動，一概仰賴手指的肌力來製造音效的舊習。事實上，我幾乎不採用這種指觸，除非和臂觸合用，所以就我本人的演奏來說，這幾乎是微不足道的因素。讀者絕不能從此以為可以忽略手指，特別是指尖的訓練。但在我心裡，這種訓練與其說為了增進手指力氣來產生力道，不如說是為了讓手指能以最高的精確度與速度來彈出音符。這比較屬於技法而非紀鍵的範疇，而一切技法背後都有演奏者的智慧。技法這回事是要訓練指尖在大腦的絕對紀律下起奏與離開琴鍵。觸鍵有更寬廣的意義，顯露著演奏者的靈魂。

觸鍵：鋼琴家的特徵

「觸鍵是一種區別性特徵，讓一位演奏者的琴音效果聽起來不同於另一位演奏者的琴音效果，因為觸鍵是演奏者製造力度變化或音色的主要方法。我知道多數權威主張，音色取決於樂器而非演奏者，儘管如此，假如有幾位鋼琴家輪流在布簾後演奏同一台鋼琴，其中一位是我的朋友哈羅德．鮑爾，那我有一定把握能馬上從他獨特的觸鍵風格中辨認出他來。事實上，耳朵受過訓練，就能辨認出不同的個別特徵，幾乎就和我們辨認不同人聲一樣精確。你絕不會忘記雷樹第茲基或許多當代鋼琴家的觸鍵風格。



「無論鋼琴家的技法如何了不起，也就是說，他能迅速而精確地彈出難度非比尋常的段落，但除非他能自如地掌控觸鍵，以精準的藝術變化來詮釋作曲家的作品，否則也是毫無價值。技法再優秀，如果沒有必要的觸鍵來解放演奏者的藝術智慧和『靈魂』，那就像精美奪目但未點亮的吊燈一樣，除非開燈，否則所有的美都只籠罩在黑暗中。有絕佳的技巧和優秀的觸鍵，加上廣闊的音樂與正規教育及藝術氣質，或許便可說那位年輕演奏者已做好踏入大師領域的準備。

結合不同觸鍵法

「如前所述，單靠手指來彈琴必定會導致樂音枯燥無比。大多數時候，我是運用全臂來觸鍵，從肩膀到指尖讓整條手臂完全放鬆。但我所運用的觸鍵法是結合了手指、手部與手臂的不同觸鍵法，這會帶來五花八門的效果，只有經驗老到的演奏者才懂得判斷應該用哪些觸鍵法來產生他所想要的效果。

「如果你把手放在我的肩膀上，你會察覺到即使我只動一根手指，也會牽動肩膀的肌肉活動，這顯示我在演奏中是讓整條手臂呈完全放鬆的狀態。只有這麼做，我才能在如歌的段落中彈出正確的歌唱般的琴音。有時我在一個聲部運用某種方式觸鍵，在另一個聲部用全

然不同的方式觸鍵，各種組合如萬花筒般變化多端。

機械化方法的危險

「很多訓練觸鍵的自動與機械性方法，從來也不得我歡心。我覺得這些方法都很危險。真正的教學方法只有一種，也就是經由學生的聽覺來訓練。教師應該走向鋼琴，彈出想要產生的首效，學生則聆聽並看著教師彈奏。接著教師應該指導學生彈出同樣的效果，貫徹下去，直到聽起來的效果差不多相同為止。假如學生無法經驗發現達到這種效果的方法，教師應該請學生注意達到該效果的某些生理條件。假如教師彈得不夠好，無法示範出那個效果，為了確保學生習得正確的觸鍵方法，他就不應該繼續擔任學生進階的教師。否則就算用盡世上所有理論，也永遠得不到妥當的成果。

「魯賓斯坦很少留意觸鍵的理論，甚至不屑一顧，事實上，他總是說自己不太在意這類事情，但聽得出魯賓斯坦觸鍵風格的人，誰不會感覺如沐春風？我相信教觸鍵時，教師首先應該示範他認為必須達到的觸鍵方式，接著從這個明確的理想出發，運用所謂的蘇格拉底教學法，反覆提問來引導學生彈出類似的效果。運用這種方式，學生不需要放棄自己的個性，但假如他遵循嚴格的技法指令與規則，事情就不一樣了。

130

多聽大師彈奏

「出自同樣的原因，我建議請學生多聽優秀鋼琴家演奏。只要有機會聽大師的音樂會，他千萬不能錯過。我可以坦白說，我從偉大演奏家的音樂會學到的，和從任何其他教育靈感來源所學到的一樣多。學生應該用大腦認真聽。聽見有意思的、特別出色的音效，就應該努力記下鋼琴家用來彈出這種效果的方式。

「然而，他也必須清楚知道，情感或不必要的動作並非達到目的的正確方法。如果放鬆整條手臂，手腕偶爾便會落到琴鍵下方。有幾位大演奏家曾在公開獨奏會上這麼做，然後你看看！一支『落腕』派就結結實實地興起了⋯⋯我們見到學生舉起又放下手腕，如機械般僵硬得誇張，完全忽視了落腕只是剛好，不是目的。

方法，更多方法

「教師發明了一千零一種敲琴鍵的方式，再貼上『方法』的標籤，這點總是令我發笑。畢竟，這些三五花八門的方法大多是觀點的問題，對樂曲所需要的實際音樂成果影響甚微。如前所述，觸鍵可以歸結為施於琴鍵的重量多寡、彈琴速度多快的問題。在快速的八度音與斷奏段落，大多是用手力觸鍵。這是最仰賴局部肌肉活動的觸鍵法。在這之外，結合肌肉與重

量的觸鍵法幾乎任何地方都適用。

不要忽略聽力訓練

「我想重申，如果理想的觸鍵法能透過耳朵的媒介傳進學生的腦海，他就更容易成功達到必要的藝術目標。學生必須清楚理解何謂好壞，他的聽覺必須持續接受這方面的教育。他應該緩慢謹慎地練琴，直到相信自己的手臂無論何時都呈放鬆狀態為止。他的觸覺再如何敏感都不為過。他甚至應該要能感覺到讓下沉的琴鍵回到原位的重量或向上的壓力。手臂應該感覺像在飄浮，絕對不能收緊。

「我彈琴時不會去思考手臂動作。當然，那是因為我正全神貫注地彈奏樂曲。放鬆的手臂已經成為我的第二天性，這是水到渠成。演奏者絕少能說清楚自己是怎麼達到某些效果的，起作用的因素太多了。即使是最知名的演奏者，他們在不同演出場合中達到的效果也會不同。演奏者不可能用一模一樣的方式反覆演奏曲目，如果他做得到這點，他的演奏很快就會成為陳腔濫調。

「教師從一開始就應該避免僵硬和不好的手部位置，例如手指歪曲或指關節下折。忽略了這

些細節，學生的整個音樂生涯就可能後患無窮。我誠心建議所有老師勸阻學生努力達到大師境界，除非他們對學生的天縱之才毫無半點懷疑。真正偉大的演奏者在技法與觸鍵上似乎都有『天賜』的洞見。他們毫無疑問是天生英才，擁有成功所需要的身心能力。諾曼第運貨馬再怎麼訓練，在賽馬場上也跑不過肯塔基純種馬。看著不可能變成鋼琴家的學生年復一年地受黑白琴鍵奴役，實在教人難受，如果他們明白自己缺乏條件，就會走上教職或其他專業或商業路線，從當成副業的音樂中找到專業演奏所找不到的樂趣。

藝術詮釋至上

「對某些人來說，觸鍵這件事微不足道。他們顯然生來就能領略別人多年也悟不出的音色。

有些人以為觸鍵完全取決於指尖，這是大錯特錯。在觸鍵運作上，耳朵和其他牽涉其中的器官差不多一樣重要。鋼琴家其實不應該想著手臂肌肉與神經，也不應該想著白鍵與黑鍵，或者樂器內的琴槌與琴弦。他首先且永遠都應該思考的，是能從其他樂器中引出哪種樂音，並判斷那對他正在彈奏的樂曲是不是最適當的音響質感，是不是能達到合宜的詮釋。當然，要培養判斷與產生正確觸鍵的能力，必須經過長年苦思與研究，但關心樂曲的技法需多過其音樂詮釋的演奏者，頂多只可能完成無趣、單調、浮誇的演出，嚇跑觀眾席中所有明智的觀眾也是當然。」。

利奥波德·郭多夫斯基
Leopold Godowsky

利奧波德・郭多夫斯基 Leopold Godowsky

利奧波德・郭多夫斯基，一八七〇年二月十三日出生於俄國（俄羅斯波蘭領地），父親是內科醫師。郭多夫斯基九歲時首次以鋼琴家身分公開登台，一舉成名，因為極為成功，所以又隨即為這孩子安排了德國與波蘭的巡迴演奏會。十三歲時，他在國王山（Königsberg）一位富有銀行家的贊助下，進入柏林皇家音樂高中就讀，向沃德瑪爾・巴吉爾（Woldemar Bargiel）與恩斯特・魯道夫（Ernst Rudorff）學琴。

一八八四年，他與小提琴大師奧維德・繆辛（Ovide Musin）相偕巡迴美國。兩年後他在巴黎成為聖桑（Camille Saint-Saëns）的學生。一八八七與一八八八年，他巡迴法

國，並在造訪倫敦期間奉命現身英國宮廷。

一八九〇年，他回到美國，並就此旅居十年，期間經常開音樂會，並巡迴數次。一八九四至一八九五年，他成為費城南布羅街音樂學院鋼琴系系主任，後來再擔任芝加哥音樂學院鋼琴系系主任五年。

一九〇〇年，郭多夫斯基在柏林登台，旋即獲認可為那個時代的鋼琴大師之一。

一九〇九年，他成為維也納帝國音樂學院鋼琴鋼琴高級班的導師（埃米爾・馮・紹爾與費魯喬・布梭尼都曾任此職位）。他在教學上獲得非凡的成功。他的樂曲，特別是他改編的五十首蕭邦練習曲，已贏得樂壇的一致讚譽。

第十章

技巧的要義／郭多夫斯基

技法觀念往往有誤

「要用短短幾句話和用功的音樂學生多討論一點你所提出的主題是不可能的，頂多只能討論幾個比較大的重點。然而，我們大可以說，時下流行的技法觀念有所偏誤，需要修正。學生在這件事上應該抱持著正確的態度，這點非常重要。首先，我會區分所謂的單純的動作（mechanics）與技法（technic）。

「從教育角度來看，整體鋼琴的彈奏藝術可以分成三種非常不同的途徑。第一個途徑是力學訓練，自然包括了所有把手當成機器般以各種演練來栽培的學琴部分，也就是說，讓手能以最快的速度彈琴，在需要使力時發揮最大的力量，同時讓手有能力彈出特別難彈的段落，像是較難的指法或不尋常的鍵盤編曲。

137

彈鋼琴也要用腦

「在第二個途徑中,我們會發現針對鋼琴彈奏藝術的技法研究。技法不同於彈琴的力學面,因為正確來說,技法和這個主題的智能而非物理層面比較有關。這是學琴的用腦面,無關手指或手部。一般學生較短視,他們在琴鍵上耗費數個小時,為的是增進其彈琴的力學面,如果他們能真正意識到技法所能省下的時間,那是天降鴻運。正確來說,技法與節奏、速度、重音、分句、力度、彈性處理、指觸等有關。

「技法優越與否,取決於你對這些主題的了解有多精確,透過琴鍵詮釋的技巧好不好。有力學技巧而沒有真正掌握技法,彈奏者的地位會比自動演奏彈琴還不如,因為機器確實能彈出所有音符,速度和力量樣樣能符合操作者的需求。有些裝置構造也確實十分精良,能以驚人的方式重現我們在技法領域所看重的許多要點。

情感見解之必要

「然而,除非人能發明活生生的靈魂,否則彈琴機器也無法涵蓋第三種管道,我們是經由這個無比重要的管道來傳達作曲大師的作品給人聽的。那個管道也就是彈琴的情感或藝術面,學生想要培養這點,多半必須透過自己天生的藝術感,並培養觀察鋼琴大師演奏的能力。

138

這是藝術世代代代傳遞的聖火，並由演奏者本人的個人情感予以修飾。

「演奏者或許擁有最完美的技巧機制，能純熟有效地演奏偉大傑作，但如果沒有自己的情感見解，他的演奏會缺乏特有的細膩度與藝術力量，剝奪了他成為真正的大鋼琴家的可能。

啟發學生

「彈琴的力學面練習不計其數，單是徹爾尼一人就寫了一千多首練習曲。也有很多有助學生增進技法的寶貴書籍出版，但永遠應該記得，練好技法最重要的是理解，接著是將這種理解轉譯到樂器上的能力。

「除了鋼琴這個樂器的全部歷史，沒有任何方法能培養學生的情感面，否則連花香都能拿來當成定義彈琴情感面的要件。要啟發學生、激發思考，讓他對一個樂段產生貼切的藝術欣賞，方法很多，但正是因為情感面無法定義，才使其成為最重要的因素之一。聆聽藝術性高的鋼琴家獨奏，在這方面很有助益。

「然而，學生也能透過適切的練習，來理解真正的藝術技法，並將他的知識運用在演奏中。

139

例如，如果只談觸鍵，回顧過去一個世紀以來這個重要主題的面向如何漸進發展，能發現非常豐富的有用資訊。如果撇開鋼琴出現以前的類似樂器不談，鋼琴琴藝的發展至今不過百年。

樂器構造的改變

「在這段期間，這個樂器的構造及製造方法出現了許多重大改變。這些動搖樂器本性的變動，無疑與觸鍵法的變化有關，教師與演奏者所做的無數次實驗也帶來了觸鍵法的自然演變。因此談到觸鍵的主題，我們可以分成三個時期來談，首先是徹爾尼的時期（特點是撳觸〔stroke touch〕），其次是著名的斯圖加特音樂學院時期（特點是壓觸〔pressure touch〕），新的第三個時期，則是以重力彈奏（weight playing）為特點。我自己的琴藝是以最後一種方法為基礎，也有幸在二十多年前開始教學時，成為第一批運用這種方法的教師之一。」

重力彈奏的重要性

「在這種彈奏方法中，手指可以說是『黏著琴鍵』，為的是盡量縮短手指與琴鍵的距離來達成其基本目標。這樣的結果是，每個動作、每分力量都不會浪費，因此最能保存精力。用

這種方式彈奏，手臂會無比放鬆，如果移開琴鍵，手就會順勢落下身體兩側。既然手與手臂呈放鬆狀態，手背（手的上部）就會與前臂幾乎平行。

徹爾尼時期拉高角度的摸鍵方式，很少不造成肌肉疲憊，彈琴時也僵硬得不得了，現在已經很少見到這種彈法了。這種方法教學生敲擊琴鍵，這種敲擊使他們很少有機會更動現代技法的所需條件。

就我身為鋼琴家與教師的經驗，我觀察到重力觸鍵最能讓人有機會善加運用技法之間的關鍵差異，否則彈起琴來不僅無藝術性，也毫無樂趣。重力觸鍵不允許任何因素干涉區別性的分句、複雜的節奏問題、為達表現目的而細膩入微的時間變化（如今都歸作彈性處理〔agogics〕）、力度的所有漸層變化，事實上也就是鋼琴藝術家份內所有的事。

形塑適合琴鍵的手指

在重力彈奏中，手指似乎是形塑著底下的琴鍵，手與手臂放鬆但絕不沉重。放鬆程度愈高，疲乏感就愈低。例如在圓滑奏中，手指是壓著指尖後方的肉，不是像演奏者想彈出珍珠般的連續效果時那樣直接壓著指尖。圓滑奏的觸感是拉回而非敲鍵。在需要力道的段落

中，你會產生推的觸感。

「指尖接觸到白鍵與黑鍵時的感受性，可以談的地方很多。幾乎每一位藝術家都會強烈意識到，他的情感與心理狀態，非常明顯地與他的觸覺有關，也就是指尖在琴鍵上的那種高度敏感的感受。儘管這種現象可以從心理學觀點來解釋，但渴求、企盼、希望或來自靈魂深處的期待等，確實會激發完全不同於憤怒、憎惡或恨意的觸鍵方式。

「沒有能力將感情傳送至琴鍵、或必須用外力激發情感的藝術家，絕少能震懾他的觀眾。每場音樂會都考驗著藝術家的誠心，不只是展示他的英姿或出神入化的琴鍵成就。他必須有重要訊息傳達給觀眾，不然整場演奏就毫無意義，缺乏靈魂，半點價值也沒有。

「對他來說，重要的是盡力讓他詮釋作品的藝術概念，經由聲音毫無阻礙地傳進觀眾耳裡。

假如我們撇開情感面，仰賴外力或俗話中所謂的絕活來演奏，琴藝會不可避免地落入低俗不堪的境地。培養觸鍵的感受性，並運用技法將詮釋者的訊息以最少的阻礙傳達給世人，就是達到了藝術的至高點。斤斤計較的人或許會主張，運用樂器的機械原理來介入從鋼琴線到觸鍵的過程，就能帶來那種情感效果，完全不須顧慮觸覺（觸感）。對於這種說法，我

142

只能回答說，藝術家與教師的經驗永遠比純理論家的經驗更可靠，對細微藝術價值的欣賞力也更敏感，純理論家多半是從物質而非精神觀點來看待問題。擅長觀察的藝術家都明白，凡是情感，對發聲機制的神經都有深刻影響。想像指尖也有相似的感受性，每位藝術家經過高度訓練後，其詮釋都會恰如其分地經由指尖受到情感影響，這不是很合理嗎？

特質、性格、氣質的重要性

「在組織嚴密的鋼琴演奏藝術中，特質、性格、氣質確實變得愈來愈重要。拿掉這些，藝術家的演奏會與自動演奏鋼琴相去不遠。沒有一部機器有可能達到這三個特性帶給鋼琴演奏的特殊魅力。無論是悉心練好一首傑作、直到其權威詮釋的特殊印記獲得印證的『天才』，還是受當下情緒的激發而即興演奏、永遠不以類似方式彈奏同一首樂曲的『才子』，只要他保有自己的特質、性格與氣質，就不需恐懼機器的威脅。

天才與課業

「然而，很多學生的毛病是，他們誤以為天才或才華能取代研究與課業。技法有必須苦心鑽研的無數細節，他們卻極為低估這種必要性。對他們來說，巴哈、拉莫（Jean-Philippe Rameau）與史卡拉第的指法造詣沒什麼了不起。他們只滿足於表面功夫。他們沒有

143

能力比較漢斯‧馮‧畢羅（Hans von Bülow）、陶西格等革新者所做的進步有何價值，儘管其大半輩子都在精進鋼琴這個樂器的高階技法。他們與琴鍵苦苦搏鬥時，以為自己是在處理技法問題，但事實上只是在音樂體育館裡進行操練——那些操練確實是必要的，但如果沒有受大腦指揮，大腦也沒有經過彈琴技法藝術的原則訓練，那仍舊毫無價值。」⑥

凱薩琳 · 古德森
Katharine Goodson

凱薩琳・古德森 Katharine Goodson

凱薩琳・古德森小姐出生於英國赫特福德郡沃特福德市（Watford）。她從幼年就開始學音樂，十二歲以前便在英國各省公開登台過幾次。她的才華引起了廣泛注意，因而被送到倫敦就讀英國皇家音樂學院。她在那裡接受當時最富盛名的鋼琴教師之一奧斯卡・貝林格（Oscar Beringer）的藝術指導長達六年，隨後再到維也納師從雷榭第茲基四年。

雷榭第茲基從這個才華洋溢而接受正規訓練的璞玉身上看見璀璨的機會，因此據說特別關照古德森小姐。不令人意外地，古德森小姐一返回倫敦，也為音樂大眾帶來深刻的

印象，立下了日後功成名就的根基。她巡迴英國、德國、奧地利與美國演出，大獲成功。

《格羅夫音樂與音樂家辭典》（The Grove Dictionary of Music and Musicians）如此描述她的彈琴功力：「她的演奏充滿了英國年輕鋼琴家最罕見的活力與生氣，她對漸變音色掌握自如，技法完成度令人激賞，有真正的音樂品味，風格極富個性。」

一九〇三年，古德森小姐與現代最優秀的英國作曲家亞瑟・亨頓（Arthur Hinton）先生結婚。

第十一章

分析傑作＼凱薩琳・古德森

天生的分析傾向

「從小男孩對事物似乎再自然不過的調皮追究來判斷，我們似乎天生就愛分析。不提原始民族，我們也有無數機會能觀察孩童如何為了創新而並置細節，努力建構新事物，即以所謂的綜合法反向進行分析。此外，我們也不需要太多哲學就能看出，所有科學與藝術進展正是奠基於這些分析與綜合過程。我們將事物拆開來研究其構造和成分，又把事物組合起來顯示我們有通透的知識。

「音樂修養要用做的能力來衡量。除非學生顯露出明顯可見的精通跡象，否則再多的分析對他也沒有好處。的確，分析過程固然重要，還是有可能走上極端，忽略了通往真正成就的建構過程。

分析新作品的第一步

「許多來找我的學生，對初級課程教師所應分析的入門要件都缺乏理解，這很可惜。如果沒有做好徹底的準備，就向公認的藝術家學琴，代價會很昂貴。名聲自然會提高大師服務的金錢價值，而對期待學習基本分析要點的學生來說，這顯然太奢侈了。大師在教學時，時間是花在教怎麼詮釋細節，而不是傳授基礎課程教師教的東西。教進階學生的老師一開始經常誤以為學生知道這點，日後追究起來才發現學生根本缺乏基礎知識。

「舉例來說，學生應該要能判定他手上作品的整體架構，並熟悉到成為直覺反應。假如要彈的作品是奏鳴曲，那學生就應該要在主題和次要主題（或主題的一段）出現時，辨認出來。做不到這點，就顯示他的學習還很粗淺。

「學生應當對形式的主題有足夠的整體認識，能辨別出其手上作品是落在哪個時期。沒有這層認識，又如何能期待他帶著理解來學琴？就算他已經過了必須辨別時期的階段，他學習新樂曲時還是不能不先觀察其輪廓，亦即作曲家建構樂曲時的構思計畫。克里斯多夫·雷恩爵士（Sir Christopher Wren）為聖保羅大教堂所做的設計是一回事，營造商落實那些計畫又是另一回事。如果學生能仔細研究作曲家的構思計畫，他會發現自己能省下大量時間。

148

我們舉蕭邦的 F 小調幻想曲為例，在這首樂曲中，主題會出現三次，每次都以不同調出現，只要學會其中一個調，應該就能熟諳下一個調。

「學生對舞曲的歷史也應該略有所悉，並應該熟悉不同民族舞曲的特徵。每種民族舞曲形式都不只有節奏，更有氛圍。這裡用氛圍（atmosphere）這個詞或許有點含糊，但似乎也沒有其他詞彙可以用來描述我的意思。西班牙波麗露舞曲（bolero）的風格和匈牙利查爾達斯舞曲（czardas）非常不同，再說，有誰會混淆塔朗泰拉舞曲（tarantella）及小步舞曲（minute）呢？前者是醉人的旋舞，後者則似乎瀰漫著一股克綸尼花邊與銀製小劍的莊重氣氛。順道一提，我們經常把小步舞曲彈得太快。貝多芬第八號交響曲中的小步舞曲就是顯著的例子。很多指揮家會錯誤地匆忙行事。漢斯・李希特（Hans Richter）博士指揮的才是妥當的速度。這個主題本身有極多細節要考量，學生要分析自己所要表演的作品時，這是第一步，絕不能延後學習。

樂曲的詩意

「雖然大家的普遍印象是音樂有模仿性，意思是能重現不同景象和不同情感，但事實遠非如此。標題音樂（program music）和釋述音樂（illustrative music）的主題是這門藝術中最廣袤、

也最一言難盡的主題之一。貝多芬的《田園》交響曲顯然想召喚田園場景，但這是特例。

一般而言，作曲家並不會想用音樂來創作透明水彩畫或天幕，他們想譜寫的是音樂本身的價值，不是景致。大眾或某些取巧的出版商往往會採用這類樂曲的標題，例如《月光》奏鳴曲或孟德爾頌的某些《無言歌》。當然也有一些顯著的例外，當許多教師試著以奇想故事來刺激某些學生貧乏的想像力時，他們或許是對的。然而，當樂曲的設計蘊含著某個概念的暗示時，例如李斯特所改編的華格納歌劇《漂泊的荷蘭人》中的曲子《紡織歌》，從特定景象來想像很有趣，但絕不能忘記那件作品純粹是一首美麗的樂曲，有它真實的美。

「有些」具有特殊標題的作品有名實不符的惡名，根本不可能確切傳達作曲家的意圖。有些標題形式甚至會造成誤導。蕭邦的詼諧曲往往離字面上的打趣意味甚遠，孟德爾頌的詼諧曲則漂亮地保存了這層意味。

研究節奏

「分析」一件新作品的第三步，可能是對節奏（rhythm）的分析。理解或參透節奏是一回事，實際演奏時能否保留節奏是另一回事。節奏取決於一兩個小節中的音符與重音的安排，這種安排為整部樂曲賦予其特殊律動。節奏是粉碎許多偶像的祭壇。有時我們傾向將節奏看

150

成一種神聖的禮物。無論如何，這是最難學習的部分，要吸收更是難上加難。節奏掌握得好，意味著音樂家能充分保持平衡，他知道訣竅，也有完美的自我掌控能力。世上所有書籍都培養不出這點。這種竅門似乎是從直覺掌握，也可能突然之間參透。努力克服二對三節奏的人明白我的意思，因為有時似乎克服不了這個問題，但霎那之間，彼此矛盾的節奏就似乎統統到位了，此後這個學生就不再有這類難題。

「律動（rhythmic swing）與節奏不同，但兩者的關係就如同律動和速度的關係。要了解律動，領悟其魄力，學生必須多彈幾首傾向發展出這種律動的曲子。莫茲柯夫斯基的大華爾滋就是很好的選擇。假如雷樹第茲基的學生遇見節奏的難題，他幾乎總是建議他們去聽節奏與舞曲之王愛德華・史特勞斯（Eduard Strauss）的音樂會。舞曲是培養這種節奏感的無價之寶，充滿律動的舞曲如波麗露和塔朗泰拉尤其有益。某些曲子需要特別嚴格地遵守節奏，例如彈蕭邦的作品42時，左手就需要慎重恪守圓舞曲的節奏。

樂句的分析

「能清楚並立刻看出構成樂曲的樂句，這種能力會神奇地簡化你學習詮釋新作品的過程。一開始當然很困難，但經過妥善的訓練，學生就應該能一眼看出樂句，就像植物學家檢視一

朵新的花卉時，心裡馬上會把花分成幾個不同部分來看。他絕不會把花萼誤認為花瓣，還能立即判定每個部分的特性。除了旋律性樂句，學生也應該要看出作品形式底下的不同節奏，分辨樂曲是由八個小節的樂段、四個小節的樂段，還是不合常規的樂段組成。

「假如小孩第一堂課時，老師能教他觀察旋律性樂句的好處，那該多好。老師們非常注重手的構造，為的是讓學生保持手的最佳狀態，這種狀態來自仔細培養的習慣。何不用同樣的方式培養他們辨認樂句的習慣？多強調一點形塑心智也不為過吧？比起單純的手指運動，這樣更能大幅接近真正的音樂目的。假如音樂家操作雙手的心智沒有真正的音樂訓練，就算保持世上最完美的雙手狀態，也是枉然。

研究和聲

「音樂學生個個都應該認識和聲，但這層知識應要著重實用面。我所謂和聲的實用知識是指什麼？簡單地說，就是同時強調耳力與眼力的和聲知識。有些學生能用專業數學家的技巧來解出和聲問題，卻連一刻也沒想過他們的音符會造成怎樣的音樂，這是由於早期音樂教育十分輕忽耳力訓練的緣故。

「從紙上一眼認出和弦的能力，和彈出這個和弦時能聽出來的能力，相去十萬八千里。能一眼認出減七和弦或增六和弦，但無法用耳力認出同樣和弦的學生，有重大的缺陷。但有多少音樂家做得到這點？耳力訓練應該先於所有課業，如果學生沒有這方面的天賦，那麼兒童時期比較容易訓練，這也是徹底理解和聲的唯一基礎。鋼琴教師上課時，不可能有足夠時間教和聲，這個主題需要分開來教，而大多數時候，我建議必須請另一個老師來教，也就是說，請一位本行是和聲的老師來教。

「鋼琴本身當然是學生研究和聲的一大助力，前提是學生要一直邊彈邊聽。很少成人學生會學小提琴或大提琴等弦樂器，這些樂器遠比鋼琴更能培養聽覺。基於這點原因，所有孩童都應該進行耳力訓練。

訓練不應獨獨針對音高，也要針對音色，也許還能補上音樂聽寫練習，直到學生能聽過一遍就輕鬆寫下短樂句為止。受過這種訓練的學生對進階課程的老師來說是可造之材，因為學生的能力有長足發展，能夠記得更快，進展更多。事實上，耳力訓練與學好和聲能省下大量時間。舉例來說，假設學生在一首奏鳴曲中碰見如下和弦：

「如果同樣的和弦再次出現在作品中，那麼可能會以屬調出現，如下：

「顯然，假如學生能察覺到這兩個和弦之間的和聲關係，他就能省去麻煩，不需再辨認全然不同的和弦，因為他會從另一個調中發現這不過是重複。這只是數十個例子中的一個，能證明有和聲結構的知識對學生有長遠的重要性。

154

觸鍵效果的仔細分析

「這裡我們又發現了一言難盡的主題。雖然觸鍵的主題只有幾個主要分類，但這些用來產生藝術效果最知名的觸鍵法，其不同次類別的數量卻非常可觀。在琴鍵前日操夜練的藝術家會發現，他總是會將某個樂段連上某些細膩的觸鍵效果。他也說不清這麼做的邏輯，只能說是他的藝術感使然。很可能他不是基於任何法則，只是聽任自己的音樂品味與聽覺指引。」

「正是這一點，比其他事物更能給予不同大師彈琴的個性，讓他們的成就截然不同於機器演奏。大家不時推出機器來保存所有這些數不盡的細微差別，也確實發明出了一些精良的機器，但除非雕塑家的大理石也能發出肉身的活力光輝，否則是不可能做到這點的。機械發明儘管神奇，總是有一些缺憾。」

「這裡再次顯示，耳力訓練有益於跟著大師練琴的學生。我們不可能準確辨認出哪些觸鍵法會產生哪些效果，但耳朵聽得出這些效果，如果學生願意好好堅持，他會用功再用功，直到能重現他所聽到的相同效果為止。然後他會發現，自己的觸鍵法將非常接近耳裡所聽見的大師的觸鍵法。學生要聽出某種觸鍵法，可能要好幾個禮拜，訓練過耳力也有心用功的學生，或許便能學到同樣的觸鍵法，並在幾天內彈出同樣的效果。高度發展的聽覺，對去

155

聽音樂會來提升自身音樂知識的學生來說極有價值。

教師的責任

「愈是深入思索這個主題，就愈明白在學音樂的頭幾年中，教師要負起哪些責任。在進入這門藝術的所有學生當中，讓音樂成為其人生一部分的只是鳳毛麟角，很多繼續進修的學生，在旅程達到更高的階段時，會發現自己無以為繼，因為早期訓練的成效不彰。在時間對他們來說最為寶貴的這段時期，他們卻必須完成早在八或十年前就應該精通的課業。世界各地的基礎課程教師都有重大的責任。如果他們小看了兒童教育，試著追求大師所進行的教學工作，那應該讓他們明白，他們在某個意義上是整個結構的根基，雖然不像高聳入雲的塔尖那般突出，但重要性不相上下。」◎

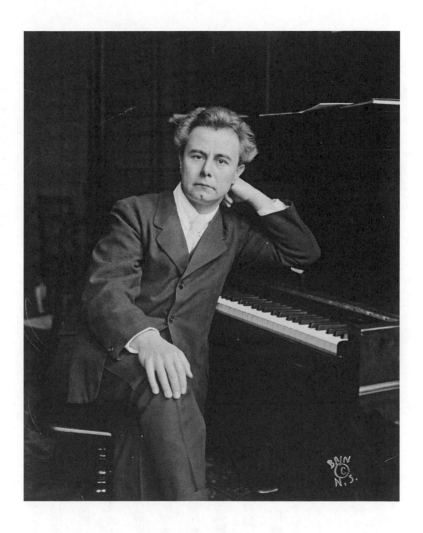

約瑟夫・霍夫曼
Josef Hofmann

約瑟夫・霍夫曼 Josef Hofmann

約瑟夫・霍夫曼，一八七七年一月廿日出生於俄國克拉科（Cracow），父親是極成功的教師，有段時間曾是華沙音樂學院的和聲與作曲教授。不過，老霍夫曼的才華並不僅止於教學，他也在華沙歌劇院指揮過多場演出．他慎重其事地訓練兒子，而因為這個孩子顯露出的天分，大有可為，俄國的音樂家們也特別留意他的表現。

他六歲正式登台，十歲前就已經是當時最著名的神童。他長途跋涉數千英里，包括巡迴美國各地，所到之處無不以能彈奏複雜的古典樂曲而技驚四座。所幸巡迴音樂會在損害他的健康與教育之前便已及時中止，他繼續進修，朝更成熟的藝術生涯邁進。

為此，他投入安東・魯賓斯坦門下學琴兩年。十七歲，他再度公開演奏，於一八九四年在德勒斯登演奏。霍夫曼威風凜凜的琴藝、學術分析能力和天生的詩意，增添了大師涵養的新概念，令他一夜之間廣受歡迎。

第十二章
鋼琴研究的進展＼約瑟夫・霍夫曼

「鋼琴彈奏法的進展問題，討論的範圍要多廣就多廣。大家經常問，彈琴方式從約翰・尼波默克・胡麥爾（Johann Nepomuk Hummel, 1778-1837）以來是否有任何改變，如果有進步，那些進步的本質是什麼，又是在哪些特定條件下產生的。請記住，胡麥爾和貝多芬是同時代的人，其實也是舊世界到新世界的橋梁。他在德勒斯登的莫札特音樂會上首次登台，有陣子也擔任海頓的助理樂長，當時世人皆認為他的作品與巨匠貝多芬並駕齊驅。胡麥爾確實是一位卓越鋼琴家，並以其非凡的即興演奏聞名。當時大家將他的彈琴風格當成模範，因此我們舉例時大可以從這個時代開始。

琴音變化的決定因素

「有時大家會說，鋼琴結構的變化造成了對待鋼琴的不同方式，但這種推論只是表面，因為這個樂器本身的構造變化，正是為了因應作曲家不斷增加的需求而產生的。鋼琴只要音色、擊弦系統和本性足以應付史卡拉第、法蘭索瓦・庫普蘭（François Couperin）或拉莫等人的

樂曲，其實不太需要改變，但愈來愈多鋼琴家渴望更新奇、更琳瑯滿目的效果，於是鋼琴製造者只好跟上他們的慾望與目標。因此，歸根究底，作曲家要為這些變化負起全責。鋼琴的樂曲史決定了這些改變。鋼琴技法與詮釋的進展也是如此。作曲家構思嶄新、往往全然不同的音樂理念，於是也促成了新的詮釋方式。這個樂器從發明以來就一直進行著這類的鋼琴進展十分可觀。

演變，直到今日，只是我們如今比過往更不容易看出這點。

「時代的普遍心智傾向、世界的整體藝術與文化影響，對這些事情也有顯著的影響，因為它們也無可避免地影響著詮釋者，只是程度不一。從嚴格的琴藝觀點來看，彈琴者受上述因素影響的個性，正是產生新的鋼琴潮流的決定性因素。因此明顯可見，從胡麥爾時代以來

新技法與舊技法

「你問我現代技法與過往時代的技法有什麼基本差異？要不假思索地回答這個問題很難，最好是能以一篇不同性質的文章來討論。其中一個難題是，現代技法有一個令人遺憾的傾向，即以自身為目的。從某些有抱負的年輕演奏者彈琴的方式看來，他們唯一的目的是變成不帶任何真正音樂意識的人形自動演奏機器。然而，在大聲痛斥這種傾向之前，也應該記得

我們從中獲得了許多不可否認的好處。無可置疑，我們從技法主題的探索高手身上找到了更多可能，能夠更有效地彈奏複音，更省力氣和手臂動作，心智也更能參與技法的學習，還有其他許多有益精進琴藝而值得嘉許的因素。過去雖然不乏技法練習，但比起現在是小巫見大巫，而以往研究樂曲本身時，花在真正的音樂元素上的時間比較多。假如時下一些教學系統的絕佳技法概念，完全是為了確保真正的音樂及藝術效果，即基於已知美學原則的效果，那新的技法將證明是可貴的，我們應該心懷感激。但一旦它變成目的本身，並成功掩蓋了音樂詮釋更高尚的目的，那當愈早廢除愈好。假如藝術家在畫布上速寫，完成畫作後色彩底下卻透出黑色炭筆的輪廓，那就不可能是傑作。除非技法的輪廓能抹消，讓位給至高意義上的真正詮釋，否則就不是真正的藝術鋼琴演奏。這點比大多數年輕藝術家所想的還深奧，學生和教師們隨時都能從日常教學中予以補救。

李斯特以來的技法

「接著你又問到，從李斯特的時代以來，技法是否歷經了任何重大進展。這又是個很難一次討論完的主題。這裡可談的要點很多。改變本身未必意味著進展或退步，基於這個理由，我們無法談論從李斯特的時代以來有無進展。彈得像李斯特，也就是彈得和他一模一樣，就像物體的鏡中倒影，這點任何人都做不到，除非他的個性和人格天生就和李斯特如出一

轍。既然沒有兩個人是一模一樣的，我們也就無從比較任一位現代鋼琴家與李斯特之間的高下。我們也不可能從純技法角度來準確討論李斯特的琴藝，因為他的很多技法是自創的，只是用手來表現出其獨特人格與心智創意。他在某些方面可能永遠無人能敵，但在這同時，今日無疑也有鋼琴家能彈出令大師瞠目的技巧——我說的是技法，純粹以技術來說。

定型方法只是模板

「我永遠反對生搬硬套定型化的所謂『方法』，卻不讓明智的老師關照特殊學生的特殊需要。這類方法只能看成是音樂模板，像工廠裡用來大量生產一模一樣物件的金屬模型。既然藝術與其價值奇妙地取決於個性（包括解剖學上的個性和心理學上的個性），僵化不變的方法對其受害者必定會產生致命的效果。

「該不該不由分說地大量進行音階等特殊技法訓練，這個問題已經引起廣泛爭議，恐怕還會延續好幾年。我們應該先了解，研究（studying）和練習（practicing）非常不同，相同點只有兩者都需要精力和時間。很多有心也有抱負的學生都混淆了這兩個鋼琴生涯成功非常基本的要件，這是一大錯誤。研究與練習其實大相逕庭，同時又息息相關。兩個元素真正的差異在於分量與性質。練習意味著大量重複，要把大量注意力僅僅放在糾正音符、指法等上，

在普通情況和條件下，這通常意味著要耗費許多時間，但心智參與相對較少。

「相反的，研究首先暗示著最高級、最專注的那類心智活動，其先決條件是音符、時間、指法等要絕對精準；研究也暗示著要對樂音之美、力度層次、節奏細節等這類事情付出無比細膩的關注，一般人誤以為那是技法以外的事，其實並非如此。有些幸福的人擁有能結合練習與研究的天賦，但那是少數中的少數。

「因此，在音階練習等問題上，如果從『研究』這個詞的本義來看，我只能說音階的研究極為必要，不可或缺。全世界的教育專家對這點幾乎是口徑一致的。『研究』的訓令不僅適用於音階，也適用於所有形式的技法紀律，而在這些方面，學生往往是『練習』而沒有研究。

我不否認就我的定義來說，光是練習帶來的成效不大，但這點成效也是要費盡時間與心力才能獲得。噢！有多少充滿野心的手指大軍曾縱橫象牙琴鍵啊！只是他們都太像賽車場上的車了，一圈圈繞著跑道奔馳無數英里、耗費大量精力後，最後疲憊不堪地回到出發點，收穫少得可憐，距離出發時的真正目的地仍是十萬八千里。在我看來，身心活動的混合比例，決定著練習與認真研究的分野。你也可以說，認真研究在學生日常課業中所占的比例，是他能否成功的決定因素。

裝飾音怎麼彈？研究細節是必要任務

「研究需要學生深入並通曉其藝術的內在細節，才有可能進步。在今日，只有最膚淺的學生才做不到這點。所有訓練較佳的老師都會堅持要他做到，學生很難像過去一樣略過最險峻的理論薄冰。以裝飾音的獨立研究來說，這絕對是必要的功課，特別是十八世紀早期作曲家所寫的相關裝飾音。

「在裝飾音研究中很重要的是，學生除了探索，還要記得一兩個非常關鍵的重點。其中一個重點是：了解作曲家在構思裝飾音時，他是依據其樂器的本質而譜寫的。十八世紀早期的鋼琴琴音很細，延續時間很短，作曲家與演奏者（我們應該記得，當時幾乎所有大作曲家也是演奏者，而大表演者也多半是作曲家）必須千方百計製造出琴音綿長的假象。例如，他們會運用按下琴鍵後手指在琴鍵上（側面）來回移動的方法，製造出抖音，其效果和近年我們頻頻從小提琴家和大提琴家身上聽見的效果相去不遠，因此這種『抖音』（vibrato，德語 Bebung）的標示類似我們現代的『震音』（shake），如上圖。但如果我們將抖音詮釋成震音，又是錯得離譜。我們絕不能把抖音當成震音，除非它顯然有完整的旋律。

寫成
written

彈作
played

「研究裝飾音時，另一個要考慮的重點是品味，讓我說得精確一點，也就是『時下潮流』，因為那個時代的潮流太耽溺於裝飾，從建築到服飾，處處有下手太重的痕跡，對音樂的影響也絕不能小覷。這點很重要，因為這牽涉到作曲家出於自願或習慣向當時的大眾做出『讓步』的成分。我嚴重質疑完整保留這些往往過剩的裝飾音的必要性，因為我認為，我研究古代作品是為了其音樂內涵，不是為了那些虛有其表的裝飾和花邊，那些裝飾音如果不是為了彌補樂器的不完美，就是作曲家為了迎合當時墮落的品味而不得不做的讓步。

「當然，要判定何者應保留、何者應捨棄，是一件艱難而責任重大的任務。在很大程度上，這必須取決於裝飾音在樂曲旋律中扮演的角色，是否真的是不可或缺的一部分，還是冗贅做作的存在。無論如何，絕對不能捨棄強調旋律線的裝飾音，或加強其激昂表現性的裝飾音。教養良好又有豐富經驗的品味，在這類事情上是相當可靠的指引。然而，我不建議訓練有限的業餘者私下做這類編輯。

「我們最後保留下來的那些裝飾音，無論如何都應該依其作曲家認識今日的樂器後所可能想聽見的樣子彈出來。當然，這使得裝飾音的研究還必須牽涉諸多需要特別而獨立關注的音樂研究。巴哈的兒子卡爾·菲利普·巴哈明白這點，因此花費了數年時間進行裝飾音的適

常詮釋。不過學生應該明白，裝飾音的研究只是廣大整體的一部分，學生不應該接受誤導，對每個小震音或其他小裝飾照單全收，並放大到比整首樂曲還重要的程度。

善意的指導者

「學生應該養成自行判別事物的習慣。學生很快就會發現自己身邊充滿了眾多好心的指導者，如果照他們所說的去做，到頭來他只會暈頭轉向。有些大師將他們善意的仰慕者和款待者看成是大師生涯最嚴厲的刑罰。當然，是不是如此要看藝術家的個性。假如把恭維與美言看作是對方在表達從其演奏中所領略到的樂趣，默默接受對方分享就其欣賞力所能獲得的喜悅，那他大可對自己提供了這樣值得讚美的事物而高興。對方的表現方式、所做的觀察、讚美時的用字，很快就會透露他們是真正的知音，或只是喜歡親近名人的病態樂迷。不過有些人則是受其專業工作性質所迫，往往不得不在公眾面前做出違心之舉，以求多少維持一個曝光度。如果藝術家面對的是這種人，還聽憑他們的溢美之辭，那他一定是個性軟弱的人，這也令人懷疑他能否彈出值得真誠欣賞的音樂來。年輕學生比任何人都更容易受這種大言不慚的諂媚誤導。他們因此相信自己的努力足以媲美最偉大的藝術家，於是自視愈高，進步的慾望就愈低，兩者息息相關。學生應該以自己身為人師時所應表現出的敏銳，來持續檢驗自己的課業。」ⓖ

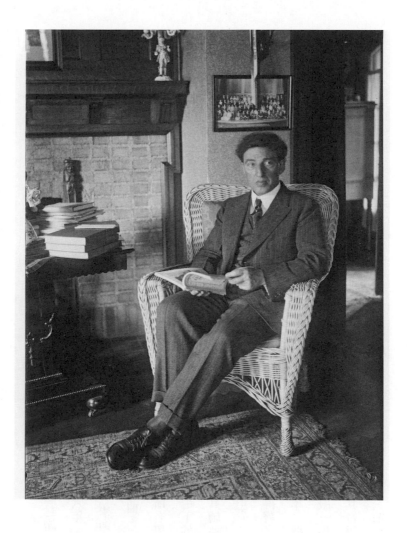

約瑟夫・列文涅
Josef Lhévinne

約瑟夫‧列文涅 Josef Lhévinne

約瑟夫‧列文涅是近來在美國聲名大噪的著名俄國鋼琴家之一，首次在紐約登台就以其雄壯風格、紛繁技法、訓練有素的藝術判斷力，震懾了樂評及愛樂者。

列文涅一八七四年出生於莫斯科，父親是專業音樂家，擅長「鋼琴以外的所有樂器」，四個兒子也不令人意外地都成為專業音樂家，其中三位是鋼琴家，一位是橫笛手。約瑟夫四歲時，父親發現他具有絕對音感，在這個音樂能力徵兆的鼓勵下，他讓孩子接受幾位音樂學院學生的指導。六歲時，列文涅向一位名為葛力桑德（Grisander）的斯堪地那維亞教師學琴。八歲登台演出，因其技巧卓越而引起廣泛注意。十二歲那年，他進入莫斯科音樂學院，成為著名的薩封諾夫（Wassili Safonoff）的學生，前後學琴六年；同時他也向塔尼耶夫（Sergei Taneieff）學理論，向阿倫斯基（Anton Arensky）學作曲。

一八九一年，魯賓斯坦從所有學院學生中挑中他，在這位著名巨匠指導下的音樂會登台演奏。其後列文涅多次向其請益，並將自己的一大半成就歸功於他的指導。

一八九五年，他在柏林贏得著名的魯賓斯坦大獎。一九○二年到○六年，擔任莫斯科音樂學院鋼琴教授。在俄國服一年兵役對其音樂生涯是不請自來的挫折，使其音樂進展嚴重落後。他在一九○七年訪美，前後五次。他的夫人也是非常優秀的鋼琴演奏家。

第十三章

在俄國學鋼琴＼約瑟夫・列文涅

俄國的眾多鋼琴巨匠

「俄國歷史悠久，俄國地大物博，俄國國力強盛。俄羅斯帝國占地五十萬平方英里，構成帝國的不是散布於世界各地的殖民地，而是一片廣大的疆域，居住著種族數量和美國幾乎不相上下的一億五千萬人，這就是俄國。雖然人民的主要工作是最平和的勞力，即農業，但俄國仍必須在這前後一百年中，歷經十多場戰爭和暴亂，同時期美國卻只有五場戰爭。戰爭不是值得誇耀的事，但這個狀況反映著這個大國在沙皇統治下的動盪不安，要說是這股動盪形塑了許多來自俄國的藝術家的作品特色，絕非誇大。

「雖然俄國是歐洲國家中最德高望重的國家，雖然她吸收了比她歷史更悠久的種族所占有的其他疆域，要到近年她才有藝術、文學與音樂上的進步。當史卡拉第、韓德爾與巴哈的聲名如日中天，俄國在皇室之外仍是以農奴居多。托爾斯泰要到一八二八年才出生，屠格涅夫一八一八年出生，有黑人血統的詩人與幽默作家普希金出生於一七九九年。和

169

他們同時代的藝術家是米哈伊爾·葛令卡 (Mikhail Ivanovitch Glinka)，他是俄國第一位偉大的現代作曲家。隨後我們會碰見俄國畫家中聲名最卓著的瓦西里·韋列夏金 (Wassili Vereschagin)，他直到一八四二年才出生。從這裡可以看出，現代意義上的藝術發展是在美利堅共和國時期萌芽的。綿延數個世紀的俄國是世上最古老的國家之一，但從藝術的角度來看，卻是才出生不久的國家。

俄國的音樂之子

「源自人民心中的哀傷與喜悅的民謠，顯現出俄國人難掩光芒的才華。他們嚮往歌唱，音樂也如同食物般成為生活的一部分。也難怪之後我們會從名家中發現安東·魯賓斯坦、尼可拉斯·魯賓斯坦 (Nicholas Rubinstein)、安妮特·艾希波芙 (Annette Essipoff)、亞歷山大·西洛第 (Alexander Siloti)、拉赫曼尼諾夫、歐西普·加布里洛維奇 (Ossip Gabrilowitsch)、史克里亞賓、帕赫曼、薩封諾夫、瓦薩里·塞皮爾尼可夫 (Vassily Sapellnikoff) 等諸多俄國鋼琴家的名字。俄國人似乎一定是有那種天賦特性，讓他能穿透圍繞著音樂奇蹟的藝術迷霧。他以新的才華、新的天賦接近音樂，並率先從其作品中找到巨大的喜悅。俄國小提琴家與俄國歌唱家可能也是如此，許多人都成就非凡。

「俄國家長通常極為喜愛音樂，從孩子幼年時期，就會觀察他是否顯露出音樂天分。他們明白音樂令孩子的生活豐富許多，他永遠不會輕視藝術，只把藝術當成滿足展演目的的成就，而是當成巨大喜悅的來源。音樂在家庭中滋長成日常生活的一部分。俄國家庭在火爐邊確實不談生意經，大多數智者的家庭散發的是文化氣氛，不是商業氣氛。假如孩子真的有音樂天分，整個家庭都會充滿著造就藝術家的抱負。以我自己為例，我接受初級音樂教育的年紀很早，早得我根本記不得自己是如何起步的，那就和一般孩子牙牙學語般自然。五歲時我就能唱幾首舒曼的歌曲和一些貝多芬的歌曲。

俄國孩子所聽的音樂

「俄國孩童不必受真正惡俗的音樂所侵害。也就是說，他耳裡聽到的大多是人民的歌曲，或是古典或浪漫主義時期作曲家的樂曲，大家是特意選來培養他的才華。他其實沒有機會接觸到可能會被形容為平庸的音樂。美國是非常年輕的國家，生活處處都嗅得出緊張氣氛，因此對音樂也養成了以最仁慈的話來說叫做『廉價』的傾向。我們往往能從這種音樂中發現，相同的主題能創造出有價值的樂曲。例如繁音拍子*對我來說有股特殊

* 譯註：繁音拍子 rag-time 為一八九〇年代美國黑人音樂家所發展的音樂風格，原先流行於黑人社區，後來逐漸普及。列文涅這裡指的可能是其節奏而非音樂。

魅力，我指的是那種特定的節奏，不是美國人腦海裡想到的那種惡俗音樂。那種獨特節奏沒有什麼可挑剔的，就如吉普賽旋律也並不邪惡，還成為布拉姆斯、李斯特和帕布羅‧德‧薩拉沙泰（Pablo de Sarasate）的極佳素材。出錯的地方是對該節奏的粗陋表現及其與粗話的關聯。這種節奏往往是令人著迷而快活的。或許有天美國作曲家能以交響樂中的詼諧曲來予以發揚。

鋼琴教本

「在俄國，教師非常注重作品的細膩分級。著名教師們多半會慎重準備好作品的分級清單，以因應各階段的進展。據我了解，美國也有以相同目的出版的音樂書籍，列有不同級別，不過我從未見過這類選集。俄國的兒童教師很留心掌控學生的進度不要太快。學生應該要能得體地彈好一個級別中的所有曲子，才能進入下個級別。我有很多美國學生，其中大多數人似乎都犯下還走不穩便想飛的毛病。這實在是錯得離譜，堅持這樣上課的學生有天一定會明白，與其說進展迅速，他反而其實是把許多惱人的阻礙直接堆上自己的學習之路。

「俄國和美國一樣，採用很多兒童鋼琴教本，但有些教師發現，面對年紀稍大才開始學琴的學生，不用書本來教基礎比較好。這種方法的問題遠比一般教師所願意承認的還重要。教

172

師往往會錯以為我們與貝多芬、巴哈、蕭邦、布拉姆斯等音樂家同樣高高在上，卻從來不明白學生其實是凡夫俗子，無論教師的琴藝有多輝煌，學生都必須在能力範圍內獲得實際協助。所有基礎功課的主要職責是在讓鋼琴變得有趣，教師必須採用能引起特定學生最大興趣的課程。

俄國學生成為大師的機會

「美國學生聽了可能會驚訝，他們在母國獲得公開演奏的機會，其實比在俄國還多。事實上，要在俄國嶄露頭角非常困難，除非你能以石破天驚的方式吸引公眾注意。在美國，標準可能沒有俄國音樂界所要求的高，學生有不少機會登台，而在舊世界卻永遠沒有這種機會。在那裡，年輕鋼琴家唯一的機會是參與學院的音樂會。俄國有很多音樂學校只能舉行不對外公開的獨奏會，但大型學院有非常重要的公開音樂會，著名藝術家都必須參加，報紙也不得不嚴肅報導。然而，這些音樂會舉行的次數寥寥可數，幾百位學生中只有一位有機會登台。

「俄國有一個關於音樂會的特殊習俗，來自其他歐洲國家的鋼琴家會比本地鋼琴家獲得更高報酬。舉例來說，雖然我出生於俄國，但居住於德國，因此我在俄國演奏時會比現居本地

的藝術家獲得更高的報酬，事實上通常是兩倍報酬。生涯尚在早期的年輕鋼琴家在俄國登台一次約獲得一百盧布，成熟的藝術家則是八百到一千盧布。一盧布雖然只夠換得五十美分，但在俄國卻有一美元左右的購買價值。

俄國鋼琴家以技法高超著稱的原因

俄國鋼琴家永遠都以技法能力著稱，即使是平庸的藝術家也有高超技法。大藝術家明白彈琴的機械層面只是基礎，但只要一想到缺乏那種基礎，他們就覺得無緣進入美麗的藝術殿堂，因為那是奠基在技法所給予的扎實根基上。俄國鋼琴家以其技法功力聞名，因為他們付出了足夠的心力研究，事事都以盡可能穩固、扎實的方式來訓練。他們的根基不是散沙，而是岩石。舉例來說，學院考試首先會考學生的技法。如果他沒有通過技法考試，那連曲子也沒有機會彈。學院將對技法的不熟悉，看成是缺乏妥善的準備與研究，就像演員如果缺乏正確念出簡單語詞的能力，顯示他準備不足。

練習、音階與琶音等機械性技術層面會特別受注意。美國讀者應該了解，修完俄國頂尖音樂學院的完整課程要八至九年。頭五年，學生應該奠定藝術家的進階研究所必須仰賴的基礎。學院的最後三四年，則是集中在傑作的研究上。只有顯現出充沛才華的學生才獲允待

到最後一年。在頭五年，音階與琶音是所有俄國音樂學校的日常課業骨幹。所有技法都會回到這些簡單的素材，學生一進學校，老師就會要他理解這點。隨著課業進展，音階與琶音的訓練會愈來愈難、愈來愈繁複、愈來愈快，但永遠不會在日常課程中缺席。學生如果未經過這些初步技法鍛鍊就想彈複雜的樂曲，在俄國是會被恥笑的。從美國來的學生能把幾首曲子彈得很好，這時常令我訝異，但我也不納悶他們為何難以拓展自己的音樂視野，一切藏結在於他們幾乎完全缺乏幾年下來的正規技法訓練。

「除了音階，當然一定還有別的技法素材，但廣泛來說，最高級的技法訓練都能追溯至音階和琶音。練音階和琶音絕對不是一定要機械性或無趣，要看教師給予學生何種心智態度而定。事實上，如果學生覺得音階枯燥或累人，老師多半要負責。因為老師沒有讓學生充分思考音階，所以他們對音色變化、穩定度、觸鍵、節奏等等，也探索得不夠。

現代俄國對音樂藝術的影響

「今日的音樂家多半認同，就許多方面來說，試著呈現嶄新效果的作曲家，他們最現代的效果往往已經在俄國出現過了。然而，理念極為現代的俄國作曲家及別的國家的作曲家，存在著一點不同。俄國作曲家的先進理念幾乎總是一段發展的結果，就像華格納、威爾第、

葛利格、海頓與貝多芬那樣。也就是說，持續研究與探索，引領著他們以更新、更激進的方式看待事情。從德布西、史特勞斯、拉威爾、馬克斯·雷格（Max Reger）等這類音樂新秀身上，可以看出就其所有目的與意圖來說，他們一開始也是革新者。荀白克是最近期的例子。如果他真有訊息要傳達，世人要多久才能體悟其訊息？即使是時下古怪音樂的欣賞者，肯定也會遲疑半晌，才能承認自己了解這股與眾不同的最新音樂追求所發出的怪異樂音。

德布西、史特勞斯等人則不同，有技巧的音樂家馬上能看出他們擁有的驚人能力，能創造出全新而往往極為迷人的效果。至於雷格，你留下的印象似乎是他大費周章，卻成效不彰。然而，史特勞斯是真正偉大的巨匠，偉大到這個時代還不知道該如何適切看待他的作品。我們大可以說，世上所有的現代作曲家多少在某個方面都受到今日或昨日的俄國巨匠影響。柴可夫斯基、尼古拉·林姆斯基—高沙可夫（Nicolai Rimsky-Korsakov）、西扎爾·庫伊（César Cui）、葛拉祖諾夫（Alexandre Glazounov）、拉赫曼尼諾夫、莫傑斯特·穆索斯基（Mcdest Mussorgsky）、阿倫斯基、史克里亞賓等人，對其時代的音樂思想都有強大的影響。魯賓斯坦與葛令卡的作品，因為深刻浸染著歐洲範本，所以很少會看成是俄國作品，與其當他們是更能精確表現出俄國語彙的作曲家同胞，遠不如看成是與克里斯多夫·葛路克（Christoph Willibald Gluck）、孟德爾頌、李斯特、賈科莫·麥亞白爾（Giacomo Meyerbeer）齊名的作曲家。」❻

福拉迪米爾．帕赫曼
Vladimir de Pachmann

福拉迪米爾・帕赫曼 Vladimir de Pachmann

福拉迪米爾・帕赫曼，一八四八年七月廿七日出生於俄國敖德薩，父親是他的啟蒙老師，對音樂極有熱忱，在小提琴演奏上也頗有造詣。老帕赫曼是維也納大學法律系教授，起初他只願意讓兒子成為有造詣的業餘音樂家。

年輕時的帕赫曼多半是自學，除了去音樂會聽大師彈琴並在某個程度上向他們看齊，他直到一八六六年進維也納音樂學院時才開始從師，向名師約瑟夫・達克（Joseph Dachs）學琴。達克是老派的音樂會鋼琴家，

他的教學目標是學術上的完美，無法理解帕赫曼這類學生是如何從看似非學術的途徑獲得成就。向達克學琴一年後，帕赫曼巡迴俄國演奏，廣獲成功，此後反覆巡迴演奏，縱橫整個音樂界。他從未認真研究音樂作曲。

身為蕭邦作品的詮釋者，近年無人敵得過帕赫曼，但他的許多獨奏會也顯露出其風格寬廣，能夠演奏其他巨匠的作品，尤其是布拉姆斯與李斯特。

（以下討論以英語、德語、法語、義大利語進行）

第十四章
尋找原創性／福拉迪米爾‧帕赫曼

原創性的意義

「所謂鋼琴彈奏的原創性，真正意味著什麼？只不過是人對真實自我的詮釋，而不是詮釋傳統、誤人的指導者和天生的模仿傾向所強加在我們身上的造作自我。原創性就像清晨閃爍在綠草上的蛛絲，飄渺難尋。原創性蘊含於人的自我中。這是心的真實聲音。我會要求學生聆聽自己內在的聲音。我不想與老師們唱反調，但我認為許多老師錯就錯在無法鼓勵學生形成自己的意見。

「我總是會從內心尋找自己，如果能發現到他，我的彈琴表現就會登峰造極。我會盡一切努力表現自己。我會苦練好幾個月來發明、構思或設計新的指法，與其說是為了簡化，不如說是為了讓我能操控琴鍵，表現出我覺得應該表現出來的音樂思想。你看我的手與手指，我的皮膚像孩子的皮膚般柔軟，但底下的肌肉剛硬如鐵，這是因為我從童年鍛鍊至今的結果。

「大多數學生練彈作品的問題是，他們尋找個性與原創性時走錯了方向，結果造成有斧鑿痕跡、僵硬的演奏。我說，就讓他們聆聽吧，聆聽內在的聲音，這個發自靈魂的聲音鳴響在日常的每一刻，只是很多人對此充耳不聞。」

「李斯特，啊，你看我提到這個名字就鞠躬，你從來不聽李斯特嗎？啊，偉大的李斯特正聆聽著，聆聽著自己內在的聲音。大家說他有天賦靈感，但他只是聆聽自己。」

機械性教學

「啊，要小心！我厭惡機械性教學。某種分量的機器教學可能是必要的，但我還是痛恨。這感覺很冷酷，沒有藝術性。這種教學並未引導學生自行尋求答案，而是立下法則，要求學生像憲兵般依令行事。透過系統性訓練，我們固然有可能教會小男孩彈一首協奏曲，但是他的頭腦至少要到二十年後才有可能理解其內涵，請告訴我，這種訓練有什麼用處？這樣有藝術性嗎？有音樂性嗎？訓練他去彈他能理解、也能用自己的方式表達的曲子，不是比較好嗎？

「當然，我現在說的不是像莫札特、李斯特或其他天生怪才這樣的少年，而是受機器方法訓

練而做出根本有違其天性之事的男孩。有些學院堅持採用這種強迫性的方法，令人想起過往時代中專門破壞孩童的身材和臉蛋，讓他們變成侏儒、小丑和怪胎的人，呸！

原創性與名垂不朽

「詮釋的原創性當然不比創作的原創性重要。你瞧，正是最有原創性的作曲家，為他的傳世名聲立下了最穩固的根基。這裡也顯示出，真正的原創性一直都只是最高形式的自我表達。

不是嗎？當作曲家尋求原創性，並有意採用偏門方法來達到目的時，他創造出了什麼？除了可怕的贗品，一事所成。下個潮流一來，其紙牌般的結構就會隨即倒塌。

「別的作曲家則是為了傳世而寫。他們有原創性是因為他們聆聽內在的細微聲音，這是原創性的真實源頭。建築也是如此，建築風格是演變而來，不是憑空創造，每當建築師努力追新獵奇，他的作品就只能風光一個世代。為了傳世而設計建築的建築師與此不同，而一位偉大的建築師和另一位偉大的建築師，除了風格有別於彼此，又展現出了如何獨特的個性與原創性啊！

最具原創性的作曲家

「作曲家中最有原創性的人，至少就我看來，是巴哈。也許原因出在他最誠懇。接下來我還應該說貝多芬，他是歷來百嶽所難以超越的巔峰。然後依次是李斯特、布拉姆斯、舒曼、蕭邦、韋伯和孟德爾頌。舒曼比蕭邦還有原創性？是的，起碼我看起來是如此。也就是說，他的作品中有某種更獨特的東西，顯示他有偉大的個性，述說著嶄新的語言。

「將這些作曲家拿來與阿勃特（Franz Abt）、史泰貝爾特（Daniel Steibelt）、泰爾貝格（Sigismond Thalberg）與董尼采第（Gaetano Donizetti）這類人比較，你就能隨即看出我說原創性是不朽藝術的基礎，意義何在。二十多年來我對礦物學和寶石的興趣，使得我多少忽略了這些作曲家比較高妙的作品內涵，但我意會到了自己的錯，也用多年時間努力達到他們的作品所要求的技法。幾年前，我覺得技法培養必須在某個年紀喊停，這全是傻話。我覺得自己的技法成就比以往高出數倍，而且都是近幾年達到的。」

成功者的祕密：自行練習

「我很相信自行練習。如果學生拜師時，以為老師能在他身上施展魔法，讓他不需要用功就能變成音樂家，那出乎意料的不愉快會在前方等著他。我十八歲進維也納音樂學院找達克

學琴時，他叫我彈點東西給他聽，於是我彈了李斯特改編威爾第歌劇《弄臣》的樂曲。達克讚美我的觸鍵方法，但也肯定地說我實在走錯了路，應該要研究巴哈的平均律才對。他語氣肯定地說，沒有深入熟悉巴哈的賦格，音樂教育就不可能完整，這誠然是最佳建議。

「因此，我取得一份賦格的樂譜並開始研究。達克要我在下一堂課準備好第一首前奏曲與賦格，但他不熟悉我是如何做功課。他不知道我精熟於專注的藝術，可以心無旁騖，全心全意面對自己所研究的對象。他不明白我這個年輕人有多熱情、多投入。他不清楚如果我沒有用盡所有藝術腦力與氣力鑽研一整天，絕不會善罷甘休。

「沒過多久，我就看出了這位偉大的愛森納赫巨匠的構思概念，賦格的構造變得愈來愈明晰，每個主題都變成我的朋友，每個答案也是如此。能觀察到他是用何等高超的技藝來構築其絕佳結構，實在是一大喜悅。背了第一首賦格後，我欲罷不能，所以又接著探索了一首又一首。

驚訝的老師

「下一堂課，我帶著我的書進教室，請他挑一首賦格給我，他挑好後，我把書闔上，擺在眼

前的架上。我彈完後，他錯愕不已地說：『你來找我修課，但我什麼也還沒教，你就已經會彈巴哈偉大的賦格了。』他認為蕭邦可能比較不容易背，所以又建議我學兩首練習曲。

下一堂課來時，我已經背好二十四首練習曲。誰能抵擋蕭邦練習曲迷人的魅力呢？一旦開始練，誰抵得住誘惑不去全學起來呢？

「演員能在幾天內背誦好幾頁的台詞，為什麼音樂家卻必須碰撞好幾個月，努力學習他幾個鐘頭就能摸熟的事物？沒有那種適當的興趣與熾熱的專注力，音樂學習統統是一場鬧劇。

「我向達克學琴的整段時期就是如此。他建議我曲目，我就自行學起來。我其實毫無方法可言，每頁樂譜都要用不同方法來面對，每頁樂譜都會提出全新而不同的技法理念。

深思的必要

「鋼琴學生通常不夠深思熟慮。他們會跳過真正困難的事物，你說破嘴也無法令他們相信，某些事看來簡單實則不易。以C大調這個音階為例，這是到目前為止最困難的音階。要用真正的圓滑奏，以任何想要的力道或速度，來彈出你所想要的任何節奏，施展任何你所想要的觸鍵法，是所有音樂中最艱鉅的成就。但年輕學生對C大調卻毫不掩飾地嗤之以鼻，

同時宣稱他已經完美駕馭了貝多芬奏鳴曲。

「C音階應該按部就班地學，直到你的練習成為習慣時，彈起其他音階也才能收放自如。深入探索事物是確保成果的方法。珍珠是埋在海底，但大多數學生似乎都期待它浮上海面。深入探索事物是確保成果的方法。珍珠是埋在海底，但大多數學生似乎都期待它浮上海面。它永遠不會浮上水面，想讓自己的音階閃耀著燦爛寶石之美的人，非潛入海底不可。

「但說這麼多有什麼用？向年輕學生說這些都是浪費唇舌，他們還是會繼續犯錯，並忽視良師益友的教誨，直到最偉大的教師，也就是經驗，逼迫他們深入海底，找出掩埋的寶藏為止。

慢慢來，好好做

「每位鋼琴家都是以吻合自身能力的速度來進步。有些鋼琴家進展很慢，有絕佳天賦的別人則進展飛快。學生看見某位鋼琴家進展神速時，有時會起而仿效，卻未付出那位鋼琴家所耗費的時間與心力。藝術家會用好幾個月的時間研究一首蕭邦的圓舞曲，但學生如果沒有在一天之內學會，便感覺受傷。

「你瞧，我彈蕭邦的 G 大調夜曲，作品37第二首給你聽。連奏三度是不是看來很簡單？啊，真希望我能告訴你在那三度底下花費了多少年的心力。人心要操控手指的運動有特定方法，為了掌握一首偉大傑作，讓你不論何時、不論何種情況都能駕馭自如，要付出的心力，不是一般業餘愛樂者所能想像。

精通藝術細節

「樂曲中的每個音符都應該練到圓熟優雅，如珠玉般完美無缺，甚至成為印度鑽石般的完美光球，晶瑩閃爍、變幻莫測。在真正的偉大傑作中，每個音符都如星辰般各安其所，這些天體的珠寶在其星座中各有各的位置。每當星辰移動，便沿著大自然所創造的軌道移動。

「偉大的音樂傑作存在，要歸功於如注入天體生命的力量般奇妙的心智力量。這類樂曲中的音符能夠出現，並不是人類法則運行的結果，而是來自一個神祕多變的根源，我們稱為靈感。每個音符都必定與整體有確切的關係。

「珠寶的藝術家製作出絕妙的藝術品時，並不是偶然將珠寶扔成堆的結果。為了取得適合的紅寶石、適合的珍珠、適合的鑽石，來放進適合的位置，他往往必須等上數個月。不知情

186

的人或許會認為，寶石看起來都很相像，但藝術家明白實情。他一直看著寶石，在顯微鏡下檢視著寶石。寶石的每一面、每一抹色彩都有意義，他能看出俗目所永遠無法察覺的瑕疵。

「最後，他備齊了珠寶，將珠寶排成某種藝術形式，造就出傑作。大眾儘管不明就裡，還是會馬上意會到，這位藝術家的作品在某種神祕意義上比劣匠的作品優越。因此同樣的，作曲家的心智在選擇其名聲冠冕上的音樂珠玉時，也是順其自然，水到渠成。在靈感產生的過程中，他並不明白自己是以閃電般的速度挑選珠玉，而其藝術判斷力又具有高度涵養。

當音樂珠玉蒐集並裝配好，他會將整體作品看成是他人的手筆。他並不明白自己已經歷了蒐集的過程。舒伯特曾在寫好某些樂曲後幾天就忘記了它們，無法回想起來。

沒有人教過的事

「今日學生的難題是，他們並不花時間琢磨作曲家以敏銳的美學洞察力挑選出的珠寶。他們認為只要成功彈出音符就夠了，這種想法多麼可怕！連機器都彈得出那些音符，但只有一座機器是有靈魂的，也就是藝術家。他們竟以為藝術家只應該彈出音符，忘卻了作曲家在創作當下的靈感光輝。

「讓我為你彈蕭邦的降D大調夜曲，請留意音符彼此之間是如何環環相扣，每個細節都有妥當的比例。你以為那只花一天工夫嗎？啊，我的朋友，琢磨那些珠寶遠比磨亮印度美鑽『光之山』更費工夫。不過，我聽過年輕女孩們彈這首樂曲，儘管她們期待獲得讚美，但我敢說她們練彈這首曲子一定不超過一年。她們顯然認為音樂傑作能像蜘蛛網般在一夜之間結成，隔晨就因露珠的重量而毀去。蠢不可言！

最好的老師

「她們聽老師的話，彈出老師所想要的樣子，這麼說來當然很好。但她們會就此停住，沒有一位可敬的老師會期待他教到哪裡，學生就停在哪裡。最好的老師會鼓勵學生深入探索，自行發掘嶄新的美。最高意義上的老師不是鑄幣廠，把學生鑄造成一個個硬幣，再逐一印上價值的戳記。

「偉大的老師是置身在男女學生中的藝術家。每個學生都是不同的，他必須盡快辨認出他們的差異。他首先應該教學生了解，老師不可能教完那數以百計的素材，他必須讓學生對這點一分警覺。我自己的琴藝中也有根本不可能教給學生的數百樣事物。我不清楚要如何傳達，他們才能以智力領悟。我是經由長久而艱苦的實驗中自行發現那些事物的。要在某些

指法中控制我的小指，會滋生出無窮問題，非得實地坐到鋼琴前才解決得了。這類事物為鋼琴家的琴藝賦予個性，沒有人模仿得來。

「你是否曾到過國外藝廊，看臨摹者臨摹大師畫作？你是否曾察覺到，雖然他們掌握了形式、構圖，甚至色彩，但相似處再多，大師傑作和臨摹者的畫作之間還是有差別？那是連孩子都看得出來的差異。你懷疑嗎？怎麼說？沒有人能經由臨摹學到大師從創作中得知的祕密。

偉大的基礎

「我們也有一個人物，能非常清楚地呈現出原創性在鋼琴彈奏中的真正意義，同時顯示學生無論有沒有教師，人人都應該為自己用功。為什麼偉大的李斯特比同時代的任何一位鋼琴師都偉大？只不過是因為他發現了徹爾尼或他任何一位老師和同時代鋼琴家都沒有發現的某些琴藝祕密。

「為什麼郭多夫斯基──啊！郭多夫斯基實在是天才橫溢──他是如何達到他絕妙的高度的？因為他解決了某些對位和技法問題，讓自己出類拔萃。我認為他是自複音音樂的全盛

期以來，對位法奧祕中最偉大的巨匠。布梭尼的琴鍵成就為什麼舉世無雙？只是因為，他不滿足於只是套用自己從他人身上獲得的知識。

「因此，這點是我的人生祕密──用功，無止盡的用功。我沒有別的祕密了。我沿著自己的內在聲音所顯露的路線充實涵養。我研究自己，也研究我的琴藝。你瞧，我學到如何透過科學、透過偉大的文學寶藏來研究人類。我能流利地說多種語言。我與群眾同甘共苦，我嚐到了人生酒杯中的苦與甜；但請記得，我從不停下腳步，今日我依舊和多年前年輕時一樣，一心一意地求進步。李斯特與布拉姆斯和別的作曲家的嶄新作品庫，需要我運用不同的技法、更博大的技法來掌握。為此用功是多麼令人愉悅。是的，我的朋友，用功令人陶醉不已，是我們所能得知的至高的幸福、至高的慰藉。因此，用功、用功、再用功吧。但最重要的是，我美國的音樂好友們，請記得那個古老的德國諺語：『心口如一時，能唱出最美妙的音樂。』」。

馬克斯・包爾
Max Pauer

馬克斯・包爾 Max Pauer

馬克斯・包爾教授，一八六六年十月三十一日出生於英國倫敦，父親是頗富盛名的鋼琴教育家恩斯特・包爾（Ernst Pauer）。恩斯特・包爾於一八五一年定居英國，除了多次在英國音樂界膺任要職，也有不少教學作品，對於推廣音樂教育在英國的發展，有難以估計的價值。幾乎所有學生都聽過他的《音樂形式》（Musical Forms）。馬克斯・包爾向父親學琴時，他也正在教另一位出生於英國的著名鋼琴家歐根・達爾貝特。十五歲，包爾到卡爾斯魯爾（Karlsruhe）投入文森茨・拉赫那（Vinzenz Lachner）門下，一八八五年回到倫敦繼續自學進修。一八八七年他接任科隆音樂學院的鋼琴系系主任，前後任職十

年，直到他前往德國斯圖加特擔任其音樂學院的鋼琴系總導師為止，後來又升任為學院校長。在這段時期，這所著名而古老的音樂學院建築獲得重建。非常古老而不合現代需要的結構，位在該市最有吸引力的地區之一。新建的學院建築有宏偉校園建築獲得重建。新建的學院建築有宏偉校上下瀰漫著一股全然不同的氛圍，同時古老方法、老設備、老理念一概捨棄，整座學老體系中的精髓也保留了下來。包爾教授以大師身分首度登台是在倫敦，此後他巡迴拉丁語國家以外的歐洲各地演奏。他發表過幾部鋼琴作品。這次的美國行是他首度踏上新世界。

第十五章
現代鋼琴演奏問題／馬克斯・包爾

學會必要的技法

「彈琴時保留自己的個性，或許是鋼琴研究最困難的部分之一，也是最基本的任務。要學生經歷某種過程的技法研究，顯然註定會讓他和以前的學生十分相像，而這種技法研究幾乎造就不出偉大的藝術家。總而言之，技法能力還是取決於能否以生理上正確的動作，來迎合要彈奏之傑作的藝術需要，這顯示要掌握作曲家的理念，必須對基本技法有清楚的理解。

學生絕不能被不正確的思維弄得暈頭轉向。以我們經常聽見的『腕力觸鍵』（wrist touch）為例，這個笨拙的術語阻撓學生的程度，比我所想關心的還嚴重。我們不可能做到以腕力觸鍵，因為手腕不過是骨頭與肌肉天生的精巧接合。學生如果將心思集中在手腕上，很可能會令手腕變得僵硬，並養成教師必須大費周章才能革除的惡習。這只是一個例子，技法術語中還有很多這類意義不明的表達。如果學生把手腕當成狀態而不是一個要點，他會發現自己不再恐懼緊張拘束的手腕。事實上，只要談到觸鍵，手臂的整體動作遠比手腕重要得多。手腕只是整個機制的一部分，將手臂的重量傳達至琴鍵。

鋼琴家應富於革新精神

「在我看來，鋼琴大師對鋼琴技法需求的理解，遠遠多過對走上音樂會舞台的歷程一無所知的人。請不要因此以為我會說，所有老師都應該變成鋼琴大師。我是特別針對研擬方法的人說的。我在教學中時常要面對各式各樣荒謬的鋼琴技法問題。比如有個學生彈她練習的結果給我聽，她彈出音符後，一定會用力按鍵。我始終想不透，既然琴鍵都已經按下，不再能產生什麼效果，究竟何必多費氣力在這上頭。鋼琴研究要耗費的氣力已經夠多了，不需要學生更加費力。學生很容易被這類技法把戲牽著鼻子走，像個著迷於新玩具的孩子。

他們這麼做的時候，並未用上自己的判斷力。

「因此，技法的整個概念是透過有意識的努力，達到你能有意識地施展心力的位置，做不到這點，就無望達到真正的自我表達。在任何一件藝術作品中，沒有什麼比強迫接受的技法更可憎。技法是隱藏在樹葉與花朵底下的涼亭格棚。真正偉大的藝術家，技法將出神入化，忘了所以。他必須沉浸於音樂訊息純粹的美，致力於表達其音樂自我。聽魯賓斯坦或李斯特時，你會忘卻所有技法概念，歷來所有時代的一切藝術支脈中的偉大藝術家，一定都是如此。我們去聽獨奏會時，要聽的是藝術家不受機械技法囿限的個性。

194

只有少數幾位鋼琴大師，才會深入探索其藝術的技法教學面，比如陶西格、海因里希・埃爾利希（Heinrich Ehrlich）或喬瑟菲，他們都曾發表論技法的佳作。李斯特對鋼琴技法的貢獻是在他的作品，不是他所製作的演練；例如他對西格蒙・勒貝（Sigmund Lebert）與路德維希・史塔克（Ludwig Stark）在斯圖加特音樂學院的方法所做出的貢獻，包含兩部知名的音樂會練習曲。我個人反對採用固定方法，那只是把學校當成工廠。假如教師無法以自身經驗斟酌如何應用所學，那他的教學還有什麼價值呢？

「路德維希・戴普（Ludwig Deppe）對今日的影響主要是在理論上，實用面的影響不大。但這也不是說，戴普沒有為鋼琴作品發展出一些非常實用的概念。所有時下技法都是許多探索者與革新者的共同遺產。鋼琴教學其實是最艱鉅的任務之一。墨守成規循老套來教學很簡單，但教師應該要有能力、天賦、傾向與經驗，為每個學生發展出一套全新的教學法，才能真正春風化雨。」

「為了發展出最能有效透過藝術傳達訊息的方法，你必須精準掌控天生傾向與紀律之間的微妙平衡。如果一昧要求學生遵守紀律，可能會帶來僵化、沒有轉圜餘地的後果。允許學生彈得鬆散無力，而誤以為他是天生從容，那他的琴音絕對會變得沒有個性。維持天性與紀

律的絕佳平衡是首要任務。有些人或許覺得這點觀察沒什麼，但很多學生似乎從來也走不上得體的中庸之道，不是像一團木頭大兵在琴鍵上行軍，就是像一大群軟趴趴的毛毛蟲在琴鍵上爬行。

避免像機械般彈琴

「有某種『東西』定義著彈琴者的個性，而我們似乎永遠也說不出那是什麼。無論如何，讓我們盡力保存個性。如果每首曲子人人彈起來都一模一樣，如同一字排開的普通自動彈琴機器，那音樂的未來不堪想像。以卓越的設備錄製大師的演奏，然後透過機械裝置重現，多少會為首次做這類嘗試的鋼琴家帶來體悟。有些藝術家的詮釋，我熟悉得不得了，在他們的演奏唱片中，也依然保留著無可質疑的個性印記。有時這些印記是小缺陷，儘管如此，因為是微不足道的缺陷，所以反而能突顯出鋼琴家的性格。看看范戴克的畫作，再看看林布蘭特相近主題的畫作，你就會明白這些小特徵如何影響著藝術作品的整體外觀。范戴克和林布蘭特都是荷蘭人，在某個意義上也是同時代的人。兩人都用顏料與畫刷、畫布與油彩作畫，但任何對他們的風格稍有認識的人，一眼就能認出兩人傑作的不同。鋼琴家也是如此。我們人人都有手臂、手指、肌肉、神經，但我們藉琴鍵述說的訊息都應該是發自內心的表達，不是某種典型範本的複製品。

196

「我聆聽自己彈奏鋼琴的第一張唱片時，聽見了令自己不敢置信的東西。公開彈琴這麼多年，我是不是也犯下了學生一犯我馬上跳腳的錯誤？我簡直不敢相信自己的耳朵，但機器不留情地顯示，在某些地方我無法讓雙手精準地同步彈奏，還犯下別的不可原諒的錯誤，因為我以為是不重要。我也從聆聽自己的唱片得知，我會下意識地突出某些細節，強調不同聲部並運用特殊重音，卻未意識到自己曾這麼做。凡此種種，對我都是極有趣的研究主題，顯然藝術家的人格一定會浸染著他所做的每件事。等他的技法練得爐火純青，他就能順暢地表達自己，千百倍地加強其作品的價值。

廣博的知識是必要條件

「學生如果以為只要手指練得靈敏，並熟悉某些曲子，他就能看成自己已經出師，這是大錯特錯。鋼琴演奏的藝術深不可測。在手指能力和累積曲目之外，他還必須對音樂本身的原則有廣博的知識。學生應該多用點心，盡力達到最高成就。古老觀念認為，學生應要彈完徹爾尼、克拉邁或其他練習曲的多產作曲家所譜寫的每一首練習曲，這也是一大錯誤。你該做的是從這些教學作家的作品中，審慎選出曲子來彈，絕不是全部都彈。這些練習曲頂多只是你為達到某個目標而必須處理的素材，而那個目標應該是達到崇高的藝術成就。所有學生與教師都應該明白，儘管這類課業本身很有益，但如果沒有妥善練習，或許反而

會招來惡果。我不時看見學生練得很勤，技法卻愈練愈糟，沒有變得完美，反而錯誤百出。

學生永遠必須記住，他的手指只是其內在意識的外在表達器官，雖然他的彈奏也有一部分是機械性的，但他絕不能機械性地思考。最微小的技法鍛鍊也必須要有其自身的方向、自身的目標。沒有立下確切的目標，就不應該貿然前進。學生應該向自己指出他必須跋涉的道路，還有目的地在哪裡。理想的教師要能讓學生帶功課回家解決，而不是在課堂裡為他解決問題。老師最重要的使命是提升學生的意識，直到他能珍惜自己發展理念的能力為止。

從常規中解放

「噢，常規是恐怖的，它要求絕對正確，要人變成不能犯下一丁點錯誤的人形機器！刻板正確和鬆散可厭，要達到兩者的平衡再困難不過。要年輕學生經歷一段強調嚴格紀律的階段當然是好的，但如果這種紀律造成了機器人，那究竟好在哪裡？真的非得要教我們的小朋友用死板的套路來思考每件事不可嗎？以時間這件簡單的事為例，從大多數年輕學生的琴音中，你只會聽見那種火車般喀隆喀隆的節奏，此外一無所有。每個小節都和前個小節行進的方式一模一樣。學生已經被教到要去觀察小節線，把它看成是切分整片街景成塊狀的石牆。這樣下來，整首曲子慘不忍睹，難以形容。事實上，小節線雖然是我們學樂譜元素時提供指引的要件，但往往也導致訓練不足的學生做出完全錯誤的詮釋。舉例來說，在 F

這樣：

小調鋼琴奏鳴曲，作品20第一首〈獻給海頓〉的段落中，貝多芬的理念一定是以下

「之後，在如今的紙本樂譜中，它被小節線分成如下的小節：

「學生彈上面的樂句時，很麻煩的是他似乎傾向非常仔細地觀察小節線在哪裡，於是便失去對樂句整體的掌握。音樂應該要以樂句而非小節來掌握。研究詩時，你會先努力掌握詩人在話語和句子裡表達的意思，不會斷然地喃喃念出字詞。學生如果永遠擺脫不了以小節為練習單位的習慣，永遠看不出作曲家的整體訊息，而只能一小部分一小部分前進時，他就永遠沒辦法彈出音樂的藝術性。許多學生不了解，在某些曲子裡，計算小節的拍數其實會令你誤入歧途。曲子的整體節奏往往是由一連串小節來標示，你必須把小節當成單位來計算，不是把小節中的音符當成單位來計算。比方說，要計算以下取自蕭邦圓舞曲，作品 64 第一首（有時也稱做〈小狗圓舞曲〉）的段落，最好是如此計算其節拍：

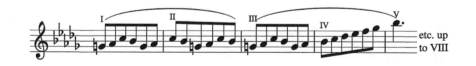

每個學生都知道，在每個四分之四拍的常見小節中都有一個強拍，第三拍是次強拍，第二與四拍則是弱拍。在一連串能以四拍計算的小節中，你會發現往往都是如此安排。學生會不斷遇見能沿著較寬廣的路線學習的機會，最棒的是，音樂富含著如此有趣和令人驚訝的可能性，他的探索將永無止盡。每首傑作的每頁樂譜，儘管經過多年鑽研，還是可能包含著某些懸而未解的問題，有待學生正視並追獵。」⑥

謝爾蓋・拉赫曼尼諾夫
S. V. Rachmaninoff

謝爾蓋‧拉赫曼尼諾夫 S. V. Rachmaninoff

謝爾蓋‧瓦西里耶維奇‧拉赫曼尼諾夫，一八七三年四月一日出生於俄國諾夫哥羅德（Novgorod）。他在莫斯特音樂學院時跟隨西洛第學琴，西洛第是李斯特最喜愛的俄國學生之一。這位大師只稍微指點拉赫曼尼諾夫的技法，並讓他徹底熟悉一流鋼琴作品，拉赫曼尼諾夫就寫出了一發表即獲公認為頂尖鋼琴大師之作的樂曲。

他的作曲老師是阿倫斯基。阿倫斯基除了在技法藝術中頗有成就，也以豐富的旋律帶給認識其作品的人愉悅。一八九一年，拉赫曼尼諾夫贏得莫斯科音樂學院大金勳章，他身為作曲家的作品，也開始引來歐洲各地樂評的好評。除此之外，他身為鋼琴家的能力也廣獲矚目，巡迴演奏皆非常成功。他的樂曲形式從歌劇、歌曲到鋼琴曲，十分多樣，最受歡迎的作品是升C小調前奏曲，所有進階學生都要學這首曲子。他獲任俄羅斯皇家音樂學院的總督學，這是沙皇時期所能榮獲的最高榮耀之一。作曲家為自己的名字提供的正確發音是：Rokh-mahn-ee-noff。

（以下討論以德語進行）

第十六章
藝術性演奏的基本要點∕拉赫曼尼諾夫

形成適切的樂曲概念

「要定義真正優秀的鋼琴琴藝有哪幾項特質，似乎是不可能的任務。然而，只挑出十個重要特點，並且一次只拿一項出來仔細討論，學生還是能有思考上的收穫。畢竟你永遠無法用筆墨說明老師所生動傳達的事。學習一首新樂曲時，掌握作品的整體概念很重要。你必須理解作曲家的整體概念為何。當然，從一個小節到下一個小節，一定有必須解決的技法難題，但除非學生對作品能形成某種較完整的概念，否則他最後的演奏將變得像音樂拼貼。

每首樂曲的背後都有作曲家的構思計畫。學生首先應該努力發掘這個計畫，接著按作曲家所可能要他建構的方式來重建樂曲。

「你問我，學生如何對作品整體形成適切的概念？最好的方式，無疑是聽其他鋼琴家彈奏這首曲子，這位鋼琴家必須是詮釋這首樂曲無可置疑的權威。然而，許多學生的狀況無法獲得這樣的課程。從早到晚都忙著教琴的老師，往往也不可能將這首樂曲的所有細節彈得盡

205

善盡美。不過，有天分的老師能引領學生對樂曲的藝術需求形成概念，令人有所斬獲。

「假如學生沒有機會聽見大師或他的老師彈奏，只要他有才華，那就無須失望。才華！啊，那是所有音樂工作中的一大要件。如果他有才華，就能以慧眼看出貫穿所有藝術奧祕的美妙力量，並顯露出其他事物所揭露不了的真相。接著，彷彿是出於直覺，他會掌握到作曲家譜寫作品時的意圖，並像真正的詮釋者般，將這些思維以適當的形式傳達給觀眾。

技法的純熟

「不用說，純熟的技法應該是學生要成為優秀鋼琴家的首要條件。優秀的彈奏不可能沒有清晰、流暢、獨特、靈活的技法。彈奏者的技法能力，要能立即把技法用進他所詮釋的樂曲，解決其所有藝術需求。當然，某些個別段落可能需要特殊技法，但普遍來說，除非彈奏者的雙手與心智訓練有素，能掌握現代樂曲中的主要難題，否則技法也沒有用處。

「俄國的音樂學校極注重技法，這或許是近年某些俄國鋼琴家頗獲好評的原因之一。俄國頂尖音樂學院的工作幾乎全受皇家音樂協會督導，其教學體系有彈性，雖然學生都必須修同樣的課程，但某些個例能獲得特別關注。然而，技法的重要性至高無上。所有學生都必須

206

練到技法爐火純青，沒有人可以是例外。聽聽俄國皇家音樂學院所依循的一般計畫，你可能會覺得有意思。在俄國皇家音樂學院，學生總共要上九年課，頭五年從哈農（Charles-Louis Hanon）的教本中接受大部分的技法指導，這份教本在音樂學院中流傳很廣。事實上，這幾乎是嚴格的技法研究所採用的唯一教本。所有練習曲都定在 C 調，包括音階、琶音和其他有特殊技法設計的演練形式。

「到第五年末尾，會有一場考試，分為兩階段。學生首先必須接受技法純熟度的考試，再接受藝術性演奏的純熟度的考試──彈樂曲、練習曲等。然而，如果學生無法通過技法考試，就不能繼續進修。由於學生很熟悉哈農教本中的練習，所以他叫得出編號，考官會請他彈比如說練習曲 17、28 或 32 號等，學生就立刻坐到琴鍵前彈琴。

「雖然原本的練習曲全是 C 調，考官可能會要求他用其他調彈。因為學生早已熟悉所有練習，所以轉任何調來彈應該都沒問題。考試還包括節拍器測驗，學生知道考官會要他用某些速度來彈練習曲，考官告訴他速度，接著便啓動節拍器。比方說，他可能會要求學生用 120 拍彈降 E 大調音階，八分音符為一拍。假如學生成功做到了，就能獲得分數，接著進行其他測驗。

「我個人相信，這種對完整技法知識的堅持非常關鍵。光是能彈出幾首曲子，這種能力並不構成音樂純熟度。那就像只會放出幾首歌曲的音樂盒。學生應該要能全面掌握技法。

「其後，學生會接受進階技法訓練，例如陶西格的教材。徹爾尼當然也廣受歡迎。然而，阿道夫‧馮‧漢塞特（Adolf von Henselt）的練習曲就比較少聽到，雖然他在俄國教學的時間很長。漢塞特的練習曲很美，應該要和蕭邦的練習曲歸為同類。」

適當的分句

「如果學生不知道分句這個十分重要的主題底下的法則，他就不可能做好藝術詮釋。不幸的是，許多優秀音樂的版本都缺乏妥善的分句標記，有些分句符號還標錯了。因此，唯一安全的方法是要學生特別鑽研這一部分的重要音樂藝術知識。以往我們很少使用這些符號，巴哈也用得極少。那時這些標記並不必要，因為每個自視為音樂家的音樂家，都能決定自己要如何分句。不過，單是理解樂曲分句的判定方法絕對還不夠，落實那些分句的技巧也同樣重要。作曲家心裡必須要有真正的音樂感受，否則就算擁有一切正確分句的知識，也毫無價值。

調節速度

「假如我們必須用良好的音樂感受或感性來掌控分句的落實，調節速度對音樂能力的要求也同樣講究。雖然今日在大部分情況下，既定樂曲的速度是以每分鐘拍數的標記來標明，彈琴者往往還是必須要有判斷力。雖然遠離這些至關緊要的音樂路標通常並不安全，但他還是不能盲目追隨速度標記。以我們俄國人的話來說，我們絕不能『閉著眼睛』跟著節拍器走。

彈琴者必須有所斟酌。我不贊成總是用節拍器練習。節拍器是設計來設定時間的，如果不濫用，這倒是一名忠心耿耿的僕人。然而，節拍器應該只用在這個目的上。把自己化為這個小音樂鐘的奴隸的人，有可能彈出你所能想像最機械性的演奏，絕不應該讓節拍器像統治者般，管轄著學生練習時間的每一分鐘。

彈琴的性格

「很少學生明白，鋼琴琴藝中總是有絕佳的機會能同中求異。每首樂曲都是獨立的，應該有其特殊的詮釋法。有些演奏者彈起每首樂曲來都一模一樣，就像某些飯店提供的餐點，端上桌的菜樣樣嚐起來千篇一律。當然，成功的演奏者必須有強烈的個性，他所有的詮釋都必須帶有個性的印記，同時他也應該持續尋求改變。蕭邦敘事曲的詮釋必須截然不同於史卡拉第的隨想曲。貝多芬的奏鳴曲和李斯特的狂想曲，相近處也實在不多。因此，學生必

209

須試著給予每首樂曲不同的性格。每首樂曲都必須獨立擁有其個別概念，如果演奏者無法傳達這個印象給觀眾，那他和演奏機器便相差無幾。約瑟夫·霍夫曼有能力為每首樂曲注入其獨特而鮮明的魅力，這點總是令我心曠神怡。

踏板的重要性

「大家都將踏板稱為鋼琴的靈魂。我從來不了解這是什麼意思，直到我聽見安東·魯賓斯坦彈琴，他的琴藝出神入化，難以形容。他熟悉踏板的程度可謂非凡絕倫。在蕭邦降 B 小調鋼琴奏鳴曲的最後一個樂章中，他做出了言語所難以表達的踏板效果，凡是記得的人，永遠都會把這當成至高的音樂喜悅來珍視。研究踏板是一生的事業，是高等琴藝研究中最艱鉅的部分。當然，你可以為其運用建立規則，並讓學生詳盡研究所有這些規則，但同時，我們也往往有技巧地破除這些規則，來產生一些非常迷人的效果。這些規則代表著我們的音樂智力所能掌握的少數已知原則，就像對於我們所居住的星球，我們或許所知著富，但在已知的法則之外，還有廣大的宇宙，那個天外體系只有大音樂家的藝術望遠鏡才能洞悉。就這點來說，魯賓斯坦和其他幾位鋼琴家成功了，他們把唯有自己領略得到的、令人夢寐以求的美，帶到我們這些俗人眼前。

常規的危險

「我們必須尊敬過往傳統，而傳統難以捉摸，因為只能從書中尋求。儘管如此，我們也絕不能受限於常規。破除傳統是藝術進展的法則。所有大作曲家與演奏者的成就都是建立在他們本人所破壞的常規遺跡上。創造永遠比模仿好，但我們要創造前，最好先熟悉歷來的最高成就，不僅就作曲是如此，就鋼琴琴藝也是如此。鋼琴大師魯賓斯坦和李斯特的知識視野都無比寬廣。他們了解古往今來鋼琴琴藝的一切可能梗概，讓自己熟悉音樂進展的每段可能發展，這是他們聲名屹立不搖的原因。他們不是徒具技法的空殼，而是因為知識而偉大。噢，希望今日有更多學生能真心渴求實在的音樂知識，不是一昧追求琴鍵的表面工夫！

實在的音樂知識

「大家告訴我，有些教師非常注重要學生了解作曲家的靈感來源。這麼做當然有趣，對刺激學生貧瘠的想像力或許也有幫助。然而，我相信讓學生仰賴自己扎實的音樂知識，效果會好上加好。如果認為得知舒伯特是受某首詩啓發，或蕭邦的靈感是來自某個傳說，就有可能彌補真正的基礎知識、練就良好琴藝，那是一種誤解。學生首先必須看出樂曲中各種音樂關係的重點。他必須了解統合、凝聚作品的是什麼，令作品有力或優雅的是什麼，也必須知道如何呈現這些元素。有些教師傾向放大輔助知識的重要性，縮小基礎知識的重要性，

這麼做是錯的，而且必定會導致錯誤的後果。

為教育大眾而彈琴

「大師彈琴一定有遠比獲得報酬更高的動機。他有使命，那個使命就是教育大眾。有心的學生在家也必須落實這種教育任務。基於這個原因，最好能將心力放在自己覺得有利友人的音樂教育的樂曲上，且必須善加判斷，不要太曲高和寡。大師則有些不同，他期許、甚至要求觀眾要有某個層級的音樂品味、某種程度的音樂教育，否則只是對牛彈琴。假如大眾願意欣賞最偉大的音樂，就必須多聽好音樂，直到音樂之美變得鮮明。

「要大師在非洲內陸開巡迴音樂會是沒有用處的。大師應當帶來最佳表現，不應該受無心智能力欣賞其作品的觀眾所批評。大師指望全世界的學生也能為教育廣大愛樂觀眾而盡一分心力。請勿浪費時間在平庸或不入流的音樂上。人生短暫，不應在滿是音樂垃圾的貧瘠撒哈拉沙漠中遊蕩。

活力的火花

「所有優良的鋼琴琴藝中都有一種活力的火花，似乎能讓傑作的每次詮釋活靈活現。那種火

花只存在於一瞬間，而且無法解釋。比方說，技法能力相當的兩位鋼琴家彈同一首樂曲，一位彈得枯燥乏味、懨懨無生氣，另一位彈起來卻美妙得難以形容。他的琴音似乎有血有肉，觀眾不由得沉浸其中，深受感召。讓區區音符活潑起來的活力火花是什麼？在某個意義上，可以說是演奏者強烈的藝術興致，也就是令人驚訝的、所謂的靈感。

「作曲家當初譜寫樂曲時，無疑是深獲啟發。當演奏者發現作曲家在樂曲誕生的那一刻所發現的喜悅時，他的演奏也會出現嶄新而不同的東西。這似乎是受到精彩絕倫的刺激與鼓舞的結果。觀眾會立刻意會過來，有時甚至會原諒受啟發的演奏者技法上的不完美。魯賓斯坦有出神入化的技法，但他承認自己也會犯錯。儘管如此，他的每一個可能的錯誤，都換來了抵得過一百萬個錯誤的理念與樂音美景。魯賓斯坦彈得萬無一失時，反而會缺少一些美妙的魅力。我記得有一回，他在音樂會中彈米利‧巴拉基列夫（Mily Balakirev）的《伊斯拉美》，有事情讓他分了心，而且他顯然完全忘記了樂曲，但他還是繼續以曲子的風格即席彈琴，如此大約四分鐘後，剩下的樂曲才回到腦海，他才正確地彈完全曲。他深受這件事困擾，所以彈節目單的下一首曲子時百分之百精準無誤，但說來也怪，他的失憶為曲子的詮釋帶來的絕妙魅力，卻也就此消失。魯賓斯坦是真正絕無僅有的音樂家，或許正因為他充滿人性衝動，琴音也截然不同於機械式的完美，所以他在大家心中益發偉大。

「學生彈琴時，固然必須以作曲家所希望的方式與時間來彈奏所有音符，但他的心力不應該僅止於彈對音符。樂曲中的每個個別音符都有其重要性，但還有其他事物和音符差不多同樣重要，那就是靈魂。畢竟，活力的火花就是靈魂。靈魂是音樂更崇高表達的來源，無法以力度標記來表示。靈魂會本能地感覺到何時需要漸強，何時需要漸弱。就連音符要延長多久，也是取決於其意義，而藝術家的靈魂會向他發號施令，告訴他這個延長音應該持續多久。假如學生訴諸機械性法則，武斷地決定音符延長的時間，他的琴音將缺乏靈魂。

「鋼琴要彈得好，必須時常離開琴鍵深思。學生不應該以為彈出音符就代表任務已了，其實這只是剛開始。他必須讓樂曲成為自我的一部分，每個音符都必須喚醒他的音樂意識，讓他了解自己真正的藝術使命。」。

阿爾費德・海森瑙爾
Alfred Reisenaue

阿爾費德‧海森瑙爾 Alfred Reisenauer

阿爾費德‧海森瑙爾，一八六三年十一月一日出生於德國國王山（Königsberg）。他先後向母親、路易‧克勒（Louis Köhler）與亨斯特學琴。一八八一年他首次在羅馬以鋼琴家的身分登台，在霍恩洛厄紅衣主教（Cardinal Hohenlohe）的宮殿演奏。在德國巡迴演奏並參訪英國後，他在萊比錫大學研習法律一年。但他發現法律不合自身志向，於是重拾音樂會生涯，開啟一長串的巡迴演奏歷程，長途跋涉到全世界每個有音樂觀眾的偏鄉角落。他是一個成就斐然的語言專家，能非常流利地說許多種語言。他身為作曲家的工作重要性不高，但在某些鋼琴琴藝的研究領域中，他的地位非凡。他逝世於一九〇七年十月三十一日。

系統性的音樂訓練／阿爾費德・海森瑙爾

「我對母親感激不盡，因為她在我早期的音樂生涯中，給予了我亮眼的起步。她是個出色的女性，對教學的天分，千真萬確。你瞧，我現在鋼琴上放著的舒曼升F小調鋼琴奏鳴曲樂譜就是她在用的，她彈得極有感情，我從來也比不上。有一件事讓我特別對她永懷感念。

在我還未學到何謂音符或琴鍵之前，有一天她把我帶到一旁，用只有母親對孩子說話時才用的那種簡單而美麗的語言，向我解釋組成音樂的樂音之間渾然天成的關係。這是靈感也好，直覺也罷，又或許是為了有利我學習而仔細構思的計畫，我也說不準，但我母親自此便開始落實我一直認為是兒童教育中最重要、卻也最受忽略的一步。我們音樂教育的錯誤在於，大多數教師一開始教的不是音樂，而是樂譜和樂器的特色。

「沒有什麼比這種教學更可能破壞孩子的音樂直覺。例如，一般採用的教學計畫是讓孩子摸索白色琴鍵，並進行C音階的練習，等到他覺得整個音樂世界都蘊含在C音階中時，又碰到F與G音階的邊界。升F、B、降D與其他調被看成極為困難，孩子在心裡用自己特殊

的邏輯推斷，這些調因為根本很少用到，所以當然一定比較不重要。黑色琴鍵則是『未知之地』。因此音樂究竟是什麼，孩子的觀念從一開始就已經完全不正確了。

「在記譜存在、琴鍵發明之前，大家歌唱。在孩子對記譜或琴鍵有任何認識之前，他也唱歌，以他天生的音樂直覺歌唱。記譜與琴鍵只是音樂的象徵，困住美麗鳥兒的牢籠。它們不是音樂，就如同字母也不是文學。不幸的是，我們的音樂象徵體系和琴鍵本身都非常複雜，對年輕孩子來說，這就和他哥哥學的微積分和代數同樣困難。事實上，升F調、B調、降D調等之所以困難，只是因為命運使然。如果調整鋼琴這個樂器的音高，讓眼前的升F調變成C大調，那也能發揮其音樂功能。然而，事情不會因此變得比較簡單，在我們找到比較好的替換方法前，只得接受這長久以來的音樂記譜法。

「我還十分年幼的時候，母親就帶我去找李斯特。李斯特馬上看出了我的天分，並強烈建議我母親讓我繼續從事音樂工作。同時他也說：『我年紀還小時，因為父母的忽略，所以神童的身分令我飽受批評，很久以後我才做好公開登台的適當準備，面對不可避免的後果。這對我造成了數不清的傷害。請不要讓你的孩子遭受這種命運。我本人的經驗十分悲慘。在他成為成熟的藝術家之前，不要讓你的孩子公開登台。』」

「我的啟蒙老師路易・克勒是一位藝術家，一位偉大的藝術家，但他是教學藝術家，不是鋼琴藝術家。他的琴藝遠遠不及同時代的鋼琴家，但他讓教學化為藝術的成就，很少人比得上。他無論如何不彈琴給學生聽，也不要求他們用任何方式模仿他，彈琴通常也僅限於一般的示範和建議。這些方式讓學生的個性得以保留並發展，所以雖然學生永遠清楚知道哪些權威傳統支配著某首曲子的詮釋，但不會沒頭沒腦地模仿，在老師建議下彈出誇張而僵硬的音色。他教學生要思考。他本人也是一個努力不懈的學生和思考者。對於技法，他擁有老師們會認為獨特的觀念。

克勒的技法教學

「他發明了很多小撇步，比當今的教學計畫更能迅速解決技法難題，但我們不能說他很激進。他相信在某一點到來前，學生教育的技法面還是多少要沿著傳統路線前進。如此當學生到達那一點時，他會發現自己已經站穩了機械技法的山巔。隨後，克勒再從鋼琴的樂曲史所呈現的技法難題出發，繼續加強學生的技法純熟度。換句話說，學習技法只是為了讓學生能探索音樂的天地，只要裝備齊全，他就能克服萬難。克勒對沒日沒夜地練習技法嗤之以鼻，認為這樣荒唐地浪費了時間，也會造成很大的傷害。

「我的意見和他相同。讓我們假設，我一天要坐在鋼琴前六、七小時，除了做傳統的指法練習外什麼也不做。從心理上來說，我的靈魂在那幾個鐘頭的練習裡發生了什麼事？不論男女，人人只會覺得煩躁，別無其他感受。同樣的練習不是也存在於數千首樂曲裡，但能以某種關聯引起心靈的興趣嗎？要進階鋼琴家用也許比中古世紀的禁欲者或今日的東方僧侶還令人難熬的身心刑罰來折磨自己，真的有必要嗎？不，技法是一股把音樂家碾成碎片的強大力量，犧牲者比你所能想像的還多。這種教學產生了木頭般僵硬的觸鍵，且傾向令鋼琴家相信，鋼琴演奏的藝術取決於持續不斷的技法操練，但其實學好技法能力應該看成是開始，而不是結束。學生離開學校時，你會說他們舉行「畢業典禮」(Commencement，譯註：也有「開始」的意思)。習得技法只是開端，不幸的是多數人都以為是結束。也許就是這個原因，我們的音樂學院才會培養出那麼多前景光明、技術純熟，但不出幾年就遭人遺忘的年輕人。」

李斯特其人

「我達到某個進階層次時，非常榮幸能結識不朽的李斯特。我認為李斯特是我所遇過最偉大的人。我的意思是，我從未在其他各界中遇見過這般心智強大、性情卓越，才氣縱橫的人。

我這麼說聽起來可能有點誇張，但我見過許許多多偉人、統治者、法官、作家、科學家、教

師、商人和戰士，不論其地位如何，沒有哪個人不讓我覺得，如果李斯特也和他同行，一定會讓那個人相形失色。李斯特的人只能以一個詞形容：『巨人』。他擁有我見過的人當中最慷慨的天性。他有志成為大作曲家，比他身為作曲家所顯露的作品幅度更偉大的作曲家。當時華格納正陷入危急關頭。李斯特拋棄了自己的抱負，儘管當時他對鋼琴懷有空前遠大的志向，但他統統捨棄，只為了支持華格納多舛的理想。李斯特為了犧牲而受什麼苦，世人並不知情。不過，你想像不出有人比他更能充分展現出道德英雄主義。他和我在這個主題上曾有親密談話，透露一二無妨。

李斯特的教學法

「他的慷慨和他協助並與年輕藝術家合作時所展現的個人力量，是言語也難以形容的。你問我他有沒有特定的教學方法，我的回答是，他痛恨現代意義上的方法。從最崇高的意義來看，他在教學上是綜合各家之長。就某個方面來說，我們根本不能將他看成是老師。他不收學費，課程也不合常規，有點缺乏系統。在另一個意義上，他是最偉大的老師。你坐到鋼琴前，我來展示李斯特上課時大致進行的情形。」海森瑙爾出色而機智，善於模仿他所想形容的人。筆者坐在鋼琴前彈幾首短樂曲，好一陣子後，不免會彈到蕭邦的降 A 大調圓舞曲，作品 69 第一首。在這同時，海森瑙爾則走去另一個房間。耐心聽完後，他回來模仿

221

李斯特走路的樣子、臉部表情，還有晚年他特有的沙啞吸鼻子聲。接著他對樂曲的情感可能性提出很長的「溫和訓誡」，中間不時穿插吸鼻了換氣聲，並以飛快的速度從法語轉到德語，再回到法語，如此反覆多次。他模仿李斯特說：「首先，我們必須直抵事物核心，也就是蕭邦選擇在靈魂裡培育並令其開花的種籽。說得粗略一點，就像這樣：

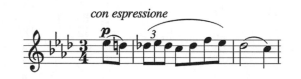

「而蕭邦的下一個念頭，無疑是：

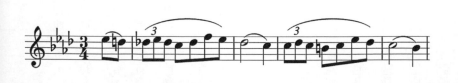

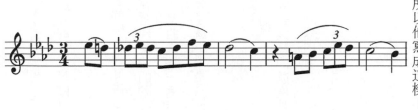

「但因為他的品味和對稱感
完美，所以他寫成這樣：

「一面研究並以作曲家的態
度來彈曲，我們也來一面思
考。我的意思是，在構思的
心智過程中，還未落筆的念
頭本身是一團雲霧。作曲家
會從四面八方來觀察它，最
後才實際決定他所想完成的
精確形式。舉例來說，這個
主題在蕭邦心裡很有可能是
這樣進行的：

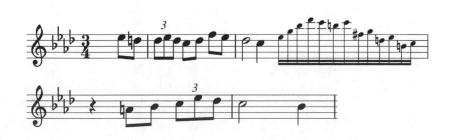

「這裡的主要概念是去探求蕭邦的思維起源，並以你的藝術見解來揣測那個思維的含意，盡可能以蕭邦的方式來貼近它。」

「演奏者的職責與其說是彈出音符與力度標記而已，不如說是對作曲家的意圖進行藝術評估，並在重現樂曲的階段中，感覺自己激起了作曲家實際作曲時的自然心理狀態。透過這種方式，樂曲成為一個活生生的實體、偉人蕭邦的靈魂有血有肉的化身。沒有這種洞察天分，鋼琴家就不過是具機器，有這種天分，他才可望成為最高等級的藝術家。」

獨特的態度

海森瑙爾對鋼琴的態度是獨特而有趣的。一般都認為音樂家對其樂器充滿柔情，幾乎像個慈父。但海森瑙爾並非如此。他甚至做出以下評論：「我永遠都會受鋼琴的特殊魅力吸引，卻永遠無法解釋原因。我覺得我必須彈琴、彈琴、彈琴、彈琴、彈琴。這已經成為我的第二天性。我彈得又多又久，以致鋼琴已成為我的一部分。但我總是不免覺得，這是我與這個樂器的持續搏鬥，即使是以我的技法資源，我仍舊無法表達我從音樂中聽見的一切的美。

雖然音樂是我的生命，但我痛恨鋼琴。我彈琴是因為我無法不彈，也因為其他樂器沒有一種能模仿我從音樂中感受到的旋律與和聲，那是模仿不來的。我所到之處大家無不說：

『啊，他是巨匠（master）。』荒謬極了！我哪是巨匠？從何說起？主人（master）在這裡（指著鋼琴），我只是奴才。」

鋼琴音樂的未來

音樂界頻頻出現一個有趣的問題，是關於牽涉鋼琴的作曲藝術有多少未來可能性。不少人對新的旋律素材與處理該素材的技法及藝術手法有可能枯竭，感到十分憂心。「我不認為有必要害怕我們會缺少原創的旋律素材，或處理這類素材的原創方法。音樂作曲藝術的可能性一點也未耗竭。很難用言語表達，但我覺得就某個意義來說，鋼琴作曲的一大『派別』隨著李斯特結束了，另一個『派別』則隨著布拉姆斯告終。儘管如此，我還是能預見未來將興起很多嶄新而美妙的派別。我的預言基礎是，在音樂藝術的歷史中，相同的狀況頻頻發生。」

「話說回來，我的野心是開一系列的獨奏會，依年代順序將所有偉大的音樂傑作排成節目單。我希望自己退休前做得到這件事。這是我環遊世界的一部分計畫，從來沒有人這麼做過。」筆者詢問他的曲目會不會和魯賓斯坦多年前在倫敦的著名不朽獨奏會相近，他回答：「會比魯賓斯坦的獨奏會選曲更廣。時代使我們有可能舉行這種系列獨奏會，過去魯賓斯坦

可能也遲遲不敢這麼做。」

美國人的音樂品味

「我發現美國人的音樂品味在許多方面很驚人。在西奧多・湯瑪斯（Theodore Thomas）與雷奧波・達姆羅許（Leopold Damrosch）之前的時代來到美國的很多音樂家，回歐洲時也會帶回當時美國音樂發展狀況的真實故事。這些故事千真萬確，在歐洲也流傳甚廣，因此歐洲人很難理解美國今日的文化發展已到了什麼程度。美國對達姆羅許和湯瑪斯的不懈努力應當是感激不盡的，多虧他們有心到美國，如今才有可能在幾乎每座美國城市，排定和在大型歐洲首都的音樂會絕無不同的節目單。美國首要都市的音樂教育程度出奇地高。當然，商業因素一定發揮了某種程度的影響，但在許多情況下，傷害並不如想像中的嚴重。音樂在美國的未來，我認為一片光明，過去我在美國巡迴演奏的經驗，回憶也十分美好。

提到美國作曲家，海森瑙爾對愛德華・麥克杜威五體投地，讚不絕口，對其他作曲家倒沒有那麼留心提出批評意見。詢問之下我發現，他曾誠心誠意力圖找出美國有哪些新素材，但他說除了麥克杜威，他唯一找到的只有不痛不癢的沙龍音樂。不過，他並不熟悉幾位美國作曲家的作品。他也沒有在作曲上下功夫，並聲稱那並非他的長處。

226

在美國開音樂會的情況

「然而，在美國開巡迴音樂會的一個大難題是，你必須長途跋涉。我時常認為，美國觀眾聽到的絕少是大鋼琴家的頂尖表現。想到在美國要成功巡迴所牽涉到的可觀花費，還有要實際推動巡迴音樂會的企業所必須發揮的洪荒之力，也難怪鋼琴家必須在短得荒謬的時間裡四處奔波跋涉。沒有人能想像，連像我這種體格的人也不堪忍受。（海森瑙爾是極為強壯有力的男人）前一晚在西部城市演奏完後，隔天晚上我又不得不到東部城市演奏。兩座城市相隔幾百英里。到了那個東部城市，我又不得不從火車站直接抵達音樂會會場的舞台，不但又餓又累，風塵僕僕，而且沒有練習的機會。在這種狀況下，你怎麼可能會有最佳表現？

不過，美國的某些情況令這些事無可避免，因此鋼琴家如果表現參差不齊，偶爾就得接受批評了。在歐洲，這些情況並不存在，因為居住區相距很近。我很高興有機會能說明這點，很多美國人無疑沒辦法了解藝術家在美國演奏時，往往不得不經歷這些令人苦惱的狀況。」

ᵔ

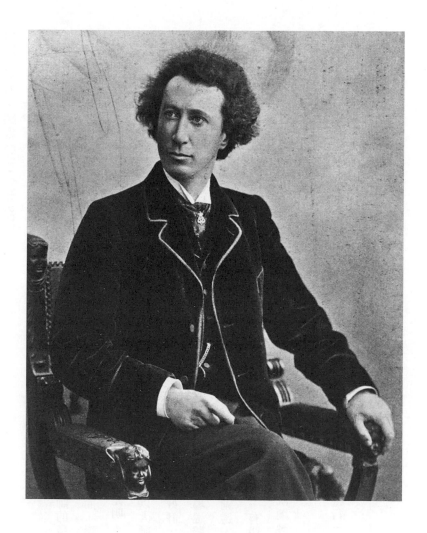

埃米爾·馮·紹爾
Emil von Sauer

埃米爾・馮・紹爾 Emil von Sauer

埃米爾・馮・紹爾，一八六二年十月八日出生於德國漢堡，啟蒙教師是母親，她是個優秀的音樂家，栽培有天分的兒子不遺餘力。

一八七九年到一八八一年，他向鋼琴名家安東・魯賓斯坦的弟弟尼可拉斯・魯賓斯坦學琴。許多人認為，相較於在音樂會舞台上鋒頭更健的哥哥，尼可拉斯・魯賓斯坦的教學能力優秀得多。

一八八四年到一八八五年，紹爾師從李斯特。在自傳《我的一生》（My Life）中，紹爾描述當時李斯特已經到了其著名的才氣消失殆盡的晚年，這位威瑪大師的琴藝並未像其他大師般令紹爾折服。然而，李斯特對紹爾很有興趣，並預言他前途光明。

早在一八八二年，紹爾便以大師身分首次舉行巡迴音樂會，因為廣獲好評，所以隨後又在其他愛樂諸國舉行了多場巡迴音樂會。樂評特別讚美他的琴音非常剔透、清朗，形式對稱，展現出一貫的熱情。有段時間，紹爾擔任維也納帝國音樂學院鋼琴高級班導師。

（以下討論以德語和英語進行）

第十八章

大師的訓練＼埃米爾・馮・紹爾

「有幸擁有一位音樂家母親，是我此生最無法估量的優勢之一。我的整個藝術家的生涯都是拜母親所賜。如果沒有她慈愛的照顧和耐心堅持，我很可能從事截然不同的工作。小時候，我對音樂漠不關心。我痛恨練琴，而且直到十二歲以前，也沒有顯露出任何才華過人的徵象，但她還是孜孜不倦地帶著我勤練，她堅稱，因為我的祖父是著名藝術家，她自己也致力於音樂，所以我的血液裡一定也有這種天分。

「我母親是路德維希・戴普（Ludwig Deppe）的學生，艾美・費伊（Amy Fay）小姐曾在其著作《德國的音樂學習》（*Music Study in Germany*）中提到他的名字。戴普是出色的教學家，對觸鍵的理性體系根基有絕佳的概念。他尋求的是最自然的手部位置，而且總是朝著最不會造成抗拒的路線前進。我母親灌輸我戴普的觀念，並在年輕的我所能掌握的技法範圍內，要我進行非常廣泛的標準練習曲及經典樂曲訓練。就那些年來說，我不可能有更好的良師了。就如同夏爾・古諾（Charles Gounod）、海森瑙爾等人，孩童時期的我能有充滿耐心、

231

自我犧牲的母親給予我珍貴無比的指導，實在非常幸運。母親是最無私的老師，對矯正錯誤煞費苦心。

慢條斯理的系統性訓練

「她堅持要我慢慢進行系統性的常規練習。她明白按部就班的重要性，我最早學到的幾件事裡，其中一件就是如果我漏掉了一兩天的練習，就算接下來幾天我超時練習，也彌補不回來。漏掉或跳過沒練習的那些日子，一旦過去就不會回來。你必須重頭開始，而有時要幾天才能彌補損失。

「母親也讓我理解，新鮮感在練習階段是必要的。希望練習有收穫的學生，必須要在感受健全的情況下練習。疲累，不管是心理還是生理的疲憊，都只會讓你白白練習，一無所穫。

「學生必須學習專注，假如他們沒有能力自然而然地做到這點，就應該請專家來教他們如何做。要專心一意，心無雜念，不是件容易的事。對有些三年輕學生來說，這需要大量練習，有些人甚至永遠做不到，因為天性如此。專注力是音樂生涯成功的砥柱。無法專心的學生最好放棄學音樂。事實上，無法專心的年輕人在任何活動中都不可能獲得顯著成功。話說

回來，學音樂或許比其他任何課業更能培養學生的專注力。不論你要彈哪些音符，你都必須立刻認出並正確地彈奏。在音樂中，你沒有時間心神游移。這也是為什麼即使是對無意進入專業的人來說，音樂仍極為珍貴的原因。

良好的正規教育是要件

「保持神清氣爽，讓身體獲得休息，這時專心練習一個小時，抵得過以倦怠的心、疲憊的身體浪費四個小時練習。腦袋疲乏時，手指也只能在琴鍵上虛度光陰，一事無成。我從自己的日常訓練中發現，對我來說最好是早晨練習兩小時，那天稍晚再練兩小時。苦練兩小時後，因為注意力非常集中，所以我會筋疲力竭。我也注意到，在這時做任何事都是浪費時間。我練習得太累，什麼事也做不好。」

「家長如果沒有確保註定成為音樂會演奏者的孩子接受正規教育，將是一大失策。某些家長採用的課程忽略了孩子的學校課業，他們認為他將成為專業音樂家，只需要致力於音樂就可以了，我無法想像有比這麼做更會造成藝術災難的事。這種偏重一方的栽培只應該留給除了鋼琴以外什麼也不會的白痴。神童往往是某些精神障礙的受害者。

233

「記得有次我在匈牙利看見一位出色的兒童數學家。他只有十二歲，但只要幾秒鐘就能解出

最複雜的數學問題，而且不用紙張。這個孩子的大腦裡有積水，不出幾年就過世了。他對

數學界的貢獻僅限於展示他的決心。所謂的音樂早慧者也正是如此。他們日後的人生絕少

是成功的，除非由十分有智慧而謹慎的老師來教，否則他們不久就會變成可憐蟲。

「註定成為音樂會鋼琴家的孩子，應該接受最廣泛的栽培。他必須生活在文藝界，成為其歸

化的公民。他的資訊、經驗與興趣範圍愈廣，在音樂會舞台對觀眾說話時，就愈能接觸到

更多人。公眾演講者也是如此，沒有人想聽活在狹小的知識象牙塔裡的演講者說話，他們

要的是見過也很懂世面的演講者，熟悉偉大藝術傑作和卓越科學成就，只要他能流暢無礙

地表達他的觀點，獲得觀眾認可就不困難。

乾淨的琴音與邋遢的琴音

「在技法準備的問題上，今日我們可能太少留意保持琴音乾淨的必要性。每個人當然都需要

不同的應對之道。彈琴僵硬死板的學生，或許應該多上能培養出流暢風格的課程。給這些

學生的課業，應該要像史蒂芬·海勒（Stephen Heller）的課程般，針對僅有中等技法能力的

學生而設計，至於光芒四射的蕭邦練習曲，那是給琴音冷酷堅硬的進階學生極佳的療方。

然而，我們通常會碰見的難題不是琴音僵硬死板，而是邊邊刺耳。要矯正這種輕率馬虎，沒有什麼比徹爾尼、克拉邁或克萊門蒂的知名作品更好。

「在我捨棄教學，成為音樂會鋼琴家之前，我在維也納時，經常告訴我鋼琴高級班的學生，學油畫前，必須先學速寫。在學好正確構圖的藝術之前，他們會堅持要用色彩。下場幾乎總是非常悽慘。先求技法，再求詮釋。廣大的音樂會觀眾對琴音骯髒、邊邊的演奏者沒有興趣，他再努力以病態感傷的詮釋來吸引感性的愛樂者也是徒勞。對這類演奏者，勤勉刻苦地學彈徹爾尼、克拉邁、克萊門蒂和其他類似音樂家的作品，能讓他們的音樂煥然一新，洗出高尚可敬、技法體面的琴音。鋼琴家的技法笨拙馬虎，卻想彈奏偉大傑作，會令我想到有些人試圖用令人作嘔的香水來取代肥皂水的必要性。

健康是重要因素

「健康是音樂會鋼琴家的重要因素，這點很少人了解。學生絕不能忘記這點。許多留學海外的年輕美國人因為動輒超時工作或生活作息不當，在他們邁向成功所必須乘坐的第一班車上就倒下了。音樂會鋼琴家真正的生活是慳吝刻苦的。在音樂會前，我總是刻意要自己遵從某些保健法則。我有特定的飲食，也有特定分量的運動和睡眠，沒有這些，我就無法彈

得完美。

「在美國，你會因為大家善意強留你下來吃晚餐、參加接待會等，而不得不破戒。你很難拒絕上述好意，但我總是覺得，我對觀眾有重要的義務，開巡迴音樂會時，因此我會避免參與各式各樣的社交逸樂場合。我的身心都必須持盈保泰，否則一定會招致失敗。

「大家經常在我演奏完某些特別精彩的曲目之後對我說：『啊，你能那樣彈琴，一定是先喝完了一瓶香檳吧。』事實遠遠不是如此。就算是半瓶啤酒，也會毀了我的獨奏會。以為飲酒的習慣能帶來更熱情的演奏，這是一種危險的習慣，已經毀掉了不只一位鋼琴家。要維持在巔峰狀態，演奏者必須謹守分寸，幾乎凡事都要有節制。任何不自然的縱慾一定會損害他的琴藝，導致他在大眾面前一敗塗地。這類事在我面前一再上演，也見過酒精如何在短短幾年內摧毀數十年艱苦訓練和認真學習的成果。

審慎進行技法訓練

「音樂領域廣袤無邊，我經常認為教師應該要非常小心，在技法練習這件事上不要過度苛求。技法訓練頂多是捷徑，是學生的必經之路。他應該進行各式各樣的訓練，而不是只在

236

一兩道習題上鑽研不休。尼可拉斯·魯賓斯坦有一次告訴我：『學音階永遠不應該枯燥。假如你對音階不感興趣，那就持續研究，直到你對它們產生興趣為止。』音階應該以各種重音和不同節奏來學。如果像某些老師要求他們不幸的學生那樣零零落落地練習，那就失去價值了。我不相信用桌面或無聲鋼琴可以因應技法練習，大腦永遠必須和手指一齊運作，沒有鋼琴聲，你就只能極力發揮想像力，但結果只是學到最無意義、單調、缺乏靈魂的觸鍵法。

「技法在許多人身上無疑是一種天賦。我是經過三思之後才這麼說。這就好比演說天賦，有些人口才便給，有些人則只要兩個小時就能學成別人四個小時才學得起來的琴鍵技法。當然勤能補拙，或許還能喚醒潛在的天賦，但終究不是人人都能成為技法高手。再說，有些人從技法來看是專家，但就樂曲的藝術性與音樂性詮釋來說，他的琴音卻很貧瘠、缺乏靈魂與靈感、乏味無趣。

「每位進階鋼琴家都會走到不再需要音階、琶音、徹爾尼與克拉邁的練習曲的時候。我已經有好幾年沒有練習這些了，但請不要以為我從此不再練習。我會從名曲中挑出困難的段落來反覆練習。我發現胡麥爾的協奏曲在這方面特別有用，貝多芬某些協奏曲的段落也能當成極佳的音樂練習，讓我不用在練習技法時感覺興致一落千丈，使得練習毫無價值。

到國外學琴

「關於到國外學琴，我認為自己能無偏見地發表意見，因為我正從事教學工作，而且不可能在幾年內再度到海外求學。我全心相信，美國有許多教師和歐洲頂尖教師同樣出色。儘管如此，我會建議年輕美國人在母國尋求最好的指導，再到國外進修，那會在許多方面拓展他的經驗。

「我推崇愛國精神，也欣賞堅守祖國的人，但藝術中沒有愛國精神這回事。就像巴黎音樂學院透過『羅馬大獎』為最有前途的學生提供住在義大利和其他國家三年的機會，年輕的美國音樂學生也應該善加運用舊世界的文明、藝術與音樂。對有能力在這裡暫住一段時間的德國學生來說，貴國積極而生氣蓬勃的健全發展，能給予他不少收穫。美國愛國人士那種認為應該避免到舊世界藝術中心的觀點，太狹隘了。

多才多藝

「很少人能了解，音樂會鋼琴家需要多才多藝。他必須讓自己適應各式各樣的音樂廳、鋼琴與生活條件。鋼琴與鋼琴之間往往是天差地別，有時藝術家不得不重新大幅調整他的技巧方法。各音樂廳也有顯著的差異。在倫敦阿爾伯特音樂廳等這類大音樂廳，你只能奮力讓

效果傳得愈遠愈好，不可能要求自己彈出小音樂廳所需要的細微變化。大音樂廳會失掉很多細節，只從鋼琴家在偌大的音樂廳裡所彈出的磅礡氣勢來判定他的能力，往往對他並不公平。

培養指力

「音樂會鋼琴家必須很有耐力。他的手指必須如鋼鐵般強壯，又必須像柳枝般靈活柔軟。我對《皮史納鋼琴技巧練習曲》（Little Pischma）和《皮史納鋼琴練習》（Pischma Exercises）培養指力的成效很有信心。這些練習曲如今是全球聞名，就培養指力的目標來說，我也很難想出有比這更好的練習曲。這兩部教本有點厚，但非如此不可。老師所必須面對的一個顯著難題是，學生想彈需要大量指力的曲子，卻沒有經歷過上面我所推薦的這類課程。結果是，他們的雙手因為使力而出現各式各樣的問題，有些無法補救，有些雖然還有得救，卻會造成惱人的耽擱。我從未有過這些毛病，我的肌腱等免於受苦，我想要歸功於正確的手部位置、放鬆的手腕和年輕時慢條斯理的系統性訓練。

速度

「速度取決於天生的靈活度，不是氣力。有些人似乎天生就有能力彈得很快。這永遠是手指

239

的問題，更是大腦的問題。有些人腦筋能轉得很快，如果他們也有一雙柔軟的好手，似乎

就能彈得飛快，又相對不須練習太久。當你無法一開始就取得想要的速度，別遲疑，把曲

子暫且擱置幾週、幾個月，甚至幾年。有天你一定會發現，速度的問題不再困擾著你。練

習一首你此刻再認真也駕馭不了的曲子太久，不是件好事。多一點耐心，船到橋頭自然直。

如果你大驚小怪，氣得七竅生煙，只想立刻見效，那你只會傷心失望。

才華

「才華是偉大而不變的。以李斯特為例，我最近從一個可靠來源聽到下面這個有趣的故事：

有一天，李斯特因為獲邀拜訪大公爵，所以必須離開威瑪的課堂。當時馮・畢羅已經是成

熟的藝術家，因此李斯特當場請他代上一天課。李斯特離開教室後，馮・畢羅請一位年輕

學生彈李斯特本人的創作。他不喜歡那個年輕人的詮釋，因為他巡迴時習慣用非常不同的

方式彈這首曲子，所以他嚴厲地羞罵學生，接著坐到琴鍵前，盡情彈奏起曲子來，這時年

老的大師蹣跚地闖進教室，用同樣嚴厲的語氣斥責馮・畢羅，然後坐到鋼琴前彈出比馮・

畢羅高超絕倫的詮釋來。這只是年老而有些體弱的李斯特以其優越才華折服其同時代晚輩

的一個例子。

雙手放鬆自然

「最後，讓我囑咐所有年輕的美國音樂學生，請努力彈得自然。彈琴時請避免動作誇張，盡可能平心靜氣，手腕也應該放鬆。我認為雙手不應該太高或太低，而要與前臂呈一直線。

你應該不斷努力達到平心靜氣，任何事都不應該勉強。如魚得水地自在彈琴永遠令人激賞，有才華的學生只要努力，有一天就能達到。戴普強調手部位置的方法雖然很老派，學習過程也臭又長，但還是很有趣而具啟發性。

「我個人推薦所有進階學生練彈蕭邦的練習曲、伊格納茲‧莫歇勒斯（Ignaz Moscheles）的曲子及李斯特的《超技練習曲》。我曾用這些曲子教學生，無往不利。我自己也作了一系列十三首練習曲，顯然是為了提供學生一般課程所不足以涵蓋的練習素材。

「年輕美國人有大好前程。我的學生沒有一個不是進步神速，令人訝異。他們顯現出敏銳度與好品味，也樂於老實認真地用功，說到底，那正是通往成功的真正道路。

才華有其重要性

「如果你認為才華不算什麼，那你就大錯特錯。有些人在某個行業成就平凡，但一夕之間就

241

在另一個全然不同的領域名聲鵲起，這種例子並不少見。奮力成為大藝術家或像喬治‧杜穆里埃（George du Maurier）這種大插畫家的人，都是以早先未顯露的文藝能力震驚世人。有時用功與堅持沒有發現才華在這些藝術家的生涯中必定扮演著重要角色，是我們愚昧。有時用功與堅持不懈會刺激心智與靈魂，顯露出大家從不認為存在的才華，但假如才華不存在，就像想從一鍋粥中撈出鑽石，再怎麼追求也是無望。

「才子們似乎天生就有能力做某些事，或知道做某些事的訣竅，比別人更能事半功倍地完成任務。我記得很清楚，全歐洲都在瘋扯鈴那個時候，我的小女兒也開始用兩根木棒和線軸扯著玩。看起來很有趣，所以我也想試它幾次，再示範給她看。哪知道我愈扯就愈惱火，因為無論如何都扯不起來，我意會過來的時候，已經浪費了整個早晨。我的小女兒接過扯鈴，練習不過幾分鐘，就能玩得和專家一樣好了。彈鋼琴也正是如此。有些學生要花好幾個鐘頭才學會的事，其他學生只要幾秒鐘就不費力地做到。學生的年齡似乎和音樂理解能力沒有什麼關係。重要的是才華，這個獨特的條件似乎能帶領學生看透複雜的問題，彷彿他已經解題解了好幾個世紀或世代。」⑥

242

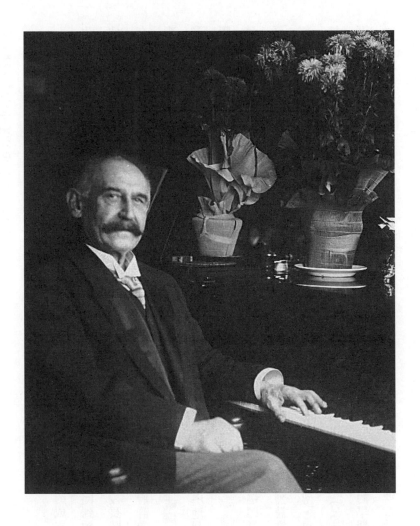

薩韋爾・夏溫卡
Xaver Scharwenka

薩韋爾・夏溫卡 Xaver Scharwenka

薩韋爾・夏溫卡，一八五〇年一月六日出生於波森省撒姆特（Samter）（波屬普魯士）。他就讀於西奧多・庫拉克（Theodor Kullak）在柏林成立的音樂學院時，是庫拉克與理查・沃斯特（Richard Würst）的學生。他畢業於一八六八年，不久便在母校獲任教職。隔年他以大師身分在柏林聲樂學院首次登台，其後許多年也與索列（Émile Sauret）及葛倫費德（Alfred Grünfeld）定期在柏林合開音樂會。一八七四年，他放棄在那所著名柏林音樂學校的教職，走上巡迴音樂大師的生涯。一八八〇年，他和兄長菲力浦・夏溫卡（Philipp Scharwenka）合力成立夏溫卡音樂學院，菲力浦也是一位有才華的作曲家。

一八九一年，夏溫卡在紐約成立一所音樂學院，但一八九八年夏溫卡回到柏林時，該校也林德沃茲—夏溫卡音樂學院校長許多榮譽頭銜。他是奧地利與德國政府許多榮譽頭銜的得主，接受過普魯士國王（威廉二世皇帝）所賜予的「教授」頭銜，以及奧地利皇帝所賜予的「宮廷鋼琴家」頭銜。

他在美國及歐洲多次舉行巡迴音樂會，以身為兼具龐大知性力量及強烈詩性力量的鋼琴家揚名。他的作品廣為流傳，包括四首協奏曲，歌劇《瑪塔斯維達》（Mataswintha）也獲得許多重要的製作。他的早期作品波蘭舞曲在這二三十年來極受歡迎。

（以下討論以德語和英語進行）

第十九章
學鋼琴的效率／薩韋爾・夏溫卡

「學鋼琴有時其實是不是浪費時間，這見仁見智，因為所有知識活動都必然伴隨著智能進展。然而，年輕教師很快也會明白，如果用對方法，就能省下大量時間，迅速見效。我所謂的『用對方法』，意思不是說只有一種方法是正確的。能為一個學生帶來最佳成果的正確方法，十分不同於能為另一個學生帶來最佳成果的正確方法。今日的方法遠比以往一般所認可的方法更有彈性，老師的偉大，有一大半是來自他能依學生的特殊需求來發明、順應並調整其教學方法的能力。因此，如果他能從學生的明顯需求來選擇採用哪些演練、練習曲和教學曲，就有可能大幅加快學生進步的速度。假如某個學生缺乏速度和靈敏度，徹爾尼的許多練習曲在這方面可圈可點；另一個學生無法培養出很好的唱音，學彈蕭邦的練習曲也幾乎一定能改善。

早年學琴所失去的時間

「雖然我多年來的教育工作幾乎都僅限於培養學生成為教師和音樂會鋼琴家，但自然也關

245

心年輕音樂學生的基礎訓練底下那些廣泛而重要的問題。我曾針對這個主題大量撰文，而我的理念也明確展現在本人的著作《彈琴方法研究：理性課程之技法與美學需求的系統性呈現》(*Methodik des Klavierspiels: Systematische Darstellung der technischen und aesthetischen Erfordernisse für einen rationellen Lehrgang*) 中。我在柏林克林德沃茲—夏溫卡音樂學院也時時留意著這部分的音樂教學。

「我的觀察令我堅信，假如學生的基礎訓練能更包羅萬象、更扎實，就能省下大量學時間。急著要學生完成基礎課業，絕對無法讓學習更有效率，把新手交給二流老師來教，也絕對節省不了開銷。一開始就請專家來教學生，就和請鋼琴高級班的導師來指導初出茅廬的鋼琴家一樣，有其必要。如果一開始沒有做對，哪裡能期待學生進展迅速？那和期待一部破車從賽車中勝出沒有兩樣。起步時的裝備一定要能帶領學生的整個生涯走向成功。如果有所缺漏，日後一定要補全，而學生要彌補這種疏漏，難度會比他一開始就接受妥善指導還多一倍。

耳力訓練

「耳力的訓練非常重要，如果教師能確保學生學琴時除了用手指也用聽覺，日後便能省下許

多時間。老師應該教年輕學生聆聽，多聽好音樂也是確保其理解的簡單方法。早期的音樂教育都太過偏頗。教師把孩子帶到鋼琴前，要他看那套叫做記譜法的特殊圖形文字，又要他在幾個禮拜內理解那些符號對應著琴鍵上的哪些音。他開始耐心而守本分地按琴鍵時，他的音樂教育才算是以公認的方式正式開始。沒有人說明曲子有什麼意義，其節奏、和弦、美感在哪裡，也沒有人提到作曲家是誰，曲子是在什麼時期作的。這就和教學生反覆唸字音來讀中國文字符號，卻不教他多理解其字音與符號一樣。新手對課業失去興趣，只有被逼的時候才練習，這不奇怪嗎？

「我會舉雙手贊成對新手進行更理性、更廣博，也更全面的訓練。把原本手指花在無感、無腦的上下琴鍵運動的氣力，用來研究和聲、音樂史、形式和任何能拓展學生知識、加強學生興趣的課業上，日後都能大幅省下時間。

多餘的技法研究

「在幾何學上，兩點之間最短的距離是直線。教師應該盡可能設法找出訓練技法的那條直線，帶領學生從生疏走向純熟，而不需要在漫無止盡的大街小巷裡遊蕩，惶惶不知所終。

我認為所有美國教師都和每位歐洲教師一樣，在試著要求業餘者徹底練習和充分研究時，

都會聽到相同的抱怨。每當老師要求他們進行某些不可或缺的技法研究，或是對和聲、美學或歷史問題進行某些必要的探索時，儘管這對出色的鋼琴詮釋極有助益，他還是會聽到如下抱怨：『我又不想當作曲家。』或『我又不想成為鋼琴家，我只要會彈一點，開心就好。』教師完全明白也重視學生的態度，雖然他知道學生的理由很愚昧，但要向業餘者解釋這點，似乎比登天還難：除非他用對方法，否則他從中得到的真心滿足或樂趣，將會少得可憐。

「總而言之，這整件事是要說明，我們必須通曉某個分量的技法、理論與歷史知識，才能成為音樂家，在那之前，我們只是演奏者。兩者是有區別的。教師永遠不應忘記，他們的首要任務是栽培出一個音樂家。所有非音樂性的演奏都令人難以忍受，再多技法研究也造就不出音樂家，一切目的只在訓練手指彈得更快、更能彈出複雜節奏的技法研究全是多餘，除非底下有能造就真正音樂家的根基與涵養。

「對有心的學生來說，每首曲子都有其本身特定的技法問題。但除非學生的興致濃厚，否則學琴過程將變得單調乏味，成為所有技法研究的一大阻力。學生應該不斷努力避免讓練習單調。一旦練習變得枯燥無趣，其價值就立刻變得低落。唯一能避免這點的方法是尋求變化。我在《彈琴方法研究》中說過：『漸進轉調、各式各樣的節奏變化，以及反向進行頻繁

變化，多少能減少技法練習中音樂與音調上的單調。』這裡應該特別強調反向練習，所有學和聲的學生都很明白箇中原因。反向彈琴時，所有速率不均、斷點不精確，還有一切觸鍵失衡的狀況，都會變得比順向進行同樣的練習更刺耳可聞。反向彈琴有益的另一個重要原因也不可低估，那就是手指與操作手指的手部對應神經之間，將培養出某種生理『共鳴』。舉例來說，同時用左手和右手的小指彈琴，比同時用左手小指和右手中指彈琴要容易得多。

學習不重要的主題是浪費心力

「今日的教師普遍有一個印象，認為更審慎地挑選練習曲，並因材施教地改編練習曲，能省下許多時間。比方說，徹爾尼寫有一千多首編號作品，其中一些是歷來最有價值的練習曲，但沒有人會要求學生彈完徹爾尼的每首練習曲，絕不會比他們也不得不學的卡爾·萊施霍恩（Carl Albert Loeschhorn）、克拉邁和克萊門蒂的曲子還多。教師必須小心謹慎地挑選練習曲來因材施教，假如年輕教師覺得自己沒有能力做到這點，那他不是應該採用有能力的權威所編訂的選輯或合集，就是聽取幾位成熟老練教師的忠告，直到他獲得適當歷練為止。

要求所有年輕教師向一位年長教師見習，直到獲得一定分量的歷練為止，這個計畫也不錯。教學與音樂純熟度是兩件非常不同的事。現在修完一堂音樂課，不代表學生已經能教書。在過去，技工必須跟在師傅身邊學，直到有很多音樂學院也會開課給老師，其立意甚佳。

師傅認為他的技術已經純熟到能自立門戶為止。我們的教育者也應該接受稱職的訓練，這點更加重要。他們不需面對機器，但確實必須面對所有機器中最精妙的機械——人類的大腦。

「老師們所採用的某些練習曲，依我之見不應當那麼受歡迎。有些練習曲根本太瑣碎，棄之可也。例如我對海勒從來也沒有特別的好感。他的練習曲優美悅耳，但我認為很多時候似乎有點在模仿舒曼、孟德爾頌等巨匠的風格，那還不如學彈巨匠的作品更有益。我相信萊施霍恩的練習曲有偉大的教學價值。萊施霍恩是天生的教師，他知道如何蒐羅並展現技法難題，設法為學生帶來真正的益處。庫拉克的練習曲也是上乘之作。

「這個問題遠比乍見下重要得多。不論學生出師後會選擇哪種練習，在教師指導期間，他的課業應該全集中在對他最有幫助的曲子上。教師應該維持課程的一貫性，不應該有多餘素材。有些教師傾向教不入流的曲子，只為了吸引某些學生渙散的注意力。他們覺得只要能維持學生的興趣，教那種歌劇式的改編曲比較好，再膚淺也無妨，不需要堅持採用明知對學生最好的素材，否則學生恐怕會去找別的更沒有原則、更容易妥協的老師。當教師已經到了不得不讓學生自行選曲，或指揮老師要教哪些曲子才能保住他的興趣時，教師會發現

250

自己對學生已經沒有多少影響力了。堅持自行規劃生涯的學生永遠是絆腳石，最好是把醜話說在前頭，明言他永遠不應該有這類干涉。除非學生絕對相信老師的判斷，否則最好就此叫停。

大腦技法與手指技法

「很少學生明白，在琴鍵上花無數個鐘頭做我們已經做得到的事，追求我們已經擁有的事物，只是一種浪費。仔細想想，每個人生來就有某種手指靈敏度。人人都能飛快地上下運動手指，不需要藉由琴鍵訓練。非洲荒野的野人也有這種天生的靈敏度，儘管他可能一輩子也沒見過鋼琴。這樣說來，為什麼要在琴鍵上練習好幾個鐘頭，追求我們已經擁有的成就？很多人聽到我主張他們本來就擁有自己也無可置疑的靈敏度與速度時，可能會覺得詫異。你不需要長年練習來讓手指快速上下運動。另一個事實是，只要上過真正優秀的老師的幾堂課，買票聽過幾場高級鋼琴獨奏會，往往就能令你領略到優秀觸鍵法的『竅門』，那是很多人在琴鍵上奮鬥多年也達不到的。

「不，需要花時間的技法是大腦的技法，因為是大腦指揮手指要在正確的時間挪到正確的位置。這可能是讓學音樂最有效率的根源。如果你想花最少時間來學鋼琴，那就要徹底理解

251

你的音樂問題。你必須用心眼正視，用耳朵細聽，用感覺體會。在你將手指挪往琴鍵之前，心裡應該先形成對合宜的節奏、適當的音色、美學價值與和聲內涵的理想概念。這些事只有經過研究才可能完全領悟，彈弄琴鍵是做不到的。說到底，這才是學音樂最可能省時的終極辦法。

「老師在省時上扮演著什麼角色，這個主題可以大書特書。好老師是敏銳的批評家。他的經歷與內在能力，讓他能精確迅速地判別錯誤，就像訓練有素的醫學專家也能精確迅速地判別病因。診斷至關緊要。如果你真正患的是神經衰弱，那麼診斷你患風濕而以風濕痛來治療你的醫師，一點也無法為你省事。同樣的，技巧和能力不足的教師也可能浪費許多寶貴時間修復你的技法與音樂缺陷，卻發現你的問題根本不在那裡。選擇教師應該慎重其事，因為選錯教師不但會浪費時間，也會浪費你的天分、精力，有時還會磨掉你成功冠冕上的寶石：抱負。

典型的例子

「有些墨守彈琴成規的冬烘先生很能顯示出某種浪費時間的途徑，而原因不過是因為他們年邁。我對守舊有信仰，但反對排除所有進步精神的守舊。世界不停前進，我們也不斷發現

新的事物，不斷判定哪些舊方法最禁得起時間考驗。過去二十五年來，整個歐洲樂壇都在為壓觸（pressure touch）好，還是斜敲觸（angular blow touch）好的重要主題爭論不休。過去有段時期，大家明顯花了很多心力讓與鋼琴技法有關的一切都變得盡可能僵硬而無彈性，當時訓練手指得要像小鎚子般跳上跳下，手臂則要僵硬地貼在身體兩側不動。事實上，有些教師還會要學生把書夾在腋下，練習期間一直貼著身體，這種情況並不少見。

「海因里希・埃爾利希在世時是廣獲認可的權威，他曾在編訂陶西格的技法研究時寫過一本附冊，清楚勾勒他的概念體系。他主張陶西格堅持要他出版。今日我們正目睹著一場大革命，要手臂保持自由，避免任何僵硬死板。大家發現，當我們運用壓觸時，會有一股比機械性的『敲擊』（hitting）觸更微妙而敏感的力量，掌控著整個觸鍵體系。大家也發現，沿著機械路線發展擊觸會浪費很多時間，因為壓和揉（kneading）都比敲擊更能在短時間內達到更優越的成果。在我看來，壓觸自由得多，我對這種方法有絕對的偏好。早先的方法會產生拘束、無音樂性的琴音，學生會感覺綁手綁腳，令人想到今日那一整個新款裙裝的世界（窄裙），似乎也造成我們的時尚女士行動不便。

「來德國向我學琴的美國學生，大部分都有極豐富的訓練。美國有無數位優秀教師，美國學

生也幾乎個個都很用功。他的主要優勢是專注力，他並不揮霍時間或腦力。有些人因為只能住在歐洲待兩年，有時更少，自然會覺得自己必須在兩年內做到很多事，因此他全力以赴。

這不是壞處，因為他的心智力量會因此加強，也很守課業本分。

「美國年輕女性大多非常自立，這是她們的一大優勢。她們通常知道如何照顧自己，同時也有男氣在該發問的時候提出問題。我居住在美國時結交了很多好友，我很樂意指出從上次造訪美國以來，我在各方面都見到了長足進步。我尤其急著早點讓美國觀眾更熟悉我最近的樂曲，因為我對音樂在這個國家的未來很有信心。我希望他們能熟悉我的第四號鋼琴協奏曲等作品。如果美國以我的波蘭舞曲和其他一些明遜於我其他作品的輕鬆小品，來評斷找身為作曲家的功力，那會讓我懊悔萬分。」₍₅₎

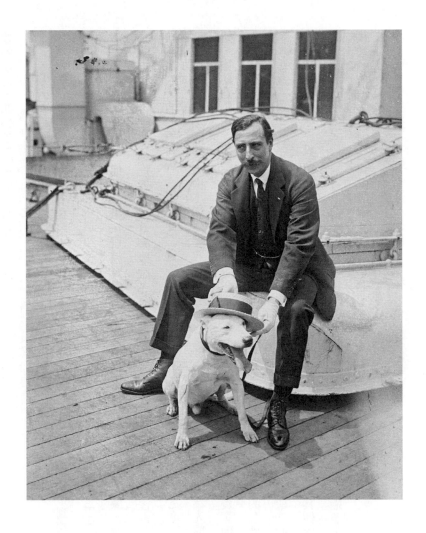

歐內斯特・謝林
Ernest Schelling

歐內斯特・謝林 Ernest Schelling

歐內斯特・謝林，一八七五年出生於紐澤西州貝爾維迪爾（Belvidere），最早從父親那裡接受音樂訓練。他四歲半在費城音樂學院首次登台，七歲進入巴黎音樂學院，向蕭邦的著名弟子喬治・馬提亞斯（Georges Mathias）學琴，前後兩年。然而從八歲開始，他就到法國、英國與奧地利巡迴演奏。

十歲時，他被帶到斯圖加特接受戴奧尼斯・普魯克納（Dionys Pruckner）及名揚海外的美國教師柏賽・該丘斯（Percy Götschius）的教學指導。不久之後，他又短暫接受雷樹第茲基的指導，但因為到俄國與其他國家巡

迴而中斷。十二歲，他被帶到瑞士巴塞爾（Basle），漢斯・胡伯（Hans Huber）接手延續他已經令人眼花撩亂的訓練。他深受忽略的正規教育，也在這時獲得注意。十五歲，他到德國投入卡爾・海因里希・巴斯（Karl Heinrich Barth）門下，但因為先前的工作壓力過大，他十七歲就患神經炎，因而捨棄大師生涯。他與帕德瑞夫斯基的意外邂逅，使得他在安排下成為帕德瑞夫斯基的學生，在那三年間帕德瑞夫斯基沒有其他學生。自那時以來，謝林在海內外舉行過多場巡迴音樂會。

第二十章
學彈新曲／歐內斯特・謝林

初階研究

「學彈一首新樂曲時，經驗讓我明白，學生如果先讀過樂曲幾次再用鋼琴學，會省下很多時間，對樂曲也會比較有概念。還不習慣不經樂器協助就在心裡把音符解譯為琴音的年幼學生，很難做到這點，儘管如此，一開始就這麼做很有好處。學生能因此避免頻頻出錯，徒勞無功。沒有任何初步認識就直接彈樂曲，對想訓練眼力辨讀速度的人來說，也許是很好的練習，但還是應該記得，即使是最靈活的眼力辨讀者，通常也會從頭到尾看完新曲子起碼一遍，對較困難或複雜的段落做好心理準備。養成不依賴鋼琴讀譜的習慣後，學生很快就有能力不靠鋼琴琴音而能聽見音樂，他心裡會由此對樂曲產生整體概念，最後必定會帶來令人詑異的良好成果。

樂曲的技法要求

「接著應該考量的是如何彈出正確音符。漫不經心地初讀，往往導致學生把樂曲音符彈得與

257

實際上十分不同。有些學生在這方面的誤解甚多，令人吃驚。在你確保自己能精確掌握音符之前，你沒有條件考慮其他細節。無法重複彈同一個小節內的臨時音階變化、忽略連結線或有連結線的等音程等，都是漫不經心的演奏中常見的錯誤。等你讀完整首樂曲，判定所有音符，沒有機會出現任何誤差之後，你會發現最好的進行方式是取一段很小的樂段，先研究完再說。對經驗不足的學生，我建議一次取兩小節或同樣長度的樂句。在你確信自己已經精熟之前，請勿離開這兩個小節。這需要你付出大量專注力。許多學生做不到這點，因為他們低估了必須付出的專注力。他們期待不費吹灰之力地獲得成果，但結果永遠令人失望。熟悉這兩個小節後，再取兩小節並徹底學習。接著回頭連接這兩三個小節，確保中間不可能出現任何中斷或干擾。隨後照樣進行到後四個小節，不要中斷，直到你學完全曲為止。

「這種學習方式可能比你所慣用的方法更花時間，但絕對能讓你學得最徹底完整，最能帶來令人滿意的結果。我發現要準備公開演奏的曲目時，這是不可或缺的方法。你需要鉅細靡遺地學習，最後就會獲得藝術上的成效，也更能感受到你所研究的樂曲有何音樂價值。舒曼的C大調幻想曲是所有樂曲中最美、也最難貼切詮釋的作品之一。以這首曲子為例，乍見之下它似乎四分五裂，如果粗心大意，就永遠也無法確保作品達到必要的調和。但如果

258

用我所建議的方式鉅細靡遺地學習，整首樂曲會變得無比緊湊，每個部分環環相扣，必定會帶來美好的和諧。

形式區別

許多作品有形式上的區別，例如奏鳴曲、組曲等。即使是李斯特的狂想曲，也有速度與風格迥然不同的樂章。這裡的祕訣是，要把每種區別放進與整體的關係來掌握。所有各部分之間，一定有某種內在和諧性。如果不這麼做，你的詮釋會破壞這首偉大傑作。這裡的難題是，你要找出一個樂章與另一個樂章的關聯。即使是傳統奏鳴曲的各主題之間，也有明確的相互關係，難就難在如何在詮釋這些主題的同時，也產生差異與和諧。也正是這種詮釋上的差異，為不同大師的鋼琴獨奏會增添了不同魅力。沒有哪種方法是最正確或最好的，只有個人意見的多寡和藝術品味的展示。假如能舉出哪個方法最好，現在就有機器能錄下那種方法，整件事就解決了。但我們想聽見的是所有不同方法，也因此我們會去聽不同鋼琴家的獨奏會。我要如何更強烈地指出，鋼琴家也必須是一個有文化涵養、藝術感性與創造傾向的人？老師必須讓學生思考自己的詮釋，假如漏掉這點，就是允許他彈出傳統、沒有靈感的琴音，他從此便無望進入藝術殿堂。

259

必要的觸鍵方法

「學彈新樂曲時，一旦已經判定曲子的風格，也確保音符精確無誤，學生就應該開始思考觸鍵這件至關緊要的事。他從先前的指導中應該已經學到鋼琴琴藝中不同觸鍵法的原則。我堅信一開始就應該為你所研究的段落找出適當的觸鍵法。同理，在如歌的段落也不要用錯觸鍵法，那就不要像許多人一樣浪費時間圓滑奏。同理，在如歌的段落也不要用錯觸鍵方法，以免產生錯誤音色。不論何時手腕都應該保持在盡可能柔軟靈活的狀態，永遠不應有任何拘束。我在中斷數年後，重新開始向帕德瑞夫斯基學琴時，他就特別強調這點的重要性。

我覺得培養觸鍵和音色最有用的時期，是孩子手部的天生能力逐漸練出成人的靈活度的那幾年。非常不幸的是，我十二到十八歲這段期間無法做這種練習，因為身為神童，我的課業太重又太常開巡迴音樂會，毀了我的健康，只有用餘生進行最艱困的練習，我才能恢復兒時彈琴時的那種天生能力。事實上，這一切都是拜帕德瑞夫斯基先生的好心堅持與絕佳靈感之賜。

正確的速度

「掌握正確速度對學生來說是一件非常重要的事。首先他必須絕對確定他抓對了時間。在所有琴藝中，沒有比差勁的時間概念更不妙的事。即使是經驗不足、沒有音樂細胞的觀眾，

也察覺得到這種差勁的時間感。學生應該把這件事看成絕頂重要的事情之一，並自我要求務必完美掌握時間。有些學生只能勤奮刻苦地培養。節拍器幫得上忙，數拍子也是，但這樣還不夠。學生必須養成時間感，創造一種內在的節拍器，無時無刻都感覺得到它的搏動。

節奏特色

「無論如何都要以慢速開始練習，再逐漸加快速度。最糟的是一開始速度就太快，於是總是導致事倍功半，進度拖沓。正確的速度會及時到來，你必須耐心等待自己有能力培養。要用彈性速度來彈的段落，學生總是一敗塗地，因為他們普遍認為右手一定不能與左手同步，但未必總是如此，有時雙手也會同步彈奏。彈性速度只是指『搶時間』，但這種搶和『搶彼得的錢來付保羅』同樣道理，也就是說，如果小節的一部分用漸慢的速度來彈，另一部分就必須加快速度來補償。如果右手要彈得與左手不同步，那左手就應該成為整個小節速度所仰賴的錨點。蕭邦說左手是指揮，這個稱呼非常好。以他的降 B 小調序曲為例，在這首精彩作品的後半部，重複規律彈八度音所形成的低音，會扎下節奏的基礎，就算右手再躁動而反覆，也動搖不了這個根基。

「節奏是一切的基礎。即使是寂然無聲的巨岩，過去也是大地恐怖的節奏性震動所留下的紀

念碑。鳥鳴啁啾有節奏，巨大火車頭的運動也有節奏，我們的言語、步履也都有節奏，生活中的事多多少少都是如此。如此說來，研究新樂曲的節奏特色極為重要，賦予樂曲動作與典型律動的每個重音都必須仔細研究。讓觀眾隨音樂搖擺的，是節奏。有些演奏者似乎天生就有能力為其詮釋注入節奏魅力，以其變化精神大幅激發觀眾的活力。我無法想像真正偉大的藝術家沒有這種節奏感。

作曲家的靈感

「我個人相信有『純音樂』，亦即在鋼琴作曲領域中，音樂是獨立自足的，不需要其他藝術來加強它的美。不過，我們有些現代作曲家聲稱其音樂靈感來自傳說、名畫或大自然，為了摸索作曲家的本意，我看得出探索這些來源的好處。德布西的一些作品就有這種需求。

讓我為你彈他的〈格拉納達之夜〉為例，這首作品精緻巧妙，需要你對東方生活有所領略，而且確實是摩爾西班牙古老堡壘宮殿的一種樂音夢景。我覺得在這類例子中，探索其靈感來源能幫助演奏者把作曲家的概念放在心上，我登台彈這首樂曲時總是這麼做。

研究分句

「樂曲中的每個樂句都需要句句分開研究。我相信學生應該盡一切努力學習如何分句，說得

精確一點，是學習分析樂曲，讓所有構成樂曲的樂句都能明白呈現。像歌者研究單一樂句般鉅細靡遺地研究每個樂句，這絕不是件簡單的事。更重要的是要研究樂句彼此之間的關係。音樂藝術作品中的每個音符和每個其他音符都有某種關聯，樂句也是如此。彈奏每個樂句時，都必須想到它與作品整體的關係，特別是它與置身其中的樂章之間的關係。

標示指法

這個國家的頂尖教師已經大量討論過指法的問題，在這裡畫蛇添足似乎沒有必要，但指法研究確實是學一首新樂曲時最基本的考量要點之一。你應該詳盡研究指法，也應該清楚理解指法要依不同演奏者的手而調整，一點也不需把書裡寫的指法當成天條。明智的學生會嘗試多種指法，最後才決定自己最適合哪一種。會花功夫研究指法的學生一定會成功，而那些不考慮是否得當、只知依令行事的學生，絕少能達到出類拔萃的音樂高度。

一旦決定採用哪種指法，就應該貫徹到底，絕不更改。頻繁變更指法意味著你會浪費好幾個鐘頭的時間練習。有人或許會認為這樣太機械化，但成功的藝術家總是這麼做。為什麼？只不過是因為，恪守某種指法能建立手指的習慣，帶來自由與定性，讓演奏者能多加考量藝術詮釋的其他細節。

「我經常發現，在某些特定段落運用較困難的指法是有益的，因為困難的指法往往會為作曲家的原意帶來更好的詮釋。就我所知，經典鋼琴樂曲中有無數段落能用來說明這點。再者，只要學生充分花時間練習，一個剛開始看似困難的新指法，往往比他所採用的傳統或固定不變的指法更簡單。樂句裡的必要重音，往往需要演奏者採用不同的指法。強壯的手指自然比較能適應強烈的重音。在這之外，最好是用類似的指法來處理相近的段落。

背譜

「我還想就默記樂曲略述一二。背譜有三種方法。一是以視覺背譜，也就是用心眼來看音符；二是以耳朵背譜，這是最自然的方法；三是以手指背譜，也就是訓練手指無論在什麼情況下都要盡忠職守。公開演奏前，學生應該用上述所有方法默記樂曲，只有這樣才能給予他絕對的自信。如果其中一種方法失效，還能用另一種方法補救。

「仔細研究完上述提到的各點，也能彈出令人滿意的樂曲細節後，學生應該把樂曲當成整體來練習。沒有什麼比樂曲連貫性和協調性，更讓音樂家困擾的了。這個問題應該要從聽覺來把握，就像畫家是從視覺來看待他的作品。畫家會站開一點距離來觀察畫作的所有成分是否協調。鋼琴家也必須做同樣的事。他必須反覆聽自己彈奏，假如聽起來『有破綻』，

他就必須協調所有成分，直到能提出真正的詮釋而非一團支離破碎的段落為止。這需要領悟力、洞見、才華，鋼琴家要功成名就，三個條件缺一不可。」⑥

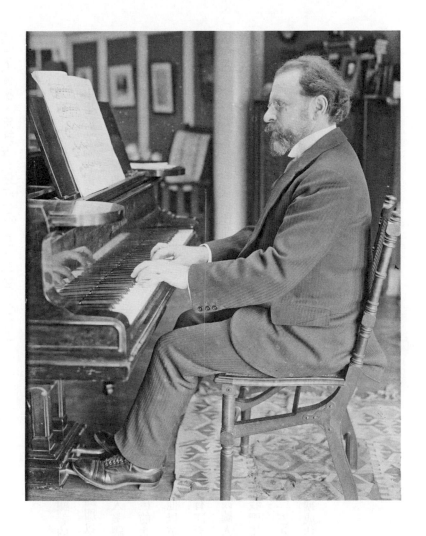

西吉斯蒙德・史托佐夫斯基 Sigismond Stojowski

西吉斯蒙德・史托佐夫斯基 Sigismond Stojowski

西吉斯蒙德・史托佐夫斯基，一八七○年五月二日出生於波蘭凱爾采（Kielce）。他在克拉科夫（Cracow）向瓦迪斯瓦夫・澤倫斯基（Władysław Żeleński）學琴，又在巴黎音樂學院上路易・迪耶梅（Louis Diémer）的課，並在同一間學院向里奧・德利伯（Léo Delibes）學作曲。當時大家認為他身為作曲家和鋼琴家的天分非凡，他也在一八八九年成功奪得鋼琴獎與作曲獎的首獎。當時，史托佐夫斯基著名的母國同胞帕德瑞夫斯基負責監督他的生涯教育，並親自擔任他的教師。

史托佐夫斯基的管弦樂作品在巴黎引起大家注意，並以大師身分獲得顯著的成功。他在一九○六年來到美國，隨即以頂尖作曲家、鋼琴家與教師的身分進入美國音樂界。在音樂天分之外，他也是出色的語言專家，能流利運用多種語言，例如他以英文撰寫的文章特別生動而富表現力。有回大家稱讚他的語言能力，他說：「我們波蘭人是天生的語言專家，這份榮耀是因為我們年輕時用心而徹底學過許多語言。」一九一三年，史托佐夫斯基的海外巡迴演奏會大獲成功，作品也廣獲喜愛。

第二十一章

詮釋究竟是什麼？╱史托佐夫斯基

作曲家的表現途徑限制

「有些人不善探索音樂藝術的精深堂奧，很難明白作曲家要向詮釋者說明他寫曲時心中的理想毫微時，途徑十分有限。或許可以說，雖然每個大作曲家在創作時都有如上帝，但傳進俗人之耳的，只有他心裡無數的美最微不足道的吉光片羽。協助作曲家將思維形諸筆墨的符號並不充分，頂多只能記下其構思傑作當時的一抹陰影。當然，我們現在說的是廣義上的作曲家，如貝多芬那類有不朽訊息要傳給後世的作曲家。環顧所有作曲家，貝多芬所用的表現法或許是最完美的。他的作品代表著一種完整性、一種姿態、一種巨匠手法，是所有後世的典範。我們也必須指出，很少作曲家比他更能精確運用表現標記，例如時間標記、力度標記等。

「在所有這些事上，貝多芬也不得不遵守他人為了更清楚傳達作曲家的原意而採用的常規。這些常規就如同所有傳統，有的不足以傳達作曲家的完整理念，有的則十分武斷，沒有給

269

予詮釋者將自身理念注入表達的充足空間。學生應該試著揭開記譜常規的面紗，更清晰地洞悉作曲家表達在其作品中的個性。從這個觀點來看，所謂的主觀詮釋似乎是唯一合理的詮釋。事實上，魯賓斯坦曾指出，假裝自己客觀，嚴格依照樂譜的表達標記來彈琴，很少為詮釋留出彈性的人，骨子裡才是主觀的。表達得更精簡一點：既然音樂中一切永恆價值都來自熾熱的藝術想像，演奏者就應該不斷運用其想像力來詮釋。

「另一方面，雖然主觀方法原則上是正確的，但當然也可能變成義大利語所說的『翻譯者』（traduttore），亦即，如果演奏者對樂曲的理解與表達，不是來自他長久而嚴謹地探索音樂研究的所有根本法則與相關支脈，再以此為基礎，對詮釋該曲的最佳方法形成自身意見，那就完全違背了作曲家的理想。在這方面訓練不足，就像築一道中國長城埋沒作曲家的原意。我們必須用所謂『分析性練習』的方式，一塊塊拆毀這座長城的磚頭和石塊。學生要獲允進入天選子民的聖城，獲知作曲家的理想，這是唯一的途徑。

詮釋者必須與作曲家合作

「在某種意義上，詮釋者是作曲家的合作夥伴，說得明確一點，他是延續其音樂思維與其充分表達的『傳承者』。有別於其他藝術，音樂是一種未完成的藝術。偉大的畫作完成後，

造成其表面變化的是時間，也只有時間。當拉斐爾、魯本斯、霍爾班（Hans Holbein the Younger）、科雷吉歐（Antonio da Correggio）、范戴克在其曠世傑作中留下筆觸時，這些藝術作品就完工了。然而，巴哈、貝多芬、蕭邦、布拉姆斯寫下思緒的紙墨紀錄，卻每每必須經過重生，才能傳入人心。這種重生是詮釋技巧中一切美好的本質。新生命流進演奏大師靈魂的那一剎那，也流進了樂曲。他會從中領悟到『那字句是叫人死，聖靈是叫人活』的偉大真相，音樂又比任何藝術更是如此。詮釋者必須精通音樂的『字句』並尋求其靈魂的『重生』。假如他做得到，就練成了絕頂的詮釋本領。

「因此，從字面或客觀角度來說，詳盡而慎重地研究作品本身，了解同類作品的結構及編曲底下的音樂法則和表達作品所必要的琴鍵技法，確實能讓人洞悉這首傑作的本質；但只有研究過作曲家的生活環境，探索過他那個時代的歷史背景，理解他的喜悅與苦難，對其理想培養出深刻而真心的共鳴，同時不斷嚴謹修正自己的理想及用來評斷其傑作標準的概念後，你才能揭下掩蓋作品原意的面紗，貼近作曲家身為巨匠的創造性人格。

研究歷史背景

「為了突顯我的意思，我可以用帕德瑞夫斯基對李斯特與蕭邦的詮釋來說明。在我向這位鋼

271

琴巨匠學琴那段時期，我有豐富的機會能觀察他個人，領略他極富藝術個性的音樂見識。

很有趣的一點是，他彈狂想曲時會用各種不同的延長和調整效果，來形成對李斯特本人精神的謳歌。為了保存蕭邦的精神，他則是反其道而行，永遠拒絕做出陶西格所做的那類變動，不像有些鋼琴家會藉此假裝自己『突顯』或『現代化』了蕭邦獨特而完美的琴藝。不同的因應之道是深思的結果，也是對產生作品的時代與條件進行研究的成果。

「音樂史的研究顯露出許多非常重要的事，這些事不僅直接影響著演奏者的詮釋，也影響著觀眾能欣賞一件音樂作品的程度。基於這個理由，上一季我在紐約孟德爾頌音樂廳舉行歷史獨奏會時，前兩場就先以演講說明大師們構思樂曲時的歷史條件。

音樂符號的不足

「上面提過音樂符號的不足，即使是節拍器這種機器嚮導，也未必都能精確呈現作曲家心裡的樂曲速度。讓我從貝多芬友人費迪南·黎斯 (Ferdinand Ries) 所寫的傳記舉一個小例子。

黎斯當年在準備貝多芬的第九號交響曲的指揮工作時，請貝多芬在紙上寫出演奏樂曲所應遵循的節拍器速度標記。當時節拍器還是頗新的工具，其發明人梅澤 (Johann Maelzel，說得更確切一點，他是改良者，因為節拍器的原則是來自荷蘭) 也是貝多芬的朋友，有時他們

親密無間，有時則簡直是『針鋒相對』。儘管如此，個性強勢的梅澤還是成功說服了貝多芬把節拍器記號寫進幾部作品裡。於是自然的，即使是在當時，節拍器也立刻在音樂界獲得重要地位。因此，黎斯也急著要依貝多芬的理念來指揮《合唱》交響曲。貝多芬也寄出版商的要求，寄去一張標有節拍器速度的紙條，但紙條失蹤了，所以黎斯寫信請貝多芬再寫一張。貝多芬又寄了一次，此時不見的紙條找到了，兩張紙片一比對，才發現貝多芬希望這首交響曲演奏的速度，兩次竟完全不同。

「即使是設計最精良、最完整的表達標記，例如貝多芬和華格納所採用的標記，作曲家要將觀點傳進詮釋者腦海，還是面對著詞窮的一大問題。有些現代音樂術語辭典雖然卷帙浩繁，但要淋漓盡致地表達藝術家的想像，其詞彙卻完全稱不上完整；就呈現力度變化或程度的傳統標記來說，反而還造成了數不清的訛誤。

「我們可以放膽說，作曲家是其自身作品最敏銳、最有自覺的評判者，甚至能評判哪些衣裝最適合這些作品。所有樂曲都有其神聖面和自覺面。神聖面是指靈感，自覺面則和靈感要穿上哪種最得體的和聲、複音與節奏衣裝有關，這是靈感在未來世代眼中的衣裝，也是對樂曲品頭論足的依據。假如衣著邋遢、不得體也不合身，就不可能為作曲家的理想目標做

出美好的詮釋。話說回來，儘管衣著再不合身，依本分演奏者也應該盡他身為詮釋者的最佳理解力去看透這些衣裝，揣摩作曲家的心思。

學習音樂語言

「談到詮釋，我們往往太容易忘記，雖然作品有其高深面，只有少數人才能領略箇中奧妙，但樂曲也有其涉及音樂文法知識的基本面，在那之外還有對音樂性朗誦的正確感受——畢竟音樂是不論在哪個時代都完全教得來的語言，而且教音樂時應該務必競競業業，條理分明。我想到的是馬西斯‧呂西（Mathis Lussy）的著作《節奏與音樂表達》（Rhythm and Musical Expression），如果學生想探索知性詮釋的相關真相，這本書極有價值。呂西是瑞士人，出生於上個世紀前期。他到巴黎學醫，但因為曾在母國接受音樂訓練，所以後來成為優秀的鋼琴教師，也是音樂主題的卓越作者。雖然是在青少女的學校教琴，但他認為自己十分欠缺真正的表達基礎知識，因此他寫書談論這個主題，此後也譯為數種語言出版。這本書極有助益，我也經常鼓勵大家閱讀，每個用功的鋼琴學生都應該人手一本。

鋼琴彈奏者的特有錯誤

「鋼琴琴鍵的本質及其能輕鬆做到某些事的特性，使彈琴者有可能犯下某些錯誤，而這是其

他樂器的構造所能避免的。舉例來說，鋼琴家截然不同於小提琴家，小提琴家每次拿起樂器就必須擺好位置，對位置的感受已經訓練得非常敏銳。就某個意義來說，有時我會對鋼琴家這行感到有點慚愧，因為就算是從公認技法爐火純青的演奏者身上，我也聽得見有違重音與分句基本法則的誇張錯誤，但只要熟悉良好的弓法，就連平庸的小提琴家也懂得如何避免犯下那些錯誤。

「事實上，發掘作曲家本意的方法多不勝數，勤奮的詮釋者必須反覆踏上探索之旅。要抵達應許之地，有很多明顯可辨的道路——其中一條是和聲，不了解和聲，演奏者再有心也永遠都達不到目標；另一條是音樂史；其他還有分句、節奏、加重音、踏板等等，不計其數。無法沿著任何一條路探索，將令你後患無窮。請找出自己的嚮導，堅持下去，不要考慮失敗，成功之路就會在你不意之中出現。」⑥

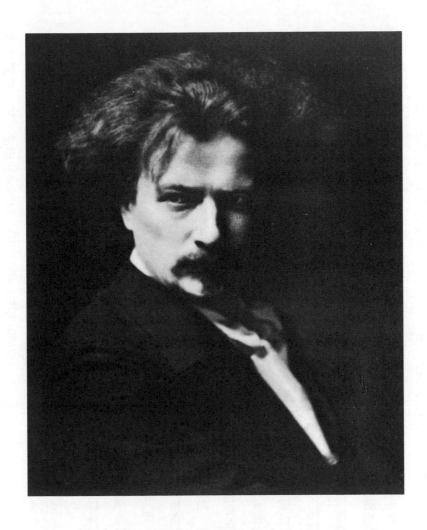

伊格納奇・揚・帕德瑞夫斯基
Ignaz Jan Paderewski

伊格納奇・揚・帕德瑞夫斯基 Ignaz Jan Paderewski

一八六〇年十一月六日出生於波蘭波多里亞省庫利洛卡（Kurylowka）。他就讀華沙音樂學院時是古斯塔夫・羅古斯基（Gustaw Roguski）的學生。十六歲舉行第一場巡迴音樂會，三年後就成為華沙音樂學院的教師。其後他前往柏林拜入海因里希・厄本（Heinrich Urban）與理查・沃斯特門下，直到二十四歲才成為雷榭第茲基的學生。

他曾一度在斯特拉斯堡音樂學院擔任教授，領微薄薪資。回頭向雷榭第茲基學琴後不久，他便開始公開演出，旋即大獲成功。

一八九〇年首度在英國登台，廣受歡迎。

一八九一年他造訪美國，此後又多次訪美舉行巡迴演奏會。他的彈琴技巧廣獲無數大樂評家的讚賞，此處不再贅述。

多數人認為他是除了蕭邦以外最偉大的波蘭作曲家。他享譽樂壇的鋼琴曲很多，但很少是由其他巨匠演奏。他的〈旅人歌〉、A小調協奏曲、幽默曲和觸技曲極富魅力與原創性，始終是音樂界的矚目焦點。他充滿力量與特色的歌劇《曼魯》偶爾也會在歐美演出。

一九〇九年，他的B小調交響曲首度由波士頓交響樂團演奏，這是一部格局宏大、構思新穎的作品。大戰期間，帕德瑞夫斯基奉獻大量財富與收入給飽受摧殘的祖國。

一九〇〇年，帕德瑞夫斯基透過信託契約成立一萬美元的音樂獎金，每三年一度頒發給本土美國人創作的最佳樂曲。

第二十二章

鋼琴藝術的視野／帕德瑞夫斯基

「早從音樂史伊始，就有人呼籲要拓寬音樂藝術的視野。但我們很難不意識到，一般大眾多半認為藝術工作者正是一群捨人生大道不走、偏要鑽羊腸小徑的理想派。事實上，藝術工作者如果不能體悟到人生的一切美好展現，也絕不可能有登峰造極的成就。以著名的佛羅倫斯畫家達文西為例，一般讀者可能會記得他是名作〈蒙娜麗莎〉的創作者，但他遠遠不只是一位畫家。他也是建築師、工程師、雕塑家、科學家、機械工程師，連音樂藝術也涉獵很深，對航空更是異常熟悉。達文西生活在四百年前，但即使是今日，你偶爾還是會發現，有些人善意歸善意，卻難以理解不管藝術家是從事哪種創作，如果做不到高瞻遠矚，他的作品再好也只能風光一時。

「這裡我們要提到另一位偉大的義大利藝術家米開朗基羅，他是畫家、雕塑家、建築師，也是詩人。作出這麼多藝術極品的創作者，如果沒有海納百川的心胸驅策他培養各種藝術形式的不同表現技巧，有可能成為偉大的藝術家嗎？他的偉大與其說要歸功於他天生多才多

279

藝，不如說是因為他的眼界開闊，能以多種不同形式的藝術參悟人生。理查·華格納也是

一位視野遼闊的藝術家。他最早的作品遵循義大利與法國歌劇作曲家的傳統，《黎恩濟》

(Rienzi) 的場面調度幾乎和賈科莫·梅耶貝爾 (Giacomo Meyerbeer) 寫過的任何一部作品同

樣壯觀，但華格納遠大的人生格局，不久便帶領他追求更大型的作品。雖然樂評家向來主

張華格納的音樂成就遠大於詩作，但我們必須記得巴黎歌劇院曾拒絕上演他的一部早期歌

劇，另一位作曲家卻採用了這齣歌劇的劇本。在華格納身上，我們不只會發現一位作曲家，

還會發現一位詩人，他也創造出了多幕不朽的舞台劇景。

「從過往許多偉大作曲家氣象萬千的音樂格局來看，他們不可能是畫地自限的人，只埋頭研

究自己作品中的枝枝節節。巴哈、韓德爾、莫札特、貝多芬、韋伯、孟德爾頌、布拉姆斯

等作曲家便對自己的舞台表現十分驕傲。鋼琴作品在早先的音樂藝術史中確實不像今日這

麼豐富，樂曲的詮釋者往往也是作曲家。他能集眾人目光於一身，是因為他有創造天賦。

事實上，巴哈不只是一位高明的風琴手，他的小提琴與古鋼琴技藝也廣獲肯定。不過到巴

哈以後的時代，各種樂譜大量增加，精通一個樂器的全部樂譜便已經是一大成就。但就算

音樂家已經熟悉一個樂器的全部樂譜，他也不應該讓這種成就抹煞人生中的其他一切，雖

然多數人顯然以為非如此不可。假如他內心是個創作者，他就有責任為自己和社會自我精

進。他必須時時接觸他那個時代的大潮流，也要熟悉過去的藝術、科學、歷史、哲學運動。

捨棄這些知識的學子永遠不可能以技巧揚名立萬。

認真的學習興趣

「話雖如此，技法的需求依舊不可小覷。學技巧要有耐心，要堅持不懈地學習。技巧拙劣只會導致疲弱、走樣、無個性可言的藝術表現。就像如果你問我，波蘭人是不是一支愛樂民族，我只能說在波蘭，你不時能遇見音樂才華不同凡響的年輕男女──但光有才華而不腳踏實地學習，有可能達到藝術與技法的盡善盡美嗎？

「過去一百多年來，波蘭不幸只能畫地自限。因為沒有國家資源，學校設備也很有限，所以波蘭難以培養出大器的品格。比方說一踏進華沙音樂學院，我們馬上會發現那所學校和莫斯科及聖彼得堡的大音樂學院有天壤之別。俄國音樂學院除了教音樂也教普通課程，因此學生上的課包羅萬象，有助他們領略高雅文化。相同的課程如果要引進華沙的學校，老師就必須以俄文來教，波蘭對這點的反對聲浪極大，所以這類計畫礙難落實。你不得不對這個國家感到驕傲，因為它分裂了長達一個世紀、卻依然能保住母語的完整。

波蘭這種教育狀況的後果是，過去一直有人認為波蘭缺乏栽培嚴肅藝術作品的抱負。大家竭力保持無憂無慮，所以在家聽的音樂也多半染上這種調調。但過去二十到二十五年來，波蘭開始培養出現在很多人說的新波蘭樂派。而這有一大部分要拜西吉斯蒙德‧諾斯科夫斯基（Sigismund Noszkowski）這位英才的心血所賜。

〔諾斯科夫斯基出生於一八四八年，很早就開始以滿腔熱忱建立祖國的旋律資源。他曾在柏林師從菲德烈‧基爾（Friedrich Kiel）與奧斯卡‧雷夫（Oscar Raif），但一八八〇年代晚期他也成為華沙音樂學院的教授。有一段時期他全心研發給盲人用的樂譜系統，從這件事便可看出他的藝術志向遠大。他的以身作則也很快感召了許多年輕人投入音樂創作，今日我們也才有機會肯定那群出色的年輕作曲家達到了非同小可的音樂成就。我能舉出最著名的幾位是卡羅‧席曼諾夫斯基（Karol Szymanowski）、盧多米爾‧魯日茨基（Ludomir Rózycki）、亨里克‧梅采爾（Henryk Melcer）。大家往往將作曲家葛瑞戈茲‧費泰貝格（Grzegorz Fitelberg）歸為新波蘭樂派，但嚴格來說他是猶太裔俄羅斯人。

〔這群年輕人接受過全套的技巧訓練，實力堅強，他們採用波蘭民俗音樂相關主題的新音樂作品，一定能大幅提升波蘭的名聲，成為波蘭人的驕傲。應該記住的是，他們這番成就是

在種種政治與教育限制下達成的，波蘭提升音樂文化的資源少得可憐，舉個例子，音樂學院一年所獲得的補助不過四千元左右。

練習拓寬視野

「波蘭雖然有不少天資聰穎的音樂家，但國內的年輕人就和許多國家的年輕人一樣，每每把音樂看成消遣而非嚴肅的學科。這並不是說學生練琴時不應該享受或作樂，而是說他應該從高深的學問中尋找真正的快樂。波蘭的音樂發展一般來說狀態欠佳，但不是因為缺少才子。事實上，有些人才華洋溢的程度教人吃驚，尤其是某些藝術家，他們有豐富的想像力和燃燒一時的熱情，卻缺乏將音樂看成嚴肅藝術的傾向或能力，不認為值得用一生追求音樂。」

「學生多數時候都在嬉戲，荒廢了課業。很多人似乎無法理解花那麼多鐘頭練琴，卻只得到那麼一點收穫的意義何在。練習當然是成功的關鍵要素。但有天分的學生很可能會太過耽溺在樂曲中，反而心神恍惚地做起白日夢，只求自娛，卻浪費了寶貴的練習時間。尋歡作樂是人的天性，而愈是有音樂天分的學生，就愈可能陶醉在新作品的音樂之美中，反而不肯花時間練習，從真正紮實的音樂訓練中獲得豐碩的成果。」

283

學音樂要下苦工

「學音樂要下苦工，尤其是練習曲、音階和琶音。技巧上有離譜缺點的學生往往會捨去所有練習曲不彈，因為他們自信滿滿地認為自己與眾不同，就算不彈練習曲也無所謂。他們很願意彈鋼琴音樂庫中難度最高的曲子，三兩下就能攻上峰頂。他們還不會爬就膽敢嘗試一切，結果幾乎總是一敗塗地。學音樂要下苦工。下過苦工的人才是真正會在任何藝術領域成就的人。還有比這更明顯的事嗎？至今這仍然是學任何一種音樂的至高真理。坐在鋼琴前享受某些偉大名作固然令人愉快，但談到要系統性地學習指法、踏板、分句、觸鍵、力度的一些棘手細節，那就要下苦工，非下苦工不可。這點再怎麼強調也不為過。

練習能帶來視野

「經常有人會來請教，希望你給予新進鋼琴家一點練習的建議。雖然你有可能樂於幫助他們，但練琴著實沒什麼竅門。建立系統，或許便是練琴最起碼的要件。所謂系統，我指的不是死板板地照本宣科，不懂得隨時應變，而是說學生如果想要持續進步，就要維持著某種日常條理與紀律。他必須為自己的成長做出某些規畫、某些圖表、某些計畫。寧可計畫蹩腳，也不要完全沒有計畫。然而在日常練習中，他也不應該自我設限。他的計畫應該盡量包羅萬象，囊括他能做到爐火純青的事，此外就應該心無旁鶩。

家庭中的音樂教養

「音樂本身是最能在家庭中培養視野的一股強大力量。為了成為偉大巨匠而學音樂的人不知凡幾，但除非是才氣縱橫的孩童，學音樂應該是為了音樂本身，不是為了任何偉大願景。

再說一次，很多孩童日後會變成老師或作曲家，永遠不會成為巨匠。我們應該慎重思考這點。大多數學生以為巨匠的生涯比作曲家好走，聲名又顯赫，同樣重要的是，也比較有利可圖。但腳踏實地從成為偉大的作曲家或偉大的老師做起，不會比竭力想變成巨匠，到頭來卻出盡洋相好嗎？

「學音樂給孩子的知識訓練極富教育價值，沒有一樣事物能取代，因此許多大教育家都非常推崇學音樂。在這之外，音樂的實學也能讓人領略偉大的音樂傑作，為他們的晚年帶來不可限量的滿足。

「用機械呈現音樂，展現出的教育價值令我印象深刻，例如用上選紙卷 * 錄音的頂級自動鋼琴、能播放優質唱片的留聲機等。我聽說有個人有一臺高水準的自動鋼琴。起初他除了最

*譯註：自動鋼琴的錄音紙卷，可模擬並打孔記錄樂手彈出的音符，供自動鋼琴重播。

流行的樂曲如流行歌和輕歌劇，其他一律拒於門外。後來他的品味慢慢徹底改變，現在他家裡一概不准放垃圾音樂。他的轉變快得令我咋舌。這樣的人自然會要求他的兒女或任何他感興趣的人去聽最上等的音樂會、最優秀的歌劇，並接觸音樂藝術的知識。換句話說，這個只聽通俗小曲的人，最後卻投效了最高雅的音樂陣營。他對藝術的看法整個改觀，從這意義上來說，他已經成為一個品味更開闊的人。

「我不禁覺得，這些重現音樂的機械除了能將名曲帶給從來沒有機會聆賞的無數人，也能廣為培養對音樂教育的需求，因為音樂這種絕美藝術的奧祕永遠動人心弦，也永遠都有教育價值。」⑹

大師的刻意練習
20 世紀傳奇鋼琴家訪談錄，教你比天賦更關鍵的學習心法
Great Pianists On Piano Playing - Study Talks with Foremost Virtuosos

作者	詹姆斯・法蘭西斯・庫克 James Francis Cooke
譯者	謝汝萱 juhsuan9@gmail.com
美術	Lucy Wright
總編輯	劉粹倫
發行人	劉子超
出版者	紅桌文化／左守創作有限公司 http://undertablepress.com
	10464 臺北市中山區大直街 117 號 5 樓
	Fax: 02-2532-4986
印刷	約書亞創藝有限公司
經銷商	高寶書版集團
	11493 臺北市內湖區洲子街 88 號 3 樓
	Tel: 02-2799-2788 Fax: 02-2799-0909
書號	ZE0140
ISBN	978-986-95975-8-6
初版	2019 年 9 月
新台幣	420 元
法律顧問	永衡法律事務所 詹亢戎律師
台灣印製	本作品受智慧財產權保護

國家圖書館出版品預行編目 (CIP) 資料

大師的刻意練習 : 20 世紀傳奇鋼琴家訪談錄，教你比天賦更關鍵的學習心法 /
詹姆斯 . 法蘭西斯 . 庫克 (James Francis Cooke) 著 ; 謝汝萱譯 .
-- 初版 . -- 臺北市 : 紅桌文化，左守創作，2019.09
288 面 ; 14.8*21.0 公分
譯自 : Great pianists on piano playing : study talks with foremost virtuosos
ISBN 978-986-95975-8-6(平裝)
1. 音樂家 2. 鋼琴 3. 音樂教學法
910.99　　　　108004962

Great Pianists on Piano Playing - Study Talks with foremost virtuosos by James Francis Cooke
A series of personal educational conferences with renowned masters of the keyboard, presenting the most modern ideas
upon the subjects of technic, interpretation, style and expression© 1913, 1917
Chinese Translation Copyright © 2019 by Liu & Liu Creative Co., Ltd./ UnderTable Press
undertablepress.com
117 Dazhi Street, 5F, 10464 Taipei, Taiwan.
All rights reserved.
Printed in Taiwan.